À Jean-Paul Capitani

Jérôme Duval-Hamel, Lourdes Arizpe
et le Collectif de l'Art faber

La fabrique des animaux

The Animal Factory

avec

Yann Arthus-Bertrand

Éric Baratay, Catherine Briat, Jean-Marc Dupuis, William Kriegel,
Jean-Pierre Marguénaud et Olivier Vigneaux

LES CAHIERS DE L'ART FABER | *ACTES SUD*

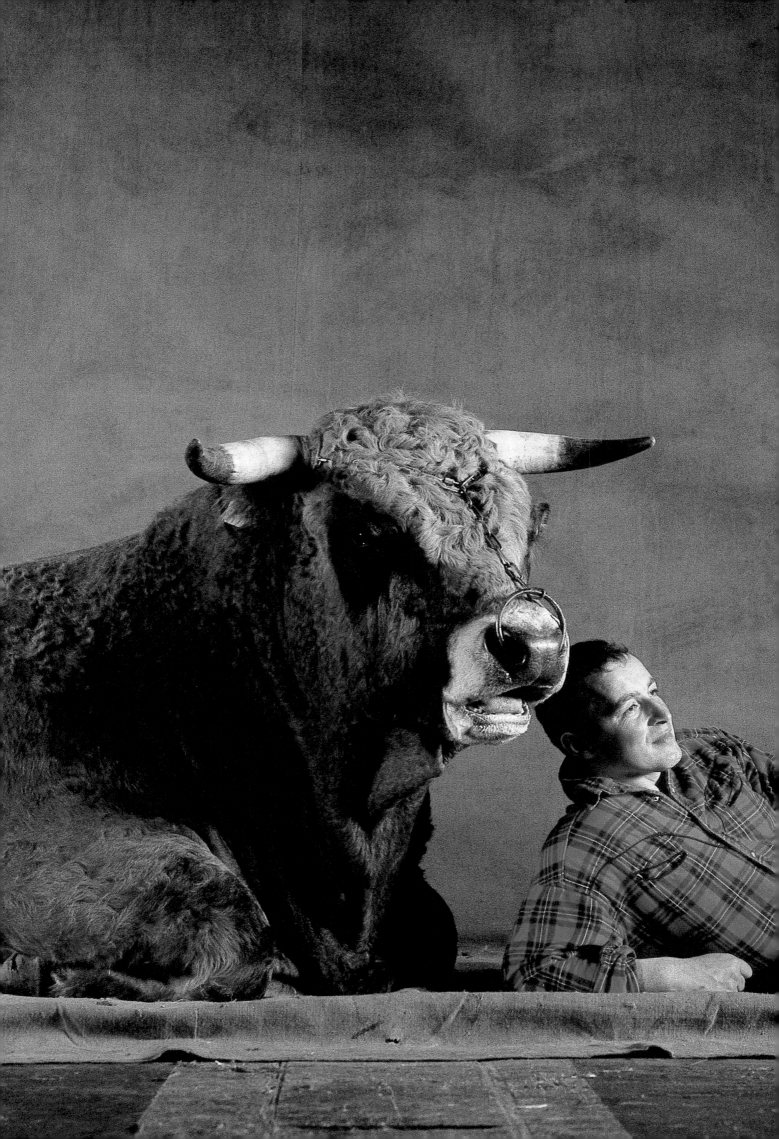

Art faber et la fabrique des animaux

JÉRÔME DUVAL-HAMEL
ET LOURDES ARIZPE

Jérôme Duval-Hamel et Lourdes Arizpe, coprésidents du Collectif de l'Art faber, présentent la nouvelle collection des Cahiers de l'Art faber et son premier numéro consacré à "la fabrique des animaux". Ils reviennent aussi sur la notion d'Art faber – ces œuvres d'art qui représentent les mondes économiques.

ACTES SUD : QUELLE EST LA VOCATION DE CETTE NOUVELLE COLLECTION ET DE CET OUVRAGE ?

Jérôme Duval-Hamel : Les Cahiers de l'Art faber complètent nos autres publications consacrées à l'Art faber, notamment le *Petit Traité de l'Art faber*[1], les ouvrages anthologiques tels que le *Spicilège Beaux-Arts de l'Art faber*[2], publiés chez Actes Sud, et d'autres, plus monographiques, qui paraissent dans la série "Beaux-Arts Magazine – Art faber", consacrés par exemple au photographe Nadar[3] ou au tableau *Impression, soleil levant* de Claude Monet[4]... tous sujets fabériens.

Lourdes Arizpe : Nous souhaitons, avec cette nouvelle collection, mettre en lumière l'Art faber contemporain. La photographie est aujourd'hui l'un des modes de création privilégiés des artistes traitant d'un sujet économique. Elle s'est donc imposée à nous pour ce premier Cahier, tout comme le choix de son sujet : quand *Homo faber* crée, développe et utilise des races animales. Cette "fabrique des animaux" – un titre volontairement questionnant – est une thématique de grande actualité avec des dimensions complexes, des enjeux fondamentaux et des faces sombres qui ne peuvent nous laisser inactifs.

COMMENT DÉFINIRIEZ-VOUS L'ART FABER ? POURQUOI AVOIR CHOISI CETTE TERMINOLOGIE "ART FABER" ?

J. D.-H. : L'Art faber rassemble les œuvres d'art ayant pour thèmes, principal ou secondaire, le travail, l'entreprise et, plus globalement, les mondes économiques. Ces œuvres sont picturales, littéraires, photographiques, musicales, cinématographiques, du spectacle vivant... Notre objectif est de les rassembler et surtout de les promouvoir en tant que telles.

L. A. : Pour désigner ce regroupement d'œuvres d'art, Umberto Eco, un des soutiens pionniers à ce projet, voulait, à juste titre, un terme spécifique, compréhensible internationalement et évoquant l'économique. Après de nombreuses recherches, et avec l'aide d'une conservatrice du Centre Pompidou, nous avons choisi la terminologie "Art faber". Elle renvoie aux fondements des mondes économiques, à savoir le *faber*, la "fabrication", et à son acteur majeur, *Homo faber*.

COMMENT DÉTERMINERIEZ-VOUS LE PÉRIMÈTRE DE L'ART FABER ?

J. D.-H. : Les mondes économiques représentés dans les œuvres de l'Art faber comprennent les acteurs économiques (par exemple, des employés, des dirigeants, des consommateurs, des entreprises...), les espaces économiques (paysages ruraux, infrastructures maritimes ou ferroviaires, espaces urbains...) ainsi que les activités de production de biens et de services. Sont ainsi concernés l'industrie, l'agriculture, l'artisanat, le commerce ou encore les services... autant que les représentations des progrès et réussites économiques, tout comme leurs dérives.

NE CRAIGNEZ-VOUS PAS QUE CERTAINS S'ÉTONNENT DE LA CLASSIFICATION D'UNE ŒUVRE DANS LE CHAMP DE L'ART FABER AU-DELÀ DE L'INTENTION EXPLICITE DE L'ARTISTE ?

L. A. : Toute œuvre d'art est polysémique. L'histoire des arts est riche d'exemples de qualifications faites a posteriori ou au-delà de l'intention initiale de l'artiste. Umberto Eco aimait souligner non seulement la légitimité de cette démarche, mais aussi la nécessité de proposer cette lecture nouvelle et cette classification inédite des œuvres d'art à travers le prisme de l'économique[5].

POURQUOI S'INTÉRESSER À L'ART FABER ?

L. A. : D'abord, il offre un patrimoine considérable à découvrir ou à redécouvrir. Ensuite, il traite de dimensions majeures et universelles qui nous concernent toutes et tous, comme notre relation au travail. Il offre aussi un regard historique sur les mondes économiques et nous aide dans notre compréhension du monde contemporain. Le regard des artistes libéré de toute norme sociale est en effet souvent puissamment pertinent et instructif. Les œuvres d'Art faber nourrissent également grandement notre plaisir esthétique : la poétique des mondes économiques qu'elles révèlent est émouvante et originale. Ces artistes nous proposent des écritures de grande qualité qui sont d'autant plus passionnantes qu'elles représentent des sujets économiques jugés souvent peu esthétiques a priori.

J. D.-H. : Et l'Art faber n'est pas seulement un reflet des mondes économiques ! Il en est aussi un acteur. C'est là un constat fascinant que nous avons pu faire lors de nos recherches, notamment dans une enquête menée auprès de plus 1 000 personnalités issues des scènes économique et artistique[6]. En quelques mots, un grand nombre de ces œuvres relevant de l'Art faber contribuent à la création d'un imaginaire collectif qui alimente fortement – plus que ne le font les experts, les journalistes ou les politiques – nos compréhensions et nos comportements face aux mondes du travail, de l'entreprise et, plus globalement, face aux mondes économiques.

Mais, plus surprenant peut-être pour certains, l'Art faber est aussi un vecteur important de transformation sociale. Nous avons recensé un nombre important d'œuvres qui ont entraîné des changements dans les mondes économiques, généré de nouvelles lois ou suscité de nouveaux comportements sociaux. C'est le cas par exemple des célèbres poèmes de Victor Hugo ou, quelques décennies plus tard, des photographies de Lewis Hine consacrées au travail des enfants.

L. A. : Les artistes, quand ils racontent les mondes économiques, sont donc plus que des témoins, ils en sont aussi de véritables façonneurs. Dans cet esprit, l'enquête a révélé aussi que Yann Arthus-Bertrand est perçu par le public comme l'un des pionniers de la question écologique et de la cause animale. Il était donc naturel pour nous de l'inviter à participer à ce Cahier de l'Art faber consacré à "la fabrique des animaux".

EN QUOI LE THÈME DE "LA FABRIQUE DES ANIMAUX" ET CES PHOTOGRAPHIES CHOISIES POUR L'ILLUSTRER RELÈVENT-ILS DU CHAMP DE L'ART FABER ?

L. A. : *Homo faber* est à l'origine un fabricant d'outils, puis de machines et de toutes sortes de produits pour sa consommation. Il agit aussi sur le vivant, qu'il s'agisse d'espèces végétales ou animales. Comme le montrent les pages qui suivent, il existe une tradition ancestrale de domestication et d'élevage des animaux par *Homo faber agricola*. L'homme agriculteur, éleveur, a domestiqué la bête, la transformant – et parfois même créant de nouvelles races – pour utiliser sa force, pour les travaux des champs, le transport de charges lourdes... et pour la consommer – son lait, sa viande, sa peau pour se vêtir... En cela les œuvres d'art qui traitent de ce sujet nourrissent des pages importantes de l'Art faber.

J. D.-H. : Les photographies de Yann Arthus-Bertrand s'inscrivent dans cette longue tradition de l'Art faber. Je pense par exemple aux nombreuses scènes d'élevage et aux animaux de ferme représentés dans les œuvres antiques ou, plus tard, au très beau tableau *Labourage nivernais* de Rosa Bonheur[7]. Mais on trouve aussi des créations qui dénoncent les faces sombres de cette filière économique : pour citer quelques exemples récents, le récit poétique *À la ligne. Feuillets d'usine* de Joseph Ponthus[8] ou le film de science-fiction *Okja* de Bong Joon-Ho...

L. A. : Et "la fabrique des animaux" est une question de grande actualité. L'élevage a évolué, il s'est industrialisé et soulève de nombreuses questions éthiques, juridiques, écologiques, économiques, ou encore de santé animale et humaine... On peut même se demander si nous ne sommes pas en train de vivre une révolution anthropologique majeure dans notre relation aux animaux d'élevage et dans la production, utilisation et consommation du vivant.

J. D.-H. : Sur cette question, comme sur d'autres, les expertises des spécialistes sont utiles – elles sont d'ailleurs présentes dans ce Cahier de l'Art faber –, mais elles ne doivent pas occulter l'apport considérable des artistes. Les photographies de Yann Arthus-Bertrand présentées ici en sont un bel exemple. Pas seulement en raison de leur qualité artistique et de la notoriété du photographe, mais aussi pour leur puissance d'évocation et de questionnement. Si elles soulignent souvent l'aspect positif de la relation homme-animal, elles nous invitent également à une réflexion plus large et critique sur les enjeux de l'élevage contemporain et sur notre posture de consommateurs. N'oublions pas que dans la manière dont nous traitons les animaux se joue aussi notre humanité.

1. Lourdes Arizpe, Jérôme Duval-Hamel et le Collectif de l'Art faber, *Petit Traité de l'Art faber*, Actes Sud, 2022.
2. Id., *Spicilège Beaux-Arts de l'Art faber*, Actes Sud, 2023.
3. *Nadar. Inventeur, entrepreneur et photographe*, collection Beaux-Arts Magazine – Art-faber, n° 1, octobre 2021.
4. *Impression, soleil levant fête ses 150 ans*, collection Beaux-Arts Magazine – Art-faber, n° 3, décembre 2022.
5. Umberto Eco, *L'Œuvre ouverte*, Seuil, Paris, 1965.
6. Pour plus de détails, voir *Petit traité de l'Art faber*, op. cit.
7. Rosa Bonheur (1822-1899), *Labourage nivernais ou Le Sombrage*, 1849, Paris, musée d'Orsay.
8. Joseph Ponthus, *À la ligne. Feuillets d'usine*, La Table Ronde, Paris, 2019.

Art Faber and the Animal Factory

JÉRÔME DUVAL-HAMEL
AND LOURDES ARIZPE

Jérôme Duval-Hamel and Lourdes Arizpe, co-presidents of the Collectif de l'Art Faber, present the new "Cahiers de l'Art Faber" series and its first issue, *The Animal Factory*. They also reflect on the concept of Art Faber: artworks that represent facets of the economy.

ACTES SUD: WHAT IS THE MISSION OF THIS NEW SERIES AND THIS NEW BOOK?

Jérôme Duval-Hamel: The "Cahiers de l'Art Faber" joins our other publications about Art Faber, notably *Petit Traité de l'Art Faber,* anthologies including *Spicilège Beaux-Arts de l'Art Faber*, published by Actes Sud,[1] along with monographs, which are part of the "Beaux-Arts Magazine – Art Faber" series on faberian subjects such as Félix Nadar and Claude Monet's painting *Impression Sunrise*.[2]

Lourdes Arizpe: With this new series, we want to showcase contemporary Art Faber. Photography is now one of the most widespread mediums of creation for artists dealing with economic subjects. It was therefore the obvious choice for this first Cahier, as was its subject: *homo faber* creating, rearing, and using animals. This "Animal Factory"—a deliberately challenging title—is a topical theme that covers complex positions, fundamental issues, and has a sinister side that we cannot simply ignore.

HOW WOULD YOU DEFINE ART FABER? AND WHY DID YOU CHOOSE THIS TERM?

JD-H: Art Faber includes works of art whose primary or secondary themes are related to work, business, and, more broadly, to various aspects of the economy. These works can be pictorial, literary, photographic, musical, cinematographic, or performative. Our goal is to bring them together and to promote them as faberian.

LA: To designate this collection of artworks, Umberto Eco, one of the original supporters of this project,

wanted to use a specific term that would refer to economics and be understand globally. After much research and with the assistance of a curator from the Centre Pompidou, we selected the term Art Faber. It refers to the economy's underpinnings, in other words, the *faber*, or maker, and its primary actor, *homo faber*.

HOW WOULD YOU DEFINE THE SCOPE OF ART FABER?

JD-H: The economic worlds represented in faberian works include its participants (employees, managers, consumers, companies, etc.), economic environments (rural landscapes, rail and marine infrastructure, urban spaces, etc.), as well as the production of goods and services. Also, industry, agriculture, craft trades, commerce, and services, representations of economic success and progress, as well as their excesses.

ARE YOU CONCERNED THAT SOME PEOPLE MAY BE SURPRISED AT DEFINING A WORK AS ART FABER, BEYOND THE EXPLICIT INTENTION OF THE ARTIST?

LA: Every work of art is polysemic. Art history is filled with examples of artworks being described a posteriori or taken further than the artist's initial intention. Umberto Eco liked to point out not only the legitimacy of this approach but also the need to propose these new interpretations and unexpected classifications of artworks as viewed through an economic prism.[3]

WHY SHOULD WE BE INTERESTED IN ART FABER?

LA: First of all, it offers a considerable heritage to discover or reexplore. It deals with major and universal dimensions that impact all of us, such as our relationship to work. It also offers a historic look at economic sectors and helps us understand the contemporary world. The vision of artists freed from social norms is often powerfully relevant and instructive. Art Faber works also add considerably to our aesthetic pleasure: the poetry of the economic worlds they reveal is touching and original. These artists offer us interpretations that are even more fascinating in that they represent economic subjects that are rarely considered to be artistic.

JD-H: Art Faber not only reflects economic worlds; it is also a participant. This is a fascinating aspect that we discovered during our research, notably via a survey of one thousand people in the economic and artistic worlds.[4] In short, many of the works that are part of Art Faber contribute to the collective imagination that profoundly nourishes our understanding and our behavior in relation to the worlds of work and business, and more broadly, economic worlds—far more than do experts, journalists, and politicians.

And Art Faber is also an important agent for social transformation, which surprises some. We have identified many works that have contributed to changes in economic sectors, generated new laws, and inspired new social behavior. Examples include Victor Hugo's celebrated poems and, several decades later, Lewis Hine's photographs of child labor.

LA: When artists take on economic subjects they become witnesses and also genuine makers. With that in mind, and the fact that the survey revealed that the public regard Yann Arthus-Bertrand as a trailblazer in terms of environmental issues and animal welfare, he was therefore our obvious choice to participate in the Cahier de l'Art Faber on the theme of "the Animal Factory."

HOW DOES THIS THEME AND THE SELECTED PHOTOGRAPHS FALL WITHIN THE SCOPE OF ART FABER?

LA: *Homo faber* were initially toolmakers, later developing machines and all sorts of products for consumption. They also acted on the living world, on both plant and animal species. As illustrated in these pages, there is an ancestral tradition of animal domestication and breeding by *Homo faber agricola*. The farmer domesticated animals and transformed them—including creating new breeds—so that they could work in the fields, carry heavy loads, and be used for consumption—including their milk, meat, and hides to make clothes. As such, the works of art dealing with this subject play an important role in Art Faber.

JD-H: Yann Arthus-Bertrand's photographs are part of this long faberian tradition. They bring to mind the many scenes of breeding and farm animals represented in classical art and, later, in Rosa Bonheur's beautiful painting *Ploughing in the Nivernais*.[5] Other works denounce the darker sides of this economic sector, including, to cite a few examples, Joseph Ponthus's poetic tale, *À la ligne*,[6] and the 2017 science-fiction fantasy film *Okja* by Bong Joon Ho.

LA: The "animal factory" is an extremely relevant issue today. Livestock farming has evolved; the sector's industrialization raises multiple ethical, legal, ecological, and economic questions, not to mention its impact on animal and human health. We would even suggest that we may be in the midst of a major anthropological revolution in terms of our relationship with farm animals and the production, use, and consumption of living creatures.

JD-H: On this point, the expertise of specialists is useful—and indeed they are included in the Cahier de l'Art Faber—but they must not eclipse the considerable contribution of artists. Yann Arthus-Bertrand's photographs illustrated here are a good example, not only because of their great artistic quality and their author's fame, but also for their evocative power and ability to raise questions. While they often reveal the positive aspect of the human/animal relationship, they also call on us to reflect more broadly and critically on the stakes involved in contemporary livestock farming and on our position as consumers. Don't forget that the way we treat animals determines our own humanity.

1. Lourdes Arizpe, Jérôme Duval-Hamel, and the Collectif de l'Art Faber, *Petit Traité de l'Art Faber* (Arles: Actes Sud, 2022) and *Spicilège Beaux-Arts de l'Art Faber* (Arles: Actes Sud, 2023).
2. *Nadar. Inventeur, entrepreneur et photographe*, Beaux-Arts Magazine – Art Faber series, no. 1 (October 2021) and "Impression, soleil levant *fête ses 150 ans*," Beaux-Arts – Art Faber series, no. 3 (December 2022).
3. Umberto Eco, *The Open Work*, trans. Annapaola Cancogni (Cambridge, MA: Harvard University Press, 1989).
4. For more information, see *Petit traité de l'Art Faber*.
5. Rosa Bonheur (1822–1899), *Labourage nivernais* ou *Le Sombrage*, 1849, Musée d'Orsay, Paris.
6. Joseph Ponthus, *À la ligne. Feuillets d'usine*, (Paris: La Table Ronde), Paris, 2019.

Des bêtes et des hommes, une longue histoire

ÉRIC BARATAY

Plus un sujet semble familier, plus il paraît difficile de l'observer d'un œil neuf. Les animaux font partie de notre vie, mais depuis quand ? Quelle a été la première espèce à être domestiquée ? Et d'ailleurs, que signifie la domestication ? Éric Baratay, professeur des universités, spécialiste de l'histoire des relations humains-animaux, relate cette histoire et, plus avant, invite à une réflexion sur l'évolution de notre rapport aux animaux.

Propos recueillis par Emmanuelle Hutin[1]

UNE LONGUE TRADITION PICTURALE

De 1990 à 2005, Yann Arthus-Bertrand a installé son studio de photographe au Salon de l'agriculture de Paris où animaux et leurs éleveurs ont pris la pose. Ces images, exposées pour la première fois en 1999, s'inscrivent dans une longue tradition de portraits. Elle remonte au 15e siècle, quand les monarques prennent l'habitude de se faire représenter avec leurs chevaux, chiens ou chats. La mode est lancée et gagne toute l'aristocratie. Pour les bovins, il faut attendre le 17e siècle et la noblesse d'Angleterre et des Pays-Bas, alors à la pointe de la transformation de l'agriculture. Le bœuf de concours devient sujet de peinture, seul ou avec son noble propriétaire. En France, la pratique se développe au 19e siècle lorsque l'aristocratie lance les premiers concours agricoles. Grâce à la photographie, elle se généralise parmi les grands propriétaires terriens puis les paysans, heureux éleveurs d'animaux primés lors des concours, qui se multiplient dans toutes les régions.

"LE BEL ET LE BON VONT ENSEMBLE"

Ce qui est beau est bon, ce qui est bon est forcément beau : la conviction selon laquelle la beauté de l'animal est garante d'une production de qualité perdure encore aujourd'hui. Les photographies de Yann Arthus-Bertrand immortalisent d'impressionnants bestiaux et la fierté de leurs propriétaires. Fiers comme leurs prédécesseurs depuis deux siècles, mais pas seulement. On y voit leur proximité avec leurs bêtes. Regards, gestes, présence de toute la famille sur la photographie – autant de détails qui traduisent un attachement, voire une affection. En idéalisant le lien entre éleveurs et animaux, la mise en scène illustre la pression de la société, de plus en plus attentive au monde animal, et offre un décalage fort avec l'existence de ces animaux qui sont, dans des proportions industrielles, élevés pour être tués. Les images font écho à deux réalités difficilement conciliables : d'un côté, les animaux choyés, aimés, habillés et même starisés sur les réseaux sociaux, de l'autre, les animaux invisibles, enfermés, consommés.

LE BIEN-ÊTRE ANIMAL, UNE IDÉE QUI FAIT SON CHEMIN

En réaction à l'élevage industriel, la notion de bien-être animal apparaît dans les années 1970. La société évolue, le niveau de vie des humains s'améliore (santé, alimentation, éducation) et les animaux vont profiter de cette évolution des habitudes et des consciences. Les premiers à en bénéficier sont ceux qui vivent au plus proche des humains : les animaux de compagnie. Chiens et chats sont à la pointe de l'intégration familiale. Aujourd'hui, on parle à son chien et à son chat, de la même façon qu'on s'est mis à parler aux enfants.

Si le bien-être animal reste une notion relative, dépendante des cultures et des animaux, on s'accorde sur un bien-être "minimal" : manger à sa faim, dormir correctement, n'être soumis à aucuns sévices. Depuis trente ans, le monde paysan est gagné par la qualité de ce lien humain-animal de compagnie et revendique la même proximité avec les animaux de ferme. Le lien se transforme progressivement avec une certitude : on ne peut plus traiter les animaux comme avant !

Cette conviction, grandissante dans le milieu paysan, creuse un fossé de plus en plus grand avec les élevages industriels qui continuent à se développer massivement : les animaux enfermés n'ont jamais été aussi nombreux. L'élevage en France recouvre ainsi deux réalités qui s'opposent et qui sont soumises à des pressions différentes : sociétales pour les éleveurs conscients du bien-être animal, économiques pour les élevages industriels. Deux pressions qui semblent s'opposer mais qui aujourd'hui tendent à se rejoindre.

LE COMPORTEMENT NATUREL, UN CONCEPT À DÉFINIR

Le bien-être animal suppose que l'animal puisse exprimer le comportement naturel de son espèce. Si cette notion permet d'intégrer de nouvelles conditions aux élevages, comme la possibilité donnée aux cochons de gratter le sol, elle reste difficile à définir. Quel est le comportement naturel d'un chat ? Quelle est l'influence de son environnement sur ses aspirations naturelles ? Un chat de gouttière ressent-il la même anxiété de séparation que le chat d'appartement lorsque son maître s'éloigne ?

ZOOM SUR UN MOT : "DOMESTIQUER"

Un animal domestique : l'expression est courante ; pourtant, définir le terme "domestique" est une gageure. D'ailleurs, les spécialistes refusent l'idée d'une définition essentialiste au risque de figer une pratique qui évolue en fonction des époques, des cultures et des animaux. A minima, on peut s'accorder pour dire que "la domestication est un processus long et ininterrompu qui change le statut de l'animal en lui ôtant la liberté[2]". Une fois que les humains se les sont appropriés, les animaux deviennent objets d'intérêt, d'attention et d'utilisation.

La première domestication a lieu il y a 35 000 ans avec le chien, issu du loup, puis il y a 10 000 ans avec le porc, issu du sanglier. On peut alors reconnaître les animaux domestiques du fait de leurs transformations génétiques, même si le chat fait figure d'exception, car malgré 6 000 ans de domestication, il reste physiquement très proche du chat sauvage.

On appelle "pleine domestication" la maîtrise de la reproduction. Elle intervient beaucoup plus tard, au 19e siècle pour les porcs et au 20e siècle pour les chiens. Le contrôle de la reproduction permet le contrôle des caractères morphologiques mais également comportementaux : c'est la domestication ultime. Ultime mais pas générale, car la domestication n'est pas possible avec toutes les espèces. La domestication fonctionne seulement et seulement si l'animal est d'accord. Le zèbre, par exemple, n'a jamais voulu !

LA FABRIQUE DES RACES OU LA RECHERCHE DE L'ANIMAL "PARFAIT"

Un pure race ! Sans doute un des plus beaux compliments qu'on puisse faire au sujet d'un animal. Mais qu'entend-on par "race" ? Quelles sont les pratiques aujourd'hui ?

Jusqu'au 19e siècle, la race était définie comme l'ensemble des individus qui appartiennent à la même région mais qui peuvent avoir des attributs physiques différents. Le 19e siècle est marqué par la fièvre de la domestication, qui illustre l'idéologie de l'époque : progrès industriel, conquête du monde (donc de la nature), colonisation. Les bêtes n'échappent pas à l'ambition suprémaciste de l'homme occidental. Face à une demande croissante en viande et en lait, le croisement des races se développe pour créer des animaux parfaits, supérieurs en qualités physiques et productivité. On parle alors de "zootechnie", mot forgé en 1842 pour évoquer cette fabrication des animaux en fonction des besoins humains. L'administration encourage cette tendance avec la création des concours. On passe de la race géographique à la race morphologique. La race se définit alors comme l'ensemble des individus d'une même espèce semblables morphologiquement : mêmes couleurs, même taille, etc. Les concours récompensent le plus bel animal de sa race, peu importe sa provenance géographique.

La création des races répond à de multiples objectifs. Parmi eux, les critères esthétiques, suivant le principe selon lequel le bel et le bon vont ensemble, qui poussent jusqu'à la géométrisation des animaux : un dos droit, un corps long et large – bref, l'animal idéal !

Les races sont créées également pour des motifs utilitaires. En fonction de l'usage de l'animal, des traits morphologiques et/ou comportementaux sont requis et reproduits d'animaux en animaux, créant ainsi la race. Au 19e siècle, on voit une explosion du nombre de races de chevaux mais aussi de chiens – jusqu'à 300 races créées en fonction des besoins (garder les maisons, conduire les troupeaux, traîner les charrettes, etc.).

Les races de vaches se multiplient également au sein des deux grands types d'élevages (lait et viande) jusqu'à se concentrer sur les plus productives. Comme la vache Normande, qu'on retrouve un peu partout en France et même dans le monde, car depuis les années 1950, les races de vaches se mondialisent et s'exportent. En effet, les vaches aux noms de région, auxquelles la tradition est si attachée, ne datent que du 19e siècle et n'ont que peu de liens avec la région concernée, ni par leurs caractéristiques, ni par leurs lieux d'élevage.

Il devient normal de façonner les animaux au gré des demandes contradictoires et changeantes de la société. Ainsi naît la Vedette en 1968, poule naine créée par l'Inra à la demande des éleveurs voulant des poules consommant peu et produisant beaucoup.

Comme une machine dont on concevrait les fonctionnalités, les animaux sont imaginés, programmés et fabriqués : taille, productivité, comportement, caractères esthétiques, qualité de la viande, du poil... C'est l'ère de l'animal machine ! Les animaux de compagnie, bien qu'improductifs – mais pas d'un point de vue service –, n'échappent pas à cette conception des races au service des humains. Quand l'individu idéal, qui présente tous les critères requis, est obtenu, on le reproduit sans fin en appauvrissant ainsi son patrimoine génétique et sa capacité évolutive. On crée alors des animaux certes conformes à cet idéal, mais fragiles et malades.

Aujourd'hui, la multiplication des races continue principalement pour les chats et, dans une moindre mesure, pour les chiens, avec une motivation commune : les critères esthétiques. Cette esthétisation des animaux de compagnie, quand elle est poussée à l'extrême, peut aller jusqu'à la mise en danger des animaux, comme les races de chiens au museau tellement écrasé qu'ils perdent leur capacité respiratoire et leur flair. La consanguinité des animaux, qui permet de créer une race plus rapidement, limite elle aussi leur espérance de vie.

A contrario, pour les vaches, les chevaux et les ânes, la création des races s'est ralentie avec un retour à des races locales et plus anciennes.

LE CHEVAL, UNE PLACE À PART

Inscrit dans notre imaginaire collectif et pilier de notre civilisation, le cheval incarne un lien ancestral entre l'humain, le vivant et la terre. Son histoire est indissociable de celle de l'humain. Grâce à lui, explorations, guerres, commerce, agriculture, industrie ont été possibles. Depuis plus de 5 000 ans, le cheval est un compagnon proche et reste l'animal le plus individualisé et choyé par l'être humain. Dans les récits épiques, on l'anthropomorphise même, en lui prêtant des sentiments et aspirations de son maître guerrier : le cheval devient capable de haine envers l'ennemi ou de joie de la victoire, et même, beaucoup plus tard, d'une intelligence supérieure à son cavalier, à l'instar du personnage Jolly Jumper. Entre-temps, au 18ᵉ siècle, le naturaliste Buffon, dans son *Histoire naturelle, générale et particulière*, le proclame "la plus belle conquête de l'homme, roi des animaux et le plus apte à une relation privilégiée".

Ce n'est qu'au 20ᵉ siècle que la fonction utilitaire du cheval est abandonnée, d'abord dans les transports (le dernier tramway hippomobile à Paris s'arrête en 1913) puis par l'industrie, et enfin par le monde paysan dans les années 1950-1960 au profit des tracteurs.

L'équitation connaît elle aussi de nombreuses évolutions. Très prisée par l'aristocratie et la grande bourgeoisie jusqu'en 1914, elle est peu à peu délaissée au profit de la grande invention de l'époque : la voiture. Lorsque l'usage de la voiture se vulgarise massivement dans les années 1950, l'équitation devient à nouveau désirable pour les élites. Elle se démocratise dans les années 1970 avec l'accès de la moyenne bourgeoisie à l'équitation.

Depuis trente ans, les pratiques évoluent. La féminisation de l'activité encourage une approche en douceur et individualisée de l'animal et fait écho au développement de l'équitation éthologique. Fondée sur les connaissances de l'éthologie équine, qui s'attache à décrire et à comprendre la nature du cheval, elle repose sur de nouveaux principes d'éducation qui réinventent totalement la relation avec le cheval. Elle prône ainsi des interactions qui s'adaptent aux particularités psychologiques et comportementales de l'animal et instaurent la non-violence.

Le principe fort de cette nouvelle relation entre l'humain et le cheval est la collaboration, mettant fin aux notions de soumission et de domination ! Animal domestique ultrasensible, le cheval démontre les effets de cette approche avec un engagement beaucoup plus participatif et devient un médiateur entre l'humain et le reste du monde animal. La collaboration s'étend progressivement aux relations avec d'autres animaux et ouvre un nouveau mode de relation où humain et animal trouvent un intérêt mutuel dans leur lien. Elle s'étend grâce à une réalité largement prouvée : l'interaction avec l'animal modifie l'humain. Les bienfaits s'observent tant sur le plan sensible (physique, nerveux et émotionnel) que sur le plan existentiel, sur l'appartenance de l'humain au vivant et sur l'interdépendance de toutes les espèces.

ET DEMAIN ?

Impossible désormais d'échapper à la réalité des élevages industriels et à leurs excès : la souffrance des animaux est connue, autant que son impact sur la santé humaine. Confinés en forte densité et sous médicaments pour éviter les épidémies dévastatrices, gavés d'aliments pour engraisser de plus en plus en consommant de moins en moins, les animaux souffrent à la fois de dégradations physiques (maladies gastriques, cardiovasculaires, problèmes de locomotion) et psychologiques (stress, crises de panique ou d'hystérie, agressivité). Ce qu'on obtient quand "on demande à un vivant d'être une machine[3]".

En réaction à cette réification extrême des animaux, certains éleveurs prennent le contre-pied des élevages industriels avec des élevages extensifs : animaux en plein air, bien nourris et bien traités. Une tendance favorisée par la conscience de l'interdépendance du bien-être humain avec le bien-être animal, qui prend une importance grandissante dans la société. L'évolution des mentalités bénéficie certes aux bêtes, mais reste encore très minoritaire dans le monde paysan et n'efface en rien la raison d'être de l'élevage : la mort programmée.

Dans une société qui accepte de moins en moins la mort, tout est fait pour oublier que la consommation de viande revient à une consommation d'animaux produits pour les humains et dont la mort est totalement éludée. Quel regard porter sur ces habitudes de consommation ? Doit-on renouer avec l'approche des peuples

premiers qui, par respect pour la vie, ritualisaient la mort des bêtes tuées pour l'alimentation humaine ? Comment combler le gouffre qui existe au cœur du bien-être animal entre les réalités opposées des animaux de compagnie et des animaux de rente ? Peut-on continuer à consommer autant de viande quand les vaches d'élevages industriels seraient beaucoup trop nombreuses pour être élevées en plein air ? Comment vont évoluer les élevages ? Mangerons-nous tous de la viande *in vitro*[4] en caressant nos vaches de compagnie ? Autant de questions auxquelles le monde paysan et les consommateurs seront confrontés de plus en plus.

Les animaux de compagnie nous interrogent également : est-il acceptable que les critères esthétiques continuent à encourager la création de races ? Peut-on encore suivre les dernières tendances des chiens et chats à la mode sans avoir conscience de ce que ces comportements créent en termes d'appauvrissement génétique et de fragilité des animaux ?

À LA VIE, À LA MORT

Si le lien entre un éleveur et ses bestiaux se teinte aujourd'hui, pour certains éleveurs, de l'attachement qui unit un animal de compagnie à son maître, le destin de ces types d'animaux diffère sur un point fondamental : leur fin de vie.

Pour les hommes, la science repousse les limites de la mort. Il en va de même pour les animaux de compagnie qui bénéficient, de manière totalement parallèle, d'une multiplication des soins avec un objectif clair : retarder leur mort au maximum. Quand elle survient, l'évolution des rites funéraires traduit l'importance du lien. S'ils sont d'abord enterrés dans le jardin des propriétaires, l'empaillement des animaux favoris devient une pratique courante pour ceux qui n'ont pas de terrain au cours de la seconde moitié du 19e siècle. À partir de 1899, on voit apparaître les premiers cimetières pour animaux, tandis que l'incinération se développe dans les années 1970. Aujourd'hui, elle concerne même les chevaux qu'on refuse de voir partir à l'équarrissage[5] ou à la boucherie. Du soin jusqu'au dernier au revoir, les traitements des animaux de compagnie reflètent une affection grandissante à leur égard.

Élevés pour leur viande, les animaux de rente ont, eux, une mort programmée et organisée. Il en va de même pour les vaches laitières, qui partent à l'abattage lorsqu'elles ne produisent plus assez. Néanmoins, l'attachement de certains éleveurs à leurs animaux se renforce, sous l'influence d'une société qui prend de plus en plus soin des bêtes ; ils doivent alors faire face au paradoxe de les mener à la mort.

Pour des raisons d'hygiène, l'abattage à la ferme a été abandonné au profit des abattoirs garantissant des normes sanitaires. Mais depuis les années 1990, les conditions de mort des animaux en abattoir sont questionnées, non plus pour des raisons sanitaires mais du point de vue de l'animal. En effet, des études ont montré que les animaux stressés produisent des substances attestant qu'ils connaissent la douleur. Leur souffrance est ainsi non seulement prouvée mais aussi quantifiée, comme l'a été, depuis, celle des taureaux de corrida. De plus, les toxines se retrouvent dans leur viande puis dans notre assiette, jusqu'à annuler une grande partie des efforts des éleveurs pour créer une viande de qualité.

Aujourd'hui, les éleveurs engagés dans le bien-être de leurs animaux sont amenés à repenser les conditions d'abattage pour que celles-ci s'inscrivent en cohérence avec les soins qu'ils leur apportent tout au long de leur vie. Une démarche qui va également dans le sens du bien-être des éleveurs eux-mêmes en atténuant la contradiction entre leur attachement et l'abattage de leurs animaux.

1. Ce texte d'Éric Baratay accompagnait l'exposition "Des bêtes et des hommes" de Yann Arthus-Bertrand présentée dans le cadre du festival "Être bête" du 25 au 26 juin 2022 au Haras de la Cense.
2. Éric Baratay, *Et l'homme créa l'animal*, Odile Jacob, Paris, 2003.
3. *Ibid.*
4. Appelée aussi "viande de culture", elle est produite à partir de cellules animales qui se reproduisent en dehors du corps de l'animal.
5. Transformation des cadavres d'animaux impropres à la consommation humaine pour en extraire graisses, os, peaux…

Of Animals and Humans— A Long History

ÉRIC BARATAY

The more familiar a subject, the more difficult it is to view it with fresh eyes. Animals are part of our lives, but how long has this been the case? Which species was the first to be domesticated? What does domestication actually mean? University professor Éric Baratay, who specializes in the history of human/animal relationships, discusses this history and encourages a deeper reflection on the evolution of our relationship with animals.

Edited by Emmanuelle Hutin[1]

A LONG PICTORIAL TRADITION

Between 1990 and 2005, Yann Arthus-Bertrand set up a photo studio at the Salon de l'Agriculture in Paris, where animals and their breeders posed for his camera. These images, exhibited for the first time in 1999, are part of a long portraiture tradition that dates to the fifteenth century, when monarchs began to regularly have themselves portrayed with their horses, dogs, and cats. This launched a fashion that was adopted by the aristocracy. Bovines were not included in these portraits until the seventeenth century, when they were depicted with the nobility of England and the Netherlands, leaders in the agricultural transformations of that time. Cattle competitions became a subject for paintings, with or without the portrait of the noble owner. In France, this practice developed in the nineteenth century, when the aristocracy organized the first agricultural competitions. Thanks to photography, the creation of such images spread to the large landowners and then to the farmers, who bred the animals awarded prizes during the competitions, which were then held throughout the country.

THE GOOD AND THE BEAUTIFUL GO HAND-IN-HAND

What is beautiful is good, and what is good is necessarily beautiful: the conviction that the beauty of an animal guarantees high-quality persists to this day. Arthus-Bertrand's photographs capture impressive images of cattle and the pride of their owners. This pride rivals that of their predecessors from two centuries ago, but not only: we can also see the bond they share with their animals. Details—expressions, gestures, an entire family in the photograph—communicate their attachment, even their affection. By idealizing the link between farmers and animals, the photos illustrate the pressure of a society that is increasingly attentive to the animal world and create a strong disconnect with the existence of these animals that are raised for slaughter, generally on an industrial scale. The images echo two realities that are difficult to reconcile: on the one hand, animals that are pampered, loved, adorned, and even turned into media stars; on the other, animals that are invisible, confined, and consumed.

ANIMAL WELFARE BECOMES A MAINSTREAM CONCEPT

The concept of animal welfare appeared in the 1970s, in response to the reality of large factory farms. Society was evolving and the standard of living for many people in terms of health, food, and education was improving; animals benefited from these changing habits and increased awareness. The first to experience this were those that lived closest to humans, in other words, household pets. Dogs and cats became full members of families. Today, people speak of their dogs and cats as they once used to speak about their children.

While the idea of animal welfare remains rather relative, depending on different cultures and specific animals, most people agree on the concept of "minimal" welfare: getting enough to eat, proper sleeping conditions, and no abuse. Over the last thirty years, the farming community has gradually accepted the concept of a human/pet connection and even boasted the same bonds with their farm animals. This connection transformed into a conviction that it is no longer possible to treat animals as they had been before.

This certainty, which made inroads in the rural world, created a widening gap with the factory farms that continued to expand rapidly: the number of confined animals had never been so large. Breeding in France involved two opposing realities that were subject to diametric pressures: societal for the farmers conscious of animal welfare and economical for the factory farms. While this appears to put them at odds, today they have actually moved closer together.

HOW TO DEFINE NATURAL BEHAVIOR

Animal welfare assumes that an animal can live according to the natural behavior of its species. While this concept had led to improvements in breeding conditions, like the possibility of allowing pigs to root around on the ground, it is difficult to define precisely. What is the natural behavior of a cat? How does the environment influence its inherent aspirations? Does an alley cat experience the same separation anxiety as an indoor cat when its owner is gone?

A CLOSER LOOK: WHAT IS "DOMESTICATION?"

A domestic animal: it's a common expression, yet the term "domestic" raises its own questions. Specialists refuse the idea of an essentialist definition as it could lock in place a practice that evolves in different time periods with various cultures and animals. At a minimum, we can agree to say that "domestication has been a long, uninterrupted process that alters the status of an animal by taking away its freedom."[2] Once humans appropriated them, animals became objects of interest, attention, and use.

The first domestication process took place 35,000 years ago with dogs, which evolved from wolves, then 10,000 years ago with pigs, which developed from wild boar. We can identify domesticated animals through their genetic transformations, although cats are an exception—despite 6,000 years of domestication, they remain physically very close to wild cats.

"Full domestication" refers to reproductive control. This occurred much later, in the nineteenth century for pigs and the twentieth century for dogs. Controlling reproduction meant that morphological and behavioral traits could also be controlled, in the ultimate phase of domestication. Ultimate, but not for all animals, as not all species can be domesticated. Domestication functions if and only if an animal is willing. Zebras, for example, have never been willing!

BREEDING, OR THE SEARCH FOR THE "PERFECT" ANIMAL

Purebred: this may be one of the greatest compliments you can make about an animal. But what do we mean by "breed?" What are the current practices?
Up through the nineteenth century, a breed was defined as an array of individuals that belonged to the same region but had different physical attributes. The nineteenth century was marked by a frenzy of domestication that illustrated the ideology of the era: industrial progress, conquest of the world (and by extension, nature), and colonization. Animals did not escape the supremacist ambitions of Western civilization. With an increasing demand for meat and milk, crossbreeding was developed to create perfect animals with superior physical and productive properties. This gave rise to the term "zootechnics," a word coined in 1842 to describe the production of animals to meet human needs. Authorities in France encouraged this trend by promoting competitions, shifting the definition of breed from geographic to morphological. At this point, a breed referred to all the individuals of a morphologically similar species: same coloring, same size, and so on. Competitions rewarded the best animal of its race, regardless of its geographical provenance.

The creation of breeds achieved multiple goals, including fulfilling aesthetic criteria, according to the principle by which the good and the beautiful go hand-in-hand—with the imposition of specific forms for animals, meaning a straight back, a long wide body; in short, the ideal animal.

Breeds were also created for utilitarian purposes. Depending on the intended use of the animal, morphological and/or behavioral traits were required and reproduced from animal to animal, thereby creating a breed. The nineteenth century saw an explosion in the number of horse and dog breeds—with up to three hundred breeds brought into being to meet various needs (watchdogs, sheepdogs, draft dogs, and so on).

The number of cattle breeds also increased in the two large livestock sectors (milk and beef), resulting in a concentration on the most productive ones. The Normande cow, which is found throughout France and the rest of the world, is one such example, as cattle breeds have become globalized and exported internationally since the 1950s. Cattle named for specific regions, a persistent tradition, only dates back to the nineteenth century; they have little connection with the region in question, neither in terms of their attributes nor where they were reared.

It became normal to breed animals according to the contradictory and shifting requirements of society. Thus the Vedette was created in 1968, a dwarf chicken created by the INRA to meet farmers' demand for fowls that ate little but were highly productive.

Like a machine designed with specific features, animals were conceived, programmed, and fabricated according to size, productivity, behavior, aesthetic attributes, and the quality of the meat and hide. The era of the animal–machine had arrived. House pets, although unproductive—but not from a service viewpoint—were included in this approach to breeds for the benefit of humans. Once the ideal individual with all the required criteria had been achieved it would be endlessly reproduced, thereby weakening its genetic heritage and evolutionary capacity. Animals consistent with this ideal were indeed created, but they were fragile and unhealthy.

Today, the proliferation of breeds continues primarily with cats and, to a lesser extent, with dogs. The motivation is the same for both: aesthetics. This process of beautifying household pets, when pursued to the extreme, can even endanger the animal, as with breeds of dogs whose snouts are so flattened that they have lost their sense of smell and have difficulty breathing. Consanguinity among animals, which can create a breed faster, also shortens their life spans.

In contrast, for cows, horses, and donkeys, the creation of breeds has slowed, with a return to local and older breeds.

HORSES—A DIFFERENT STORY

Horses, which are imprinted on our collective imagination and have been a pillar of our civilizations, represent an ancestral tradition that links humans with other living organisms and with the earth. The history of horses is inseparable from that of humans. Exploration, wars, trade, agriculture, and industry were all made possible because of horses. For more than five thousand years, they have been close companions to humans; they are the animal the latter most cares for and individualizes. They have been anthropomorphized in epic tales as sharing the sentiments and aspirations of their warrior masters: a horse can feel the same hate for an enemy and the joy of victory—and even, much later, display a greater intelligence than its rider, like the Jolly Jumper character in the *Lucky Luke* comics. In the meantime, in the eighteenth century, French naturalist the Comte de Buffon, in *Histoire naturelle, générale et particulière*, described them as "mankind's most beautiful conquest, the king of animals and the one best suited for a privileged relationship."

Horses only lost their utilitarian character well into the twentieth century, first as a means of transport (the last horse-drawn tram in Paris stopped running in 1913), then for industrial purposes, and finally for farming in the 1950s and 1960s, when they were replaced by tractors.

Horseback riding also underwent multiple changes. Extremely popular among the aristocracy and the upper middle class until 1914, it gradually dropped from favor with the era's great invention: the car. When cars became widely available to all levels of society, in the 1950s, horseback riding once again became a desirable pursuit among elites. It became more accessible in the 1970s, as members of the middle class began to pick up the sport.

Practices have been evolving over the last thirty years. More women are riding, which has fostered a gentler and more individual approach to the animal, paralleling the development of the natural horsemanship movement. Based on a knowledge of equine ethology, which aims to describe and understand a horse's nature, it draws on new educational principles that have reinvented the relationship between human and horse. It advocates for interactions that are adapted to the unique psychological and behavioral aspects of the animal, in a nonviolent environment.

The fundamental principle of this new relationship is collaboration, and an end to the ideas of submission and domination. Horses are ultrasensitive domestic animals and respond to this approach with a much more participative involvement, even becoming a mediator between humans and the rest of the animal world. The collaboration has gradually expanded to relationships with other animals, opening a new mode of communication in which humans and animals share a mutual interest in their bond. It has spread thanks to a widely accepted reality according to which interactions with animals modify humans. The benefits have been observed on both a tangible level (physical, nervous, and emotional) and on an existential level, strengthening human beings' connection to the living world and the interdependence of all species.

WHAT ABOUT THE FUTURE?

It is now impossible to escape the reality of factory farms and their excesses: animals are clearly suffering, and this impacts human health. Packed together in confined spaces and given medicines to prevent devastating epidemics, force-fed to grow even fatter while eating less, the animals suffer physical deterioration (gastric and cardiovascular illnesses, mobility problems) and psychological damage (stress, hysteria, panic attacks, aggression). This is what we get "when you ask a living organism to be a machine."[3]

In response to the extreme reification of animals, some breeders have taken an alternative approach to factory farms by adopting extensive ranches with free-range animals that are well-fed and well-treated. The trend has increased with society's growing awareness of the importance of human and animal welfare's

interdependence. Changing attitudes have certainly benefited animals, but this approach is still very much in the minority among farmers and in no way impacts the very raison d'être of breeding: programmed death.

In a society that is increasingly unwilling to accept death, everything is done to cover up the fact the eating meat involves the consumption of animals produced for humans; the animals' deaths are entirely hidden from view. How to look at these consumption patterns? Should we return to the approach of indigenous people who, out of respect for life, ritualized the death of the animals they killed for their own food? How to bridge the deep divide that exists at the heart of animal welfare between the opposing realities of household pets and farm animals? Can we continue to consume so much meat when industrial cattle farms become so numerous that the animals can no longer live outdoors? How will livestock farms evolve? Will we all eat in vitro meat as we stroke our pet cows?[4] Increasingly, consumers and farmers alike will all have to face these questions.
Household pets are also a source of concern: are aesthetic criteria acceptable reasons for pursuing the creation of new breeds? Can we still follow the latest trends in dogs and cats even though we know the impact in terms of loss of genetic diversity and weaker animals?

IN LIFE AS IN DEATH

For some farmers, the bond with their animals now has some of the same aspects as a household pet to its master, yet the fate of the farm animals differs in a fundamental way: the end of their lives.

Science is constantly pushing back the moment of human death. The same holds true for pets, who also benefit from an increasing number of health care measures all focused on a single goal: to delay their death as long as possible. When it does arrive, changes in funerary rituals reflect the importance of the bond. Animals used to be buried in their owner's gardens; this was replaced by a fashion for stuffing favorite animals, a common practice in the second half of the nineteenth century for those who did not have a garden. The first animal cemeteries appeared in France in 1899, while pet owners began to turn to cremation in the 1970s. Today, this is also used for horses that owners refuse to send off for slaughter or rendering.[5] The treatment of pets, with the utmost care taken right up to the final goodbye, reflects a growing affection for them.

Reared for their meat, productive livestock have a programed, organized death. The same is true for dairy cows, which are sent to the slaughterhouse when they no longer produce enough milk. Nevertheless, certain farmers are becoming more attached to their livestock, under the influence of a society that is taking better care of its animals. Yet they are still faced with the paradox of taking them to their deaths.

For sanitary reasons, animals are no longer killed on farms, but are sent to slaughterhouses that comply with health standards. But since the 1990s, the conditions under which animals are killed in these slaughterhouses has come under fire, not for health reasons as before, but for questions of animal welfare. Studies show that stressed animals secrete substances that prove they experience pain. Their suffering has not only been proven but also quantified, as was done later for bulls in bullfights. Furthermore, the toxins in the meat show up on our plates, undoing much of the work of farmers whose goal is to produce high-quality meat. Breeders who are committed to the welfare of their animals now have to rethink the conditions under which animals are slaughtered, so that they remain in line with the care taken throughout the entire life of their livestock. This approach is also consistent with how breeders themselves conceive of animal welfare, by alleviating the contradiction between their attachment to and the slaughter of their animals.

1. This text by Éric Baratay was written for "Des Bêtes et des Hommes," an exhibition by Yann Arthus-Bertrand presented at the festival "Être bête," June 25-26, 2002, at the Haras de la Cense.
2. Éric Baratay, Et l'homme créa l'animal (Paris: Odile Jacob, 2003).
3. Ibid.
4. Also called "cultured meat," it is made from animal cells that are cultured outside its body.
5. The transformation of animal cadavers unsafe for human consumption by separating out the fat, bones, hides, etc.

Bestiaux
Farm Animals

YANN ARTHUS-BERTRAND

Pendant presque vingt ans, du début des années 1990 au milieu des années 2000, Yann Arthus-Bertrand a photographié éleveurs et bestiaux aux Salon de l'agriculture à Paris et un peu partout dans le monde. À travers sa série photographique "Bestiaux" et la sélection qui nous est ici présentée par l'artiste, c'est aussi ce lien si particulier entre l'homme et l'animal, cette relation intime, qu'il nous est donné à voir, autant que la fabrique des animaux d'élevage considérés parmi les plus beaux spécimens de leurs races.

Ces photographies sont aujourd'hui la propriété du Fonds de dotation la Cense, que nous remercions chaleureusement pour son soutien lors de la réalisation de cet ouvrage.

For nearly twenty years, from the early 1990s to the mid-2000s, Yann Arthus-Bertrand photographed breeders and their farm animals at the Salon de l'Agriculture in Paris and across the world. Through his photographic series, *Farm Animals*, and the selection the artist presents here, we also have a view of the unique and intimate bond that exists between humans and animals, as well as the breeding of farm animals considered to be among the most beautiful specimens of their races.

These photographs now belong to the Fond de dotation La Cense. We would like to extend our heartfelt thanks for its support in the creation of this book.

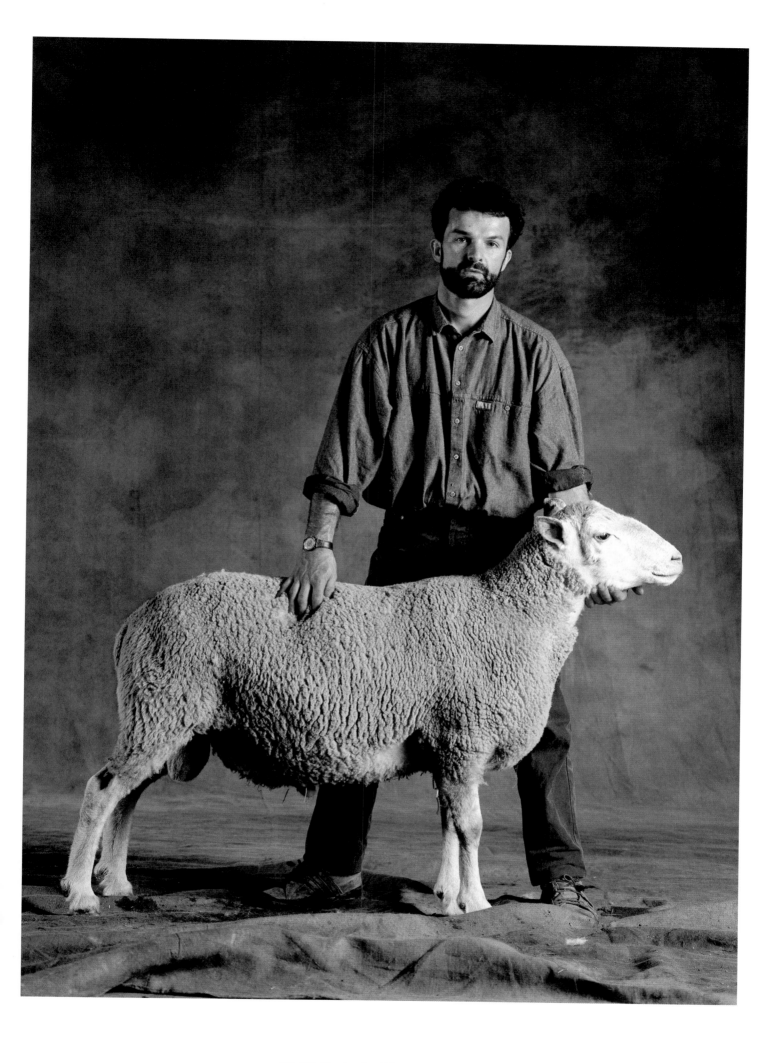

INRA 401

Bélier INRA 401, présenté par Didier Perreal et appartenant au GE.O.DE (Génétique ovine et développement), Montmorillon, Vienne. Salon de l'agriculture, Paris, mars 1992.

INRA 401 ram, exhibited by Didier Perreal owned by GE.O.DE (Génétique Ovine et Développement), Montmorillon, Vienne. Salon de l'Agriculture, Paris, March 1992.

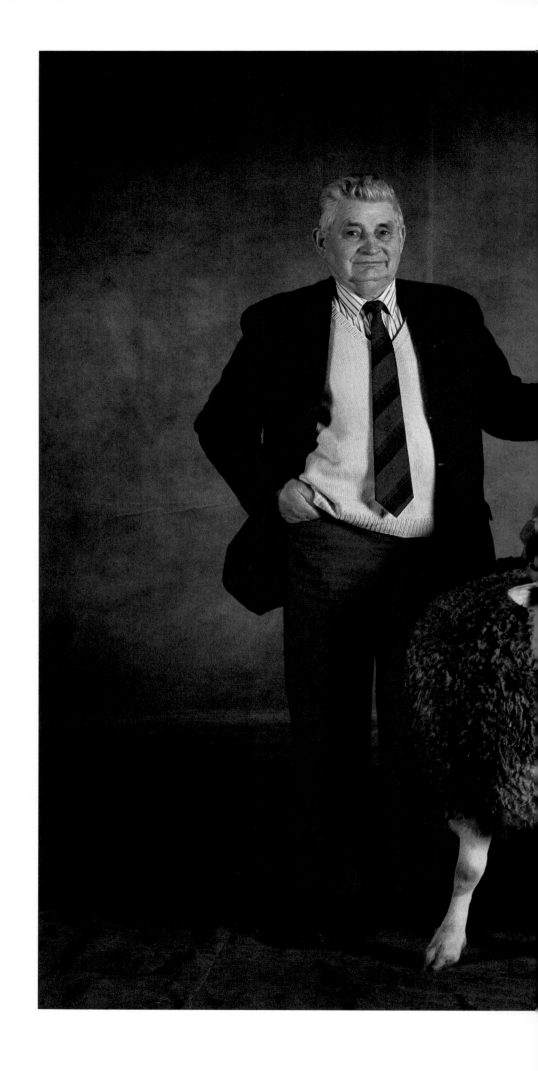

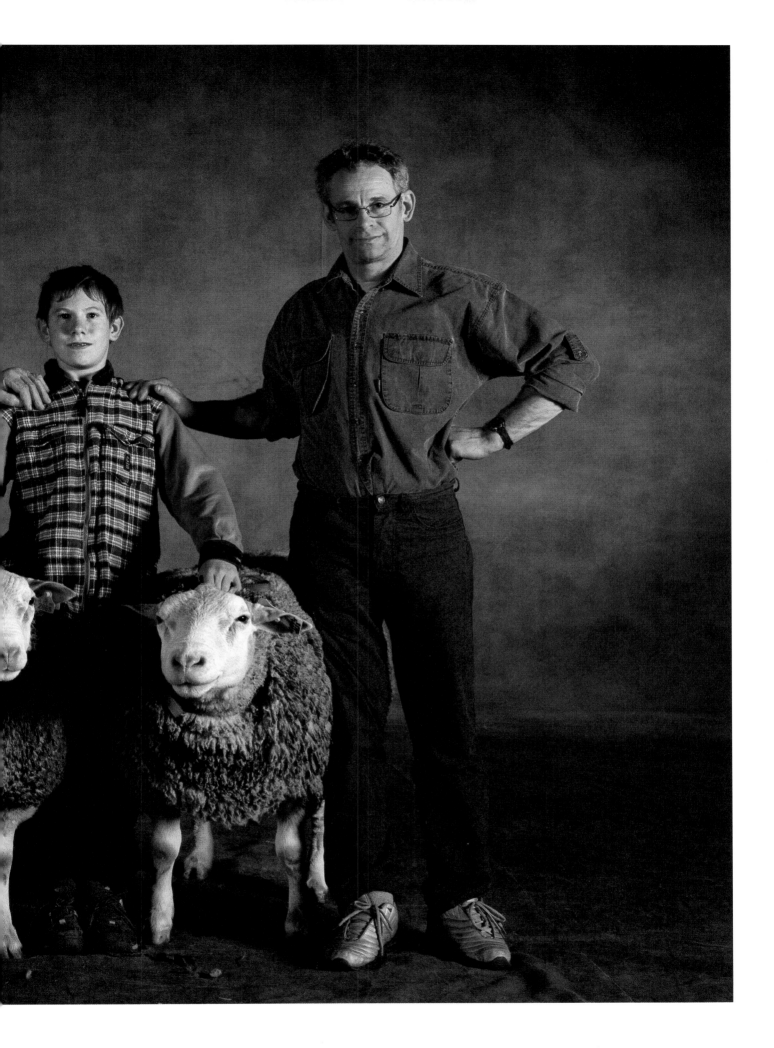

Béliers Berrichons du Cher âgés d'un et deux ans, prix de championnat, présentés par Bertrand Lejus, entouré de son grand-père, Roger, et de son père, Gilles, de Vailly-sur-Sauldre, Cher, et appartenant au GAEC Lejus, Dampierre-en-Crot. Salon de l'agriculture, Paris, mars 2004.

Berrichon du Cher rams, one and two years old, exhibited by Bertrand Lejus, alongside his grandfather, Roger, and his father Gilles, from Vailly-sur-Sauldre, Cher, from GAEC Lejus, Dampierre-en-Crot. Salon de l'Agriculture, Paris, March 2004.

BERRICHON DU CHER

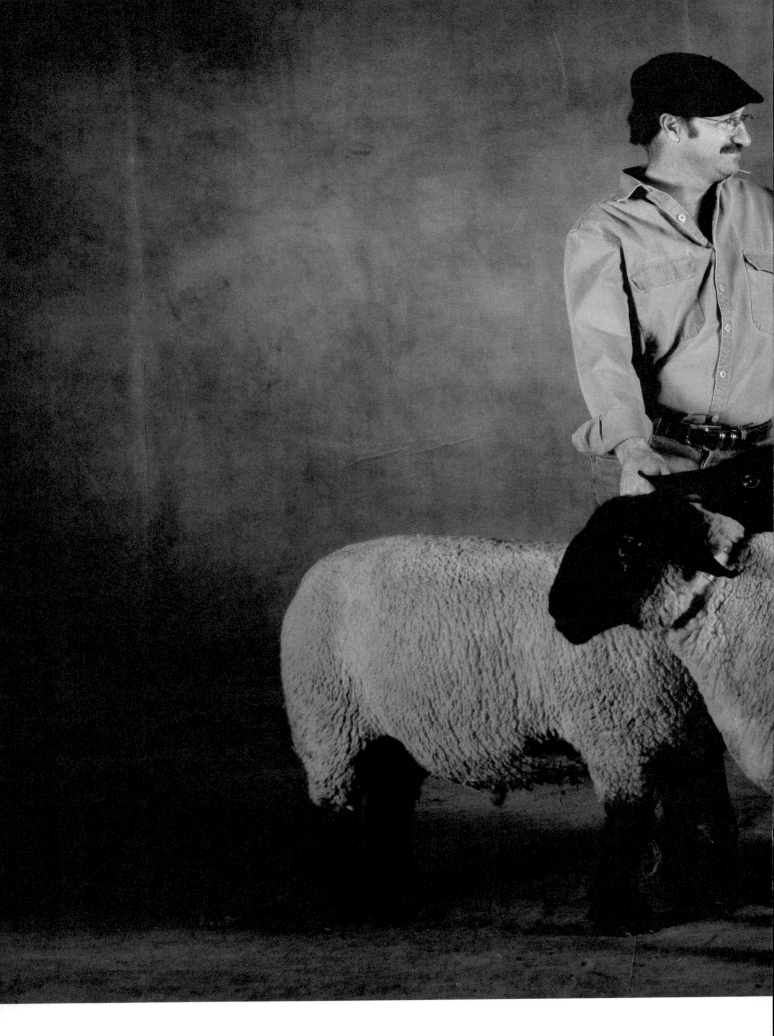

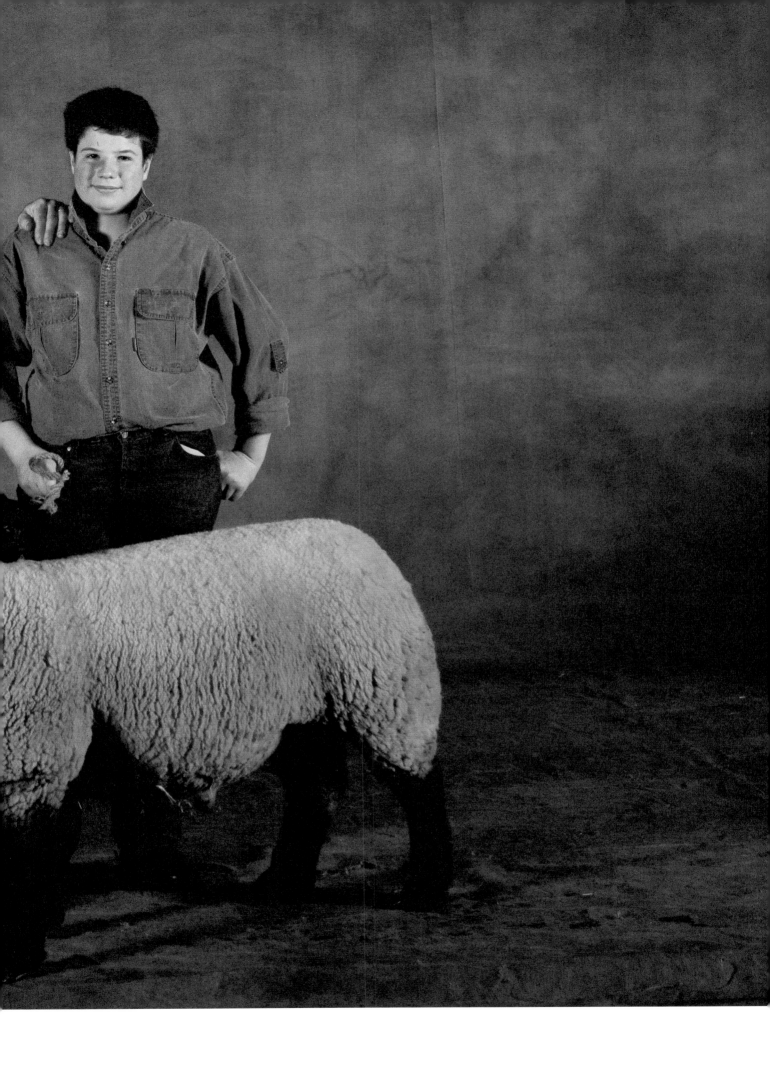

Béliers Suffolk âgés d'un an, présentés par leurs propriétaires, Patrick et Hugo Quillery-Colliette, de Précy-sous-Thil, Côte-d'Or. Salon de l'agriculture, Paris, mars 2004.

Suffolk rams, one year old, exhibited by their owners, Patrick and Hugo Quillery-Colliette, from Précy-sous-Thil, Côte-d'Or. Salon de l'Agriculture, Paris, March 2004.

SUFFOLK

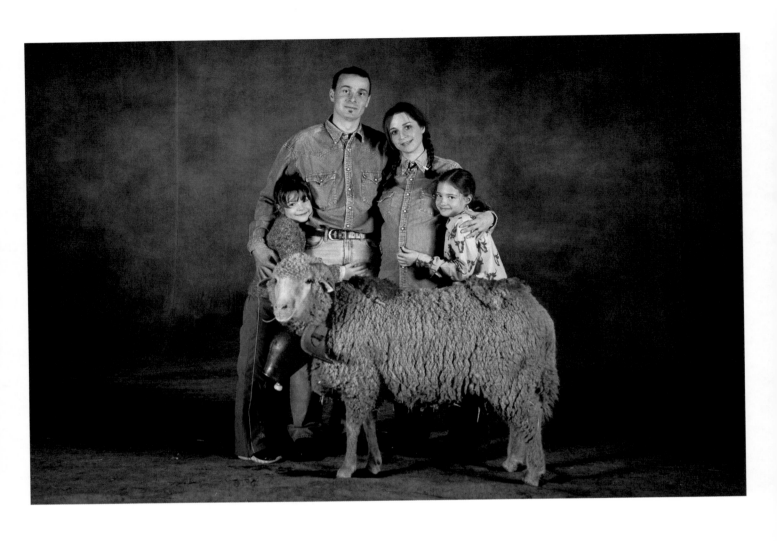

Popeye, bélier Mérinos d'Arles flocas (meneur de troupeau), âgé de cinq ans, présenté par
la famille de Lionel Escoffier et appartenant au GAEC Le Mérinos, Aureille, Bouches-du-Rhône.
Salon de l'agriculture, Paris, mars 2004.

Popeye, Mérinos d'Arles bellwether (leader of the flock) ram, five years old, exhibited by Lionel
Escoffier's family, from GAEC Le Mérinos, Aureille, Bouches-du-Rhône. Salon de l'Agriculture,
Paris, March 2004.

MÉRINOS D'ARLES

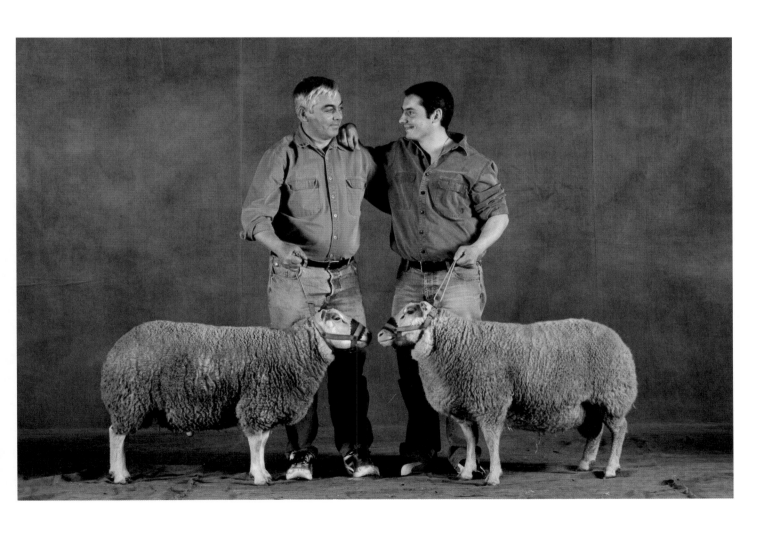

Béliers Charmois, âgés de deux et trois ans, présentés par leurs propriétaires, Gilles et Frédéric Roux, de Lussat, Creuse. Salon de l'agriculture, Paris, mars 2005.

Charmoise rams, two and three years old, exhibited by their owners, Gilles and Frédéric Roux, from Lussat, Creuse. Salon de l'Agriculture, Paris, March 2005.

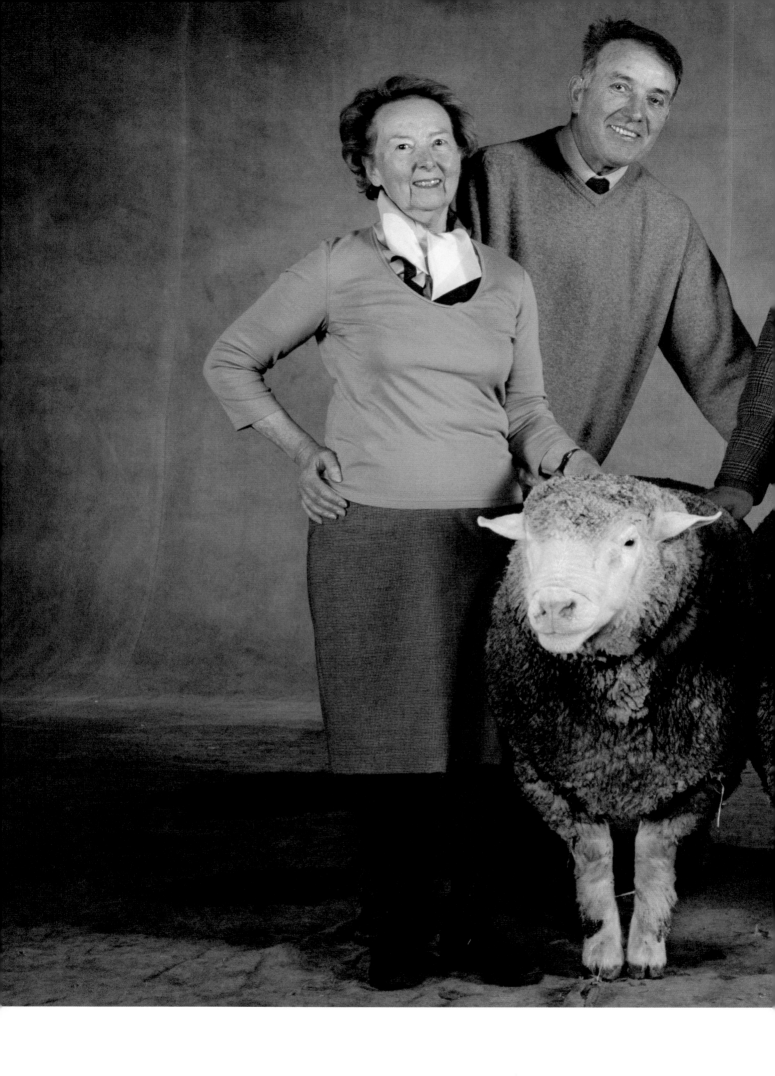

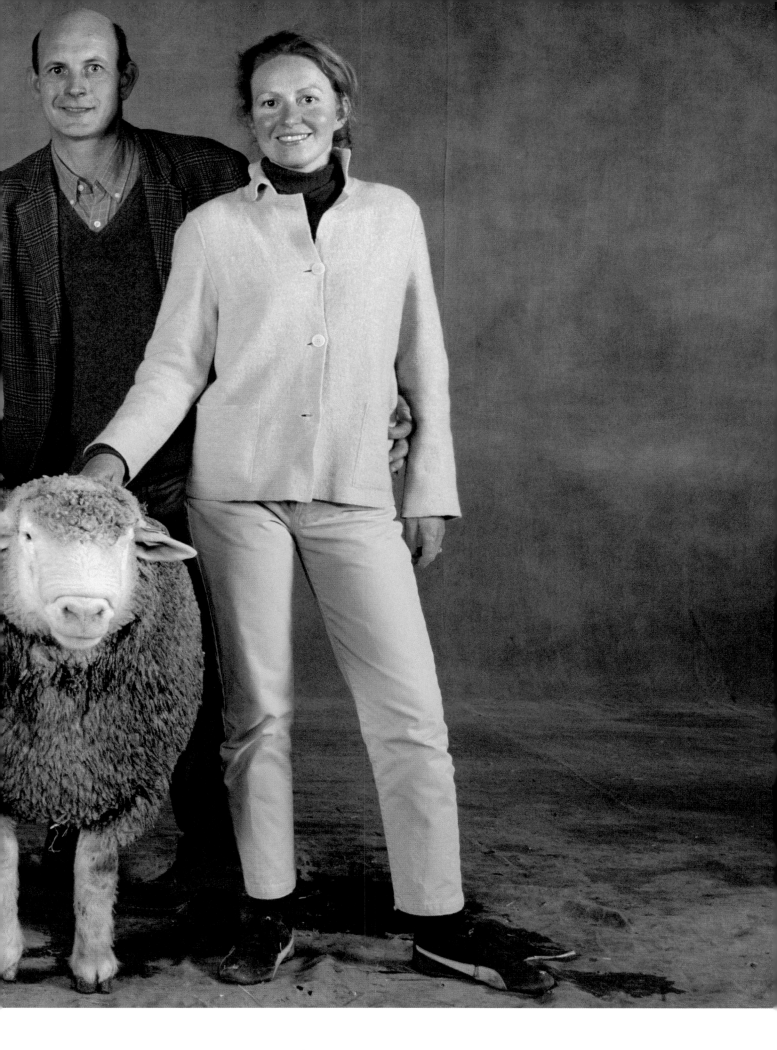

Béliers Île-de-France âgés de deux ans, présentés par leurs propriétaires, Francine et Édouard Bonnevent et Anne et Emmanuel Daudré, de Noyant-et-Aconin, Aisne. Salon de l'agriculture, Paris, mars 2005.

Île-de-France rams, two years old, exhibited by their owners, Francine and Édouard Bonnevent, and Anne and Emmanuel Daudré, from Noyant-et-Aconin, Aisne. Salon de l'Agriculture, Paris, March 2005.

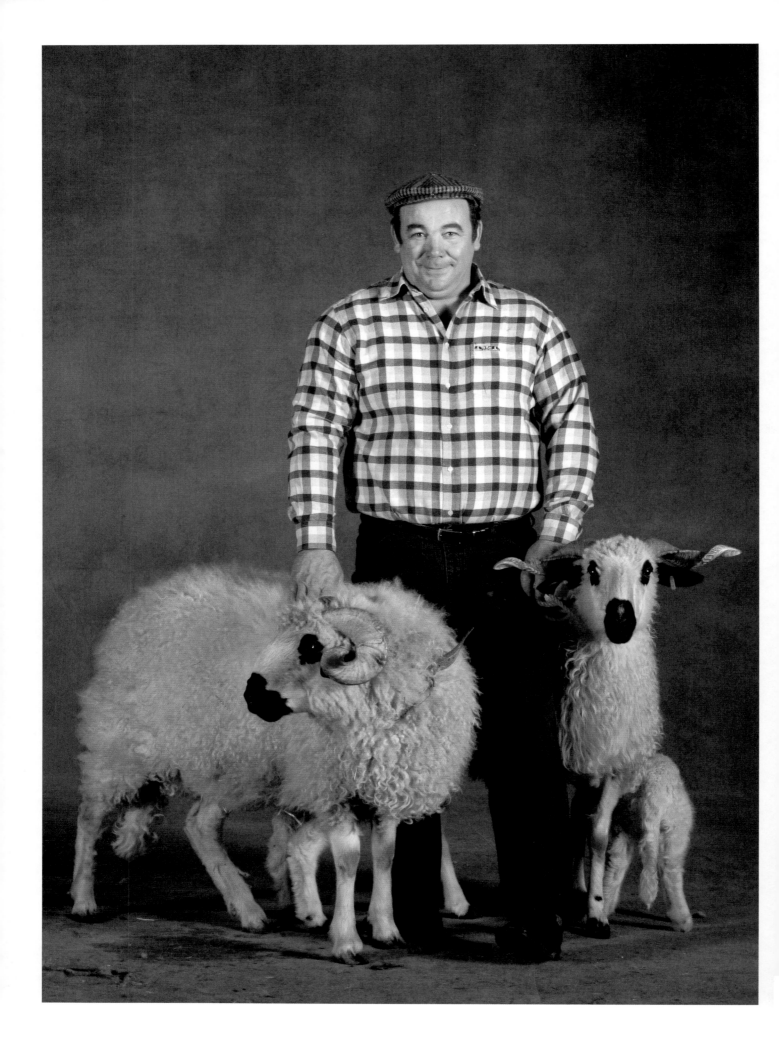

Parisien, bélier Thônes et Marthod âgé de quatorze ans, sa femelle âgée de trois ans et leurs agneaux âgés de trois semaines, présentés par leur propriétaire, Denis Gardet, de Marthod, Savoie. Salon de l'agriculture, Paris, mars 2004.

Parisien, Thônes et Marthod ram, fourteen years old; his ewe Marthod, three years old; and their lambs, three weeks old, exhibited by their owner, Denis Gardet, de Marthod, Savoie. Salon de l'Agriculture, Paris, March 2004.

THÔNES ET MARTHOD

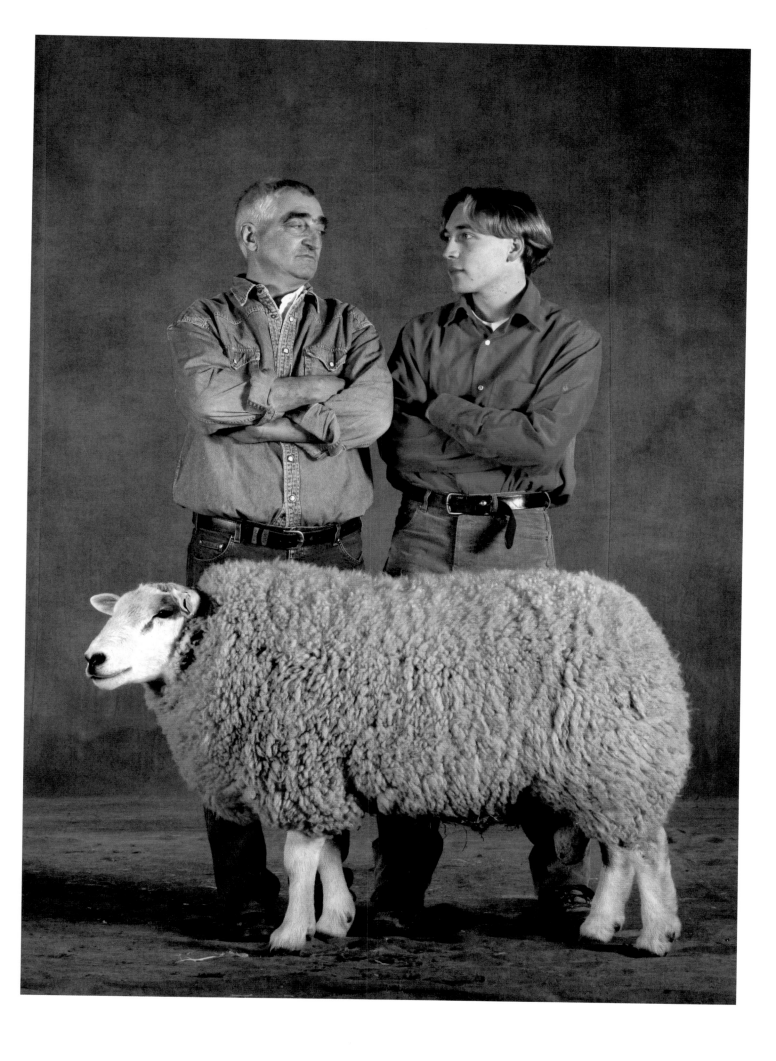

Bélier Texel âgé de deux ans, présenté par ses propriétaires, Bernard et Benoît Brion, de Fromy, Ardennes. Salon de l'agriculture, Paris, mars 2004.

Texel ram, two years old, exhibited by its owners, Bernard and Benoît Brion, from Fromy, Ardennes. Salon de l'Agriculture, Paris, March 2004.

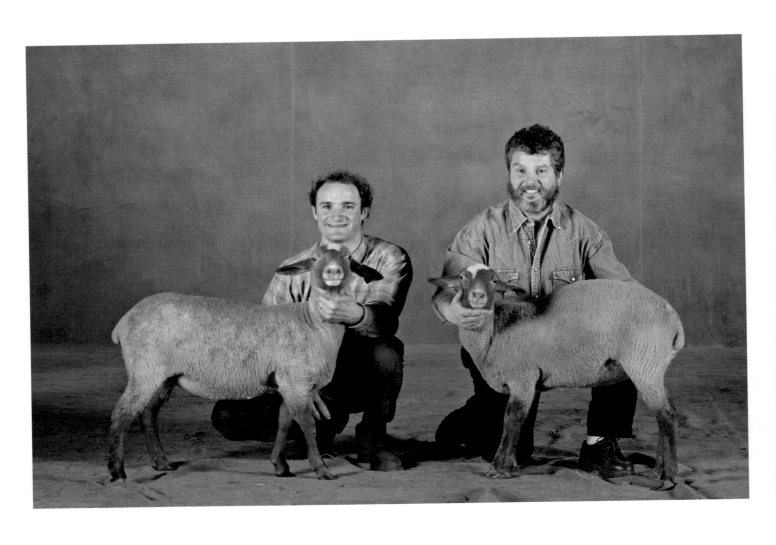

Agnelles Mourérous âgée de six mois et pesant 35 kg, présentées par Jean Debayle et Éric Girard et appartenant à Jean Debayle, de Le Chaffaut-Saint-Jurson, Alpes-de-Haute-Provence. Salon de l'agriculture, Paris, mars 2004.

Mourérous female lambs, six months old, weighing 35 kg, exhibited by Jean Debayle and Éric Girard and owned by Jean Debayle, from Le Chaffaut-Saint-Jurson, Alpes-de-Haute-Provence. Salon de l'Agriculture, Paris, March 2004.

MOURÉROUS

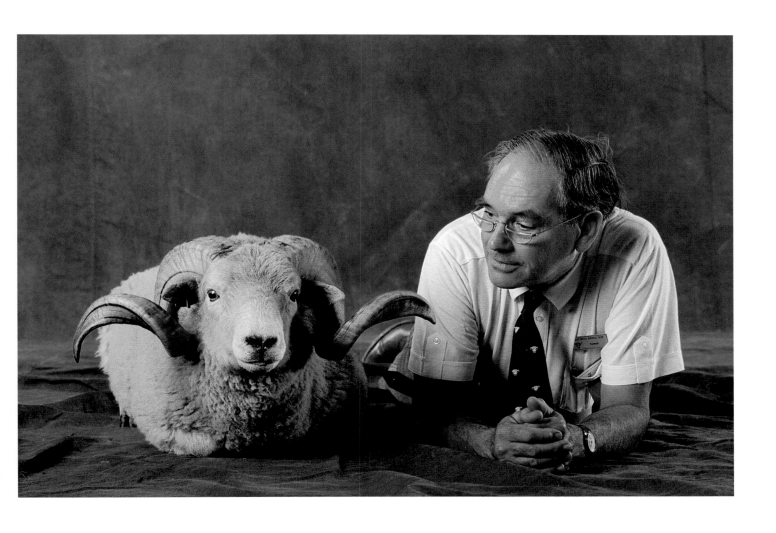

Harper of Tetford, bélier Portland, présenté par J. Richard Harper-Smith, du Lincolnshire, Angleterre. Royal Show, juillet 1991.

Harper of Tetford, Portland ram, exhibited by J. Richard Harper-Smith, of Lincolnshire, United Kingdom. Royal Show, July 1991.

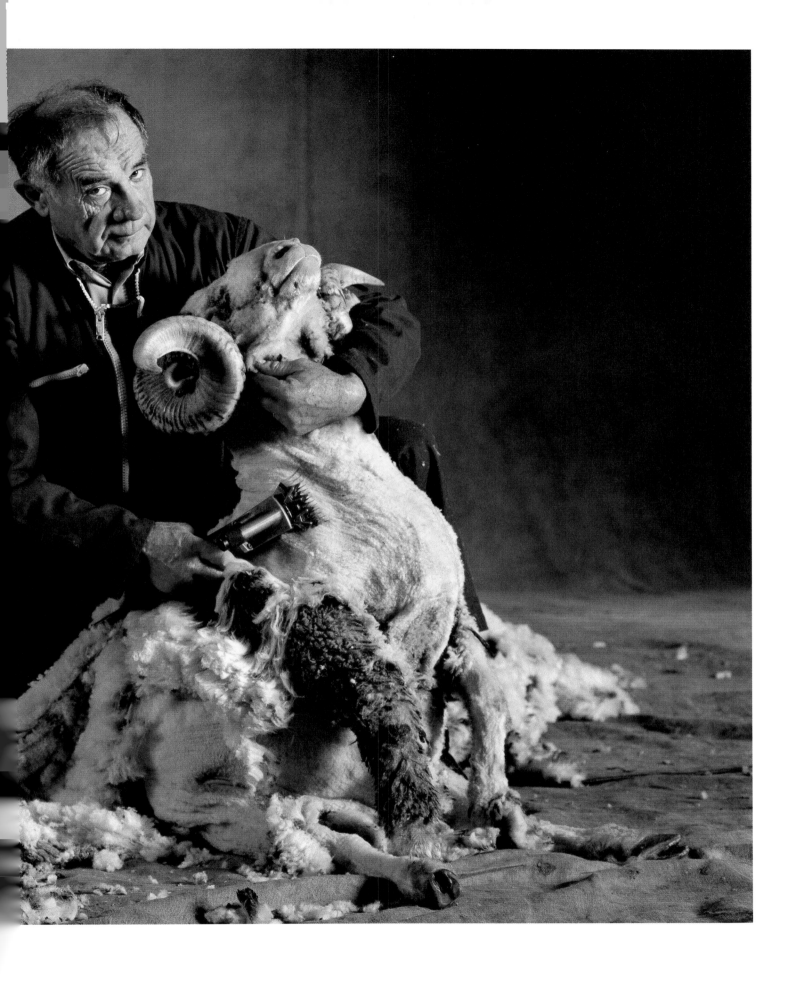

Bélier Mérinos de Rambouillet tondu par André Mathieu, berger depuis plus de trente ans à la Bergerie nationale de Rambouillet, Yvelines. Salon de l'agriculture, Paris, mars 1998.

Mérinos de Rambouillet ram, shorn by André Mathieu, a shepherd for more than 30 years at the Bergerie Nationale, Rambouillet, Yvelines. Salon de l'Agriculture, Paris, March 1998.

MÉRINOS DE RAMBOUILLET

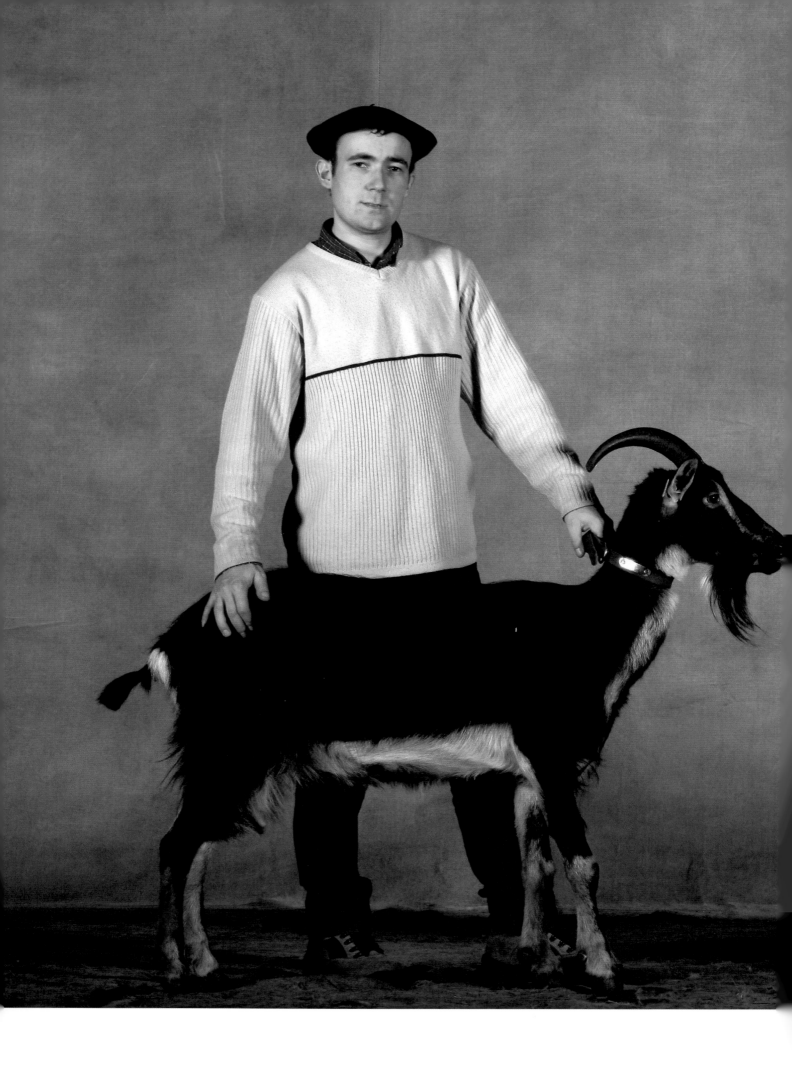

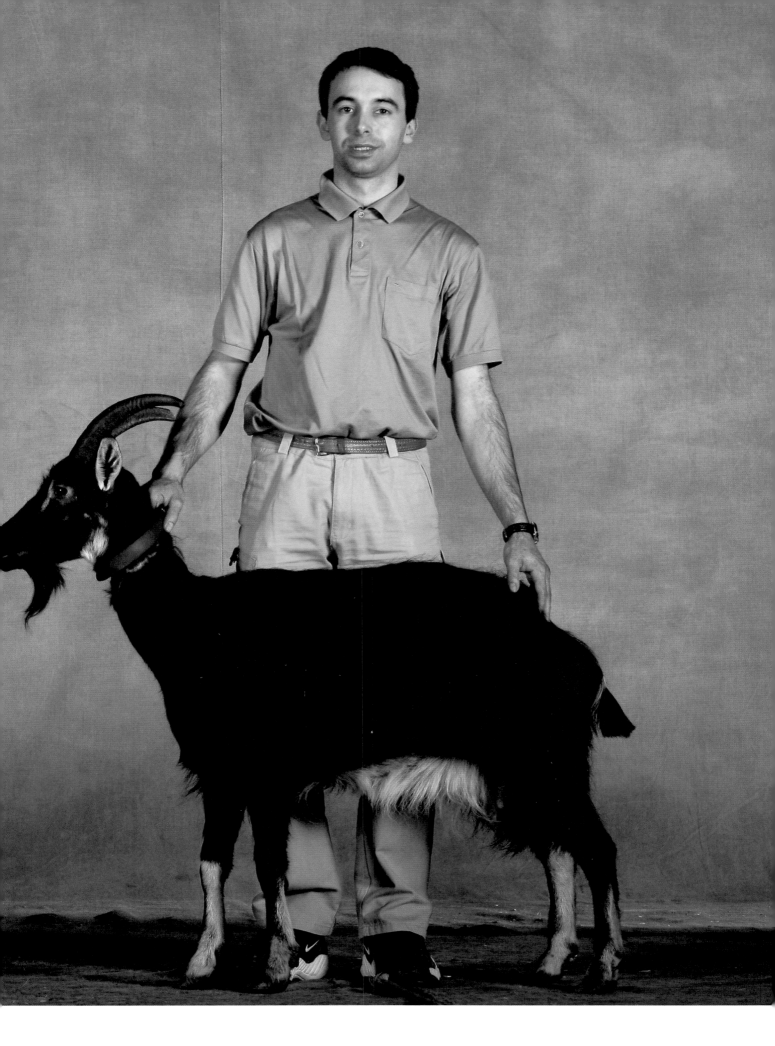

Chèvres Poitevines âgées de huit et douze ans, présentées par Mickaël Blanchard et Laurent Bordeau et appartenant à la famille Mary, de Genneton, Deux-Sèvres. Salon de l'agriculture, Paris, mars 2005.

Poitou goats, eight and twelve months old, exhibited by Mickaël Blanchard and Laurent Bordeau and owned by the Mary family, from Genneton, Deux-Sèvres. Salon de l'Agriculture, Paris, March 2005.

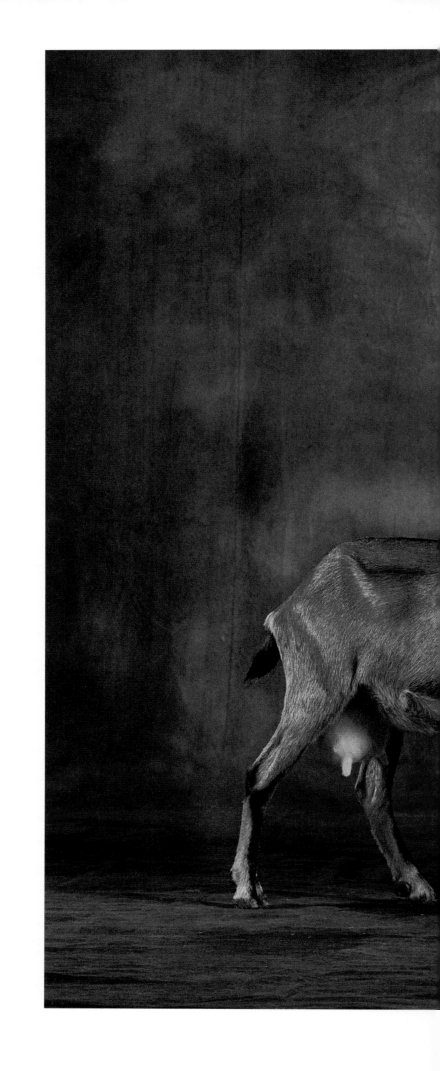

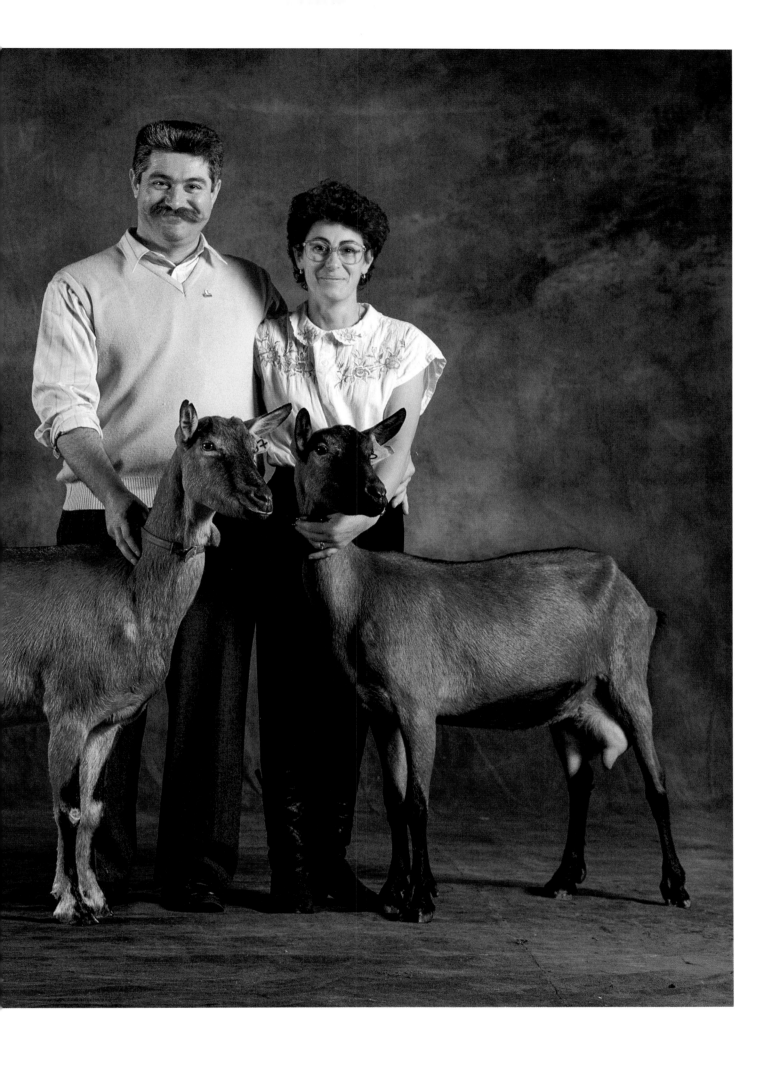

Chèvres Alpines, présentées par leurs propriétaires, Paul Georgelet et son épouse,
de Chef-Boutonne, Deux-Sèvres. Salon de l'agriculture, Paris, mars 1992.

Alpine goats, exhibited by their owners, Paul Georgelet and his wife, from Chef-Boutonne,
Deux-Sèvres. Salon de l'Agriculture, Paris, March 1992.

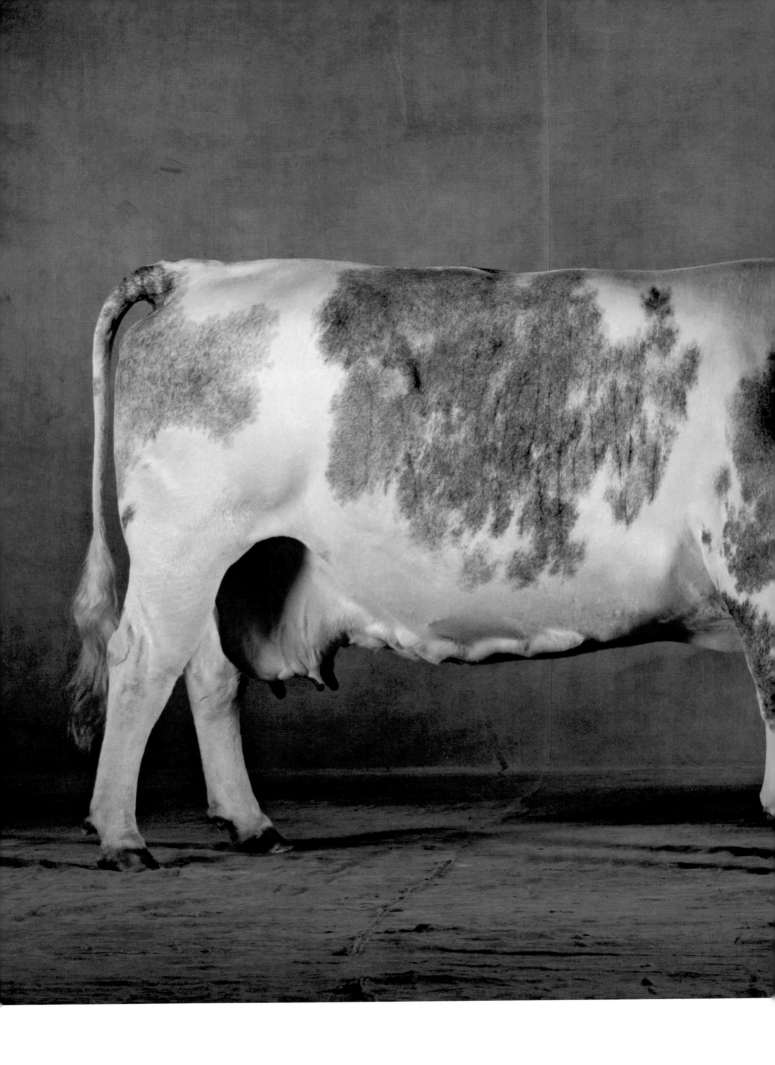

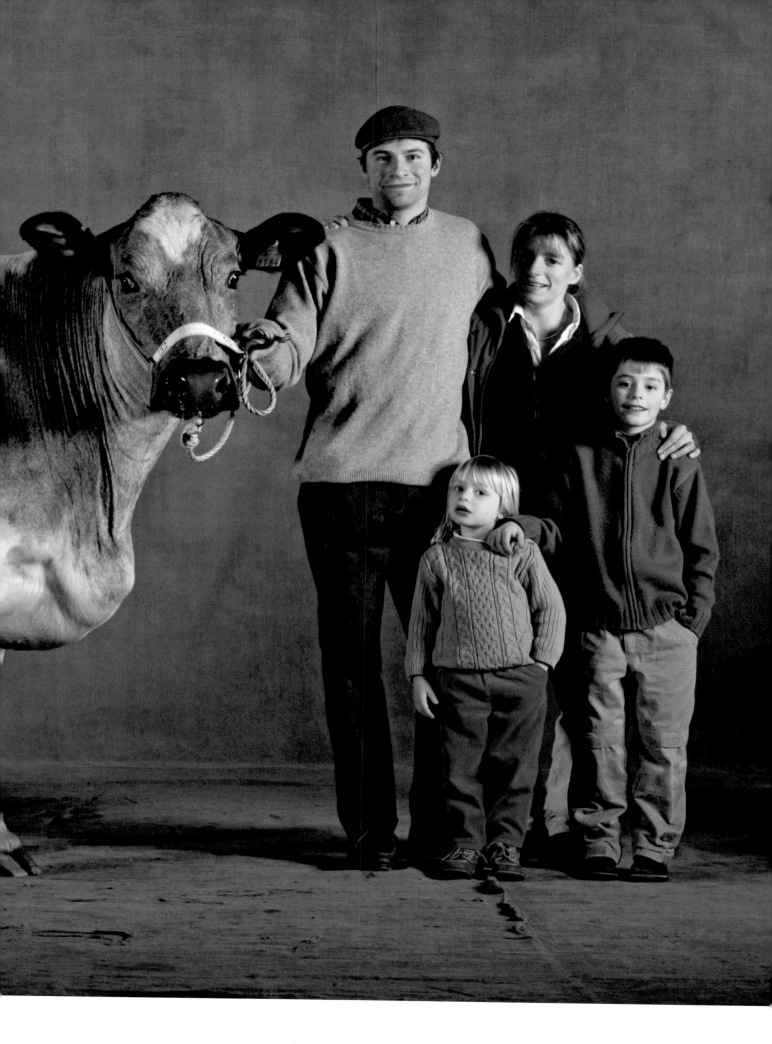

Oseille, vache Bleue du Nord âgée de sept ans, fille d'Erik et de Julienne, présentée par la famille Druet et appartenant à l'EARL du Fonds des Fontaines, Solesmes, Nord. Salon de l'agriculture, Paris, mars 2005.

Oseille, Bleue du Nord cow, seven years old, daughter of Erik and Julienne, exhibited by the Druet family and owned by EARL du Fonds des Fontaines, Solesmes, Nord. Salon de l'Agriculture, Paris, March 2005.

BLEUE DU NORD

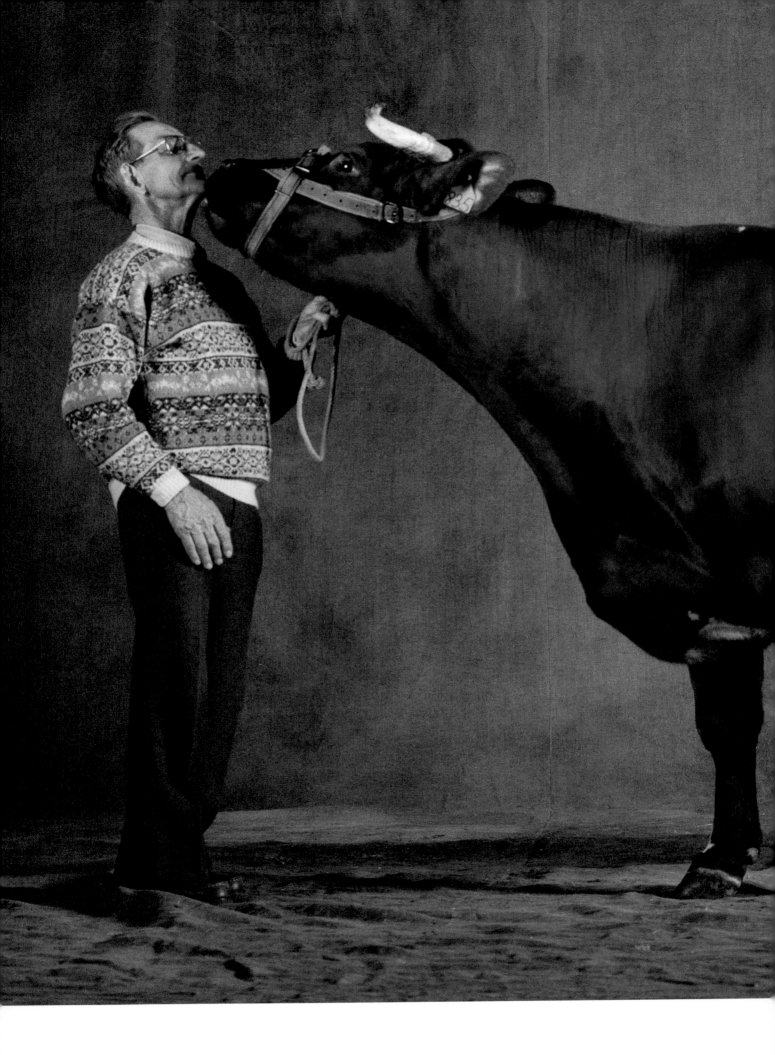

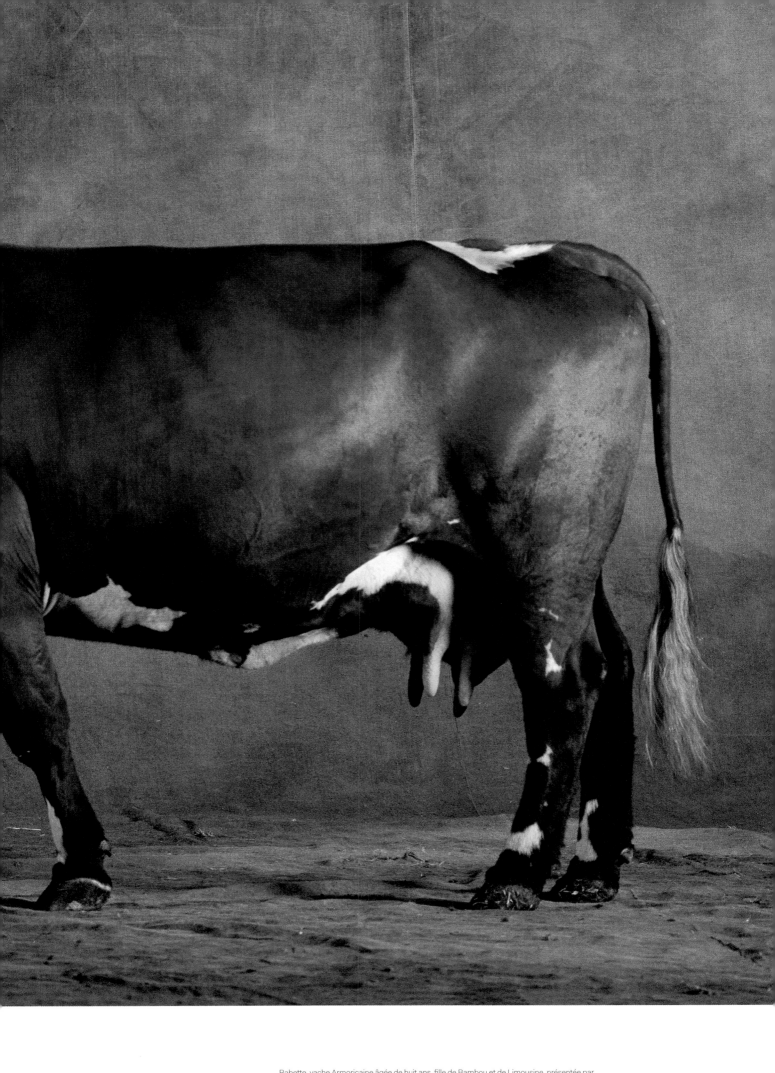

Babette, vache Armoricaine âgée de huit ans, fille de Bambou et de Limousine, présentée par son propriétaire, Auguste Le Dû, de Plonéis, Finistère. Salon de l'agriculture, Paris, mars 1994.

Babette, Armoricaine cow, eight years old, daughter of Bambou and Limousine, exhibited by its owner, Auguste Le Dû, from Plonéis, Finistère. Salon de l'Agriculture, Paris, March 1994.

La beauté des animaux est
une invitation à les protéger
et à sauver ainsi l'équilibre
de notre planète.

The beauty of the animals
is a call to protect them and
to save the equilibrium
of our planet.

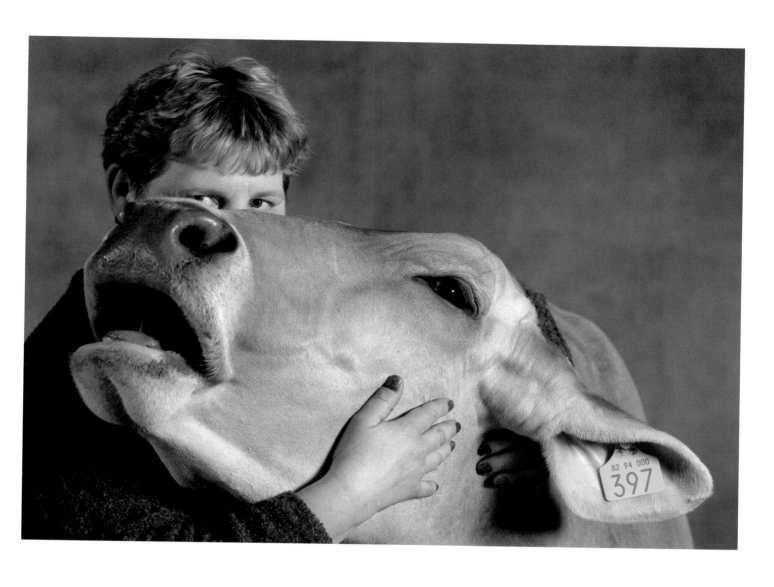

Jeunesse, vache Brune âgée de quatre ans, fille d'Admiral et de Caille, présentée par
sa propriétaire, Isabelle Portal, de Dalmayrac, Tarn-et-Garonne. Salon de l'agriculture, Paris,
mars 1998.

Jeunesse, Brune cow, four years old, daughter of Admiral and Caille, exhibited by its owner,
Isabelle Portal, from Dalmayrac, Tarn-et-Garonne. Salon de l'Agriculture, Paris, March 1998.

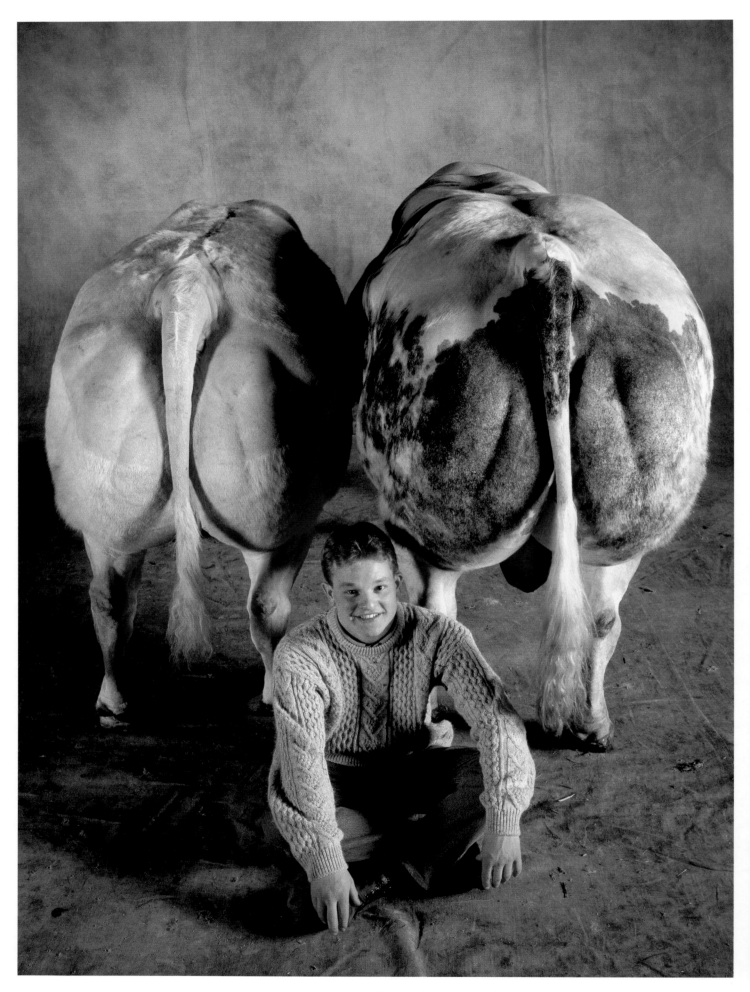

Fleur-des-Turquoises, vache Blanc bleu belge âgée de huit ans, fille de Frérot et de Gageure, championne nationale de sa race en 1995, présenté par Emmanuel Pouleur et appartenant à Étienne Cauchy, de Preux-au-Sart, et Intru, taureau Blanc bleu belge âgé de six ans, fils d'Opium et d'Élégante, présenté par Emmanuel Pouleur et appartenant à l'EARL de l'étang de Bondilly, Écuisses, Saône-et-Loire. Salon de l'agriculture, Paris, mars 1999.

Fleur-des-Turquoises, Blanc Bleu Belge cow, eight years old, daughter of Frérot and Gageure, national champion for its breed in 1995, exhibited by Emmanuel Pouleur and owned by Étienne Cauchy, from Preux-au-Sart; and Intru, Blanc Bleu Belge bull, six years old, son of Opium and Élégante, exhibited by Emmanuel Pouleur and owned by EARL de l'Étang de Bondilly, Écuisses, Saône-et-Loire. Salon de l'Agriculture, Paris, March 1999.

BLANC BLEU BELGE

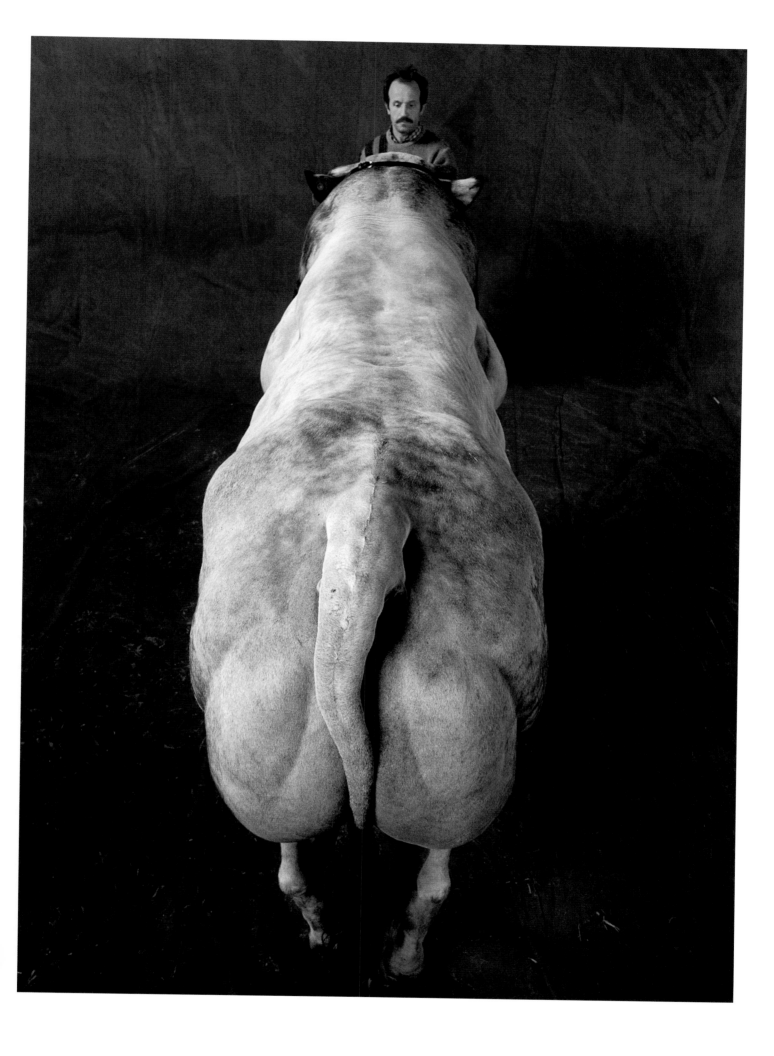

PIÉMONTAISE

Celso, taureau Piémontais pesant 1 234 kg, fils de Bauli et d'Olympia. Salon de l'agriculture, Paris, mars 1990.

Celso, Piedmontese bull, weighing 1,234 kg, son of Bauli and Olympia. Salon de l'Agriculture, Paris, March 1990.

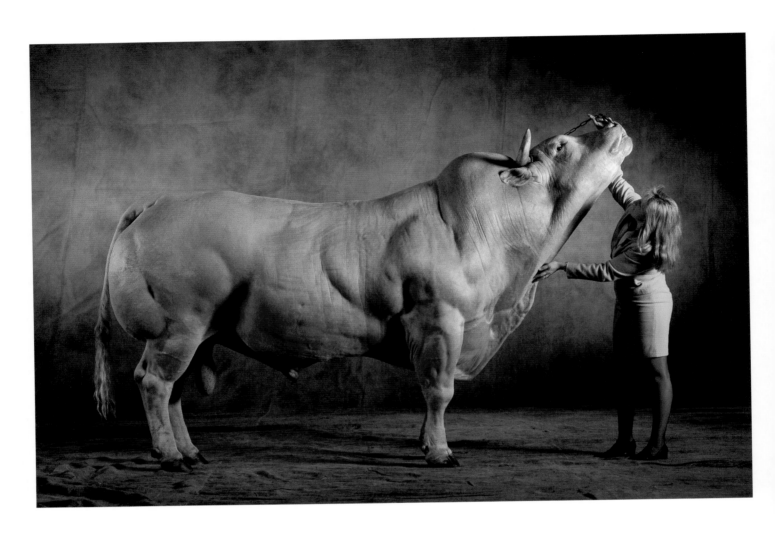

Gardon, taureau Blond d'Aquitaine âgé de sept ans et pesant 1 631 kg, fils de Tonnerre et
de Coquine, taureau le plus lourd, présenté par Marie-Thérèse Valéry et appartenant à Maurice
Larroque, de Fousseret, Haute-Garonne. Salon de l'agriculture, Paris, mars 1998.

Gardon, Blonde d'Aquitaine bull, seven years old, weighing 1,631 kg, son of Tonnerre and
Coquine, the heaviest bull, exhibited by Marie-Thérèse Valéry and owned by Maurice Larroque,
from Fousseret, Haute-Garonne. Salon de l'Agriculture, Paris, March 1998.

BLONDE D'AQUITAINE

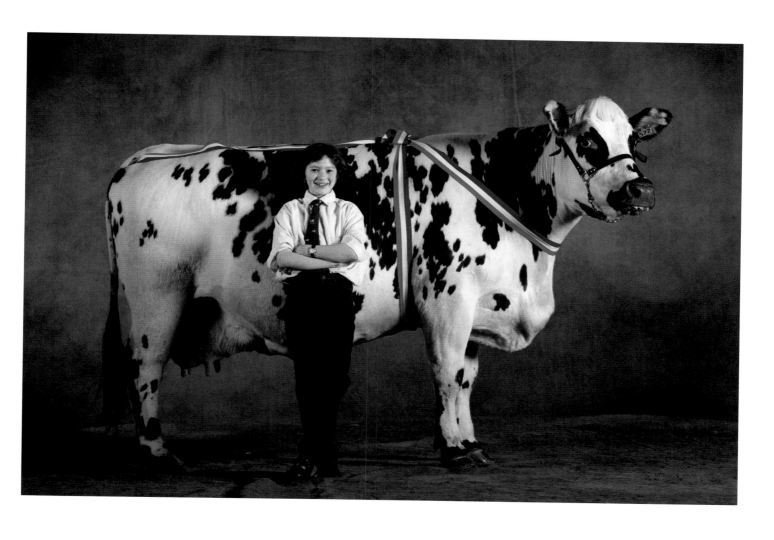

Baguée, vache Normande âgée de huit ans, fille de Newgate et d'Ondée, 1ᵉʳ prix de championnat, présentée par sa propriétaire, Katia Lecomte, de Saint-Jean-des-Échelles, Sarthe. Salon de l'agriculture, Paris, mars 1994.

Baguée, Normande cow, eight years old, daughter of Newgate and Ondée, first prize, exhibited by its owner, Katia Lecomte, from Saint-Jean-des-Échelles, Sarthe. Salon de l'Agriculture, Paris, March 1994.

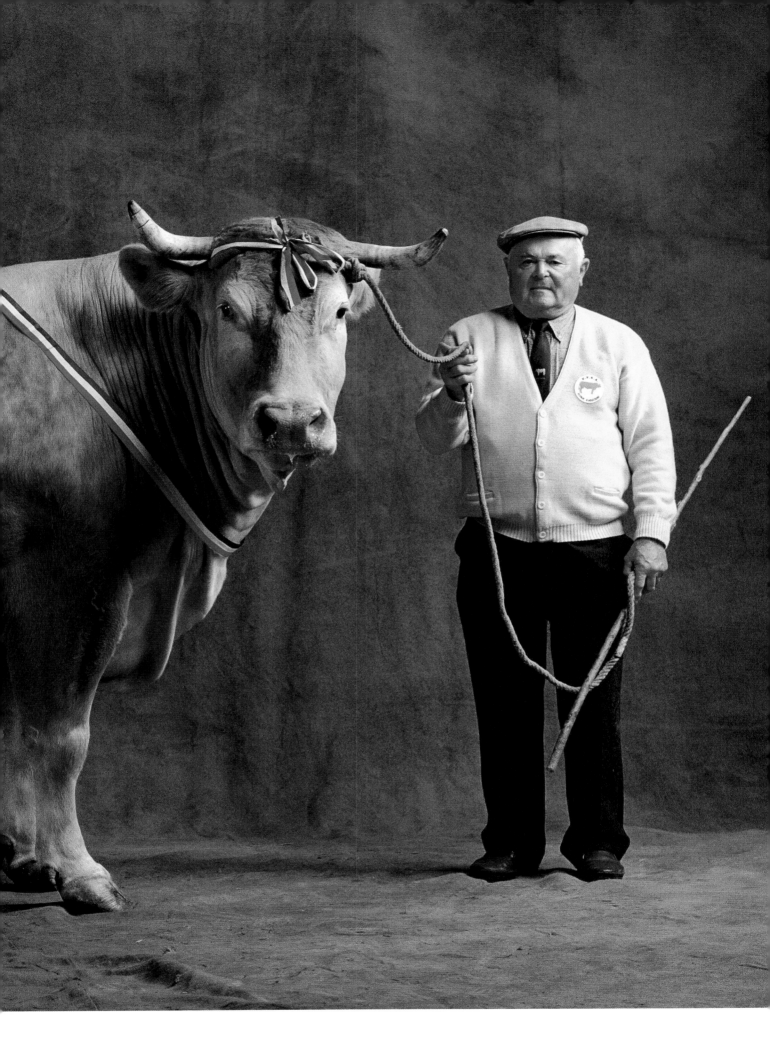

Ula, vache Blonde d'Aquitaine âgée de sept ans et pesant 1 225 kg, fille de Maestro et de Juliette, 1er prix de sa race, présentée par son propriétaire, Fernand Descazeau, de Mas-Grenier, Tarn-et-Garonne. Salon de l'agriculture, Paris, mars 1990.

Ula, Blonde d'Aquitaine cow, seven years old, weighing 1,225 kg, daughter of Maestro and Juliette, first prize for its breed, exhibited by its owner, Fernand Descazeau, from Mas-Grenier, Tarn-et-Garonne. Salon de l'Agriculture, Paris, March 1990.

BLONDE D'AQUITAINE

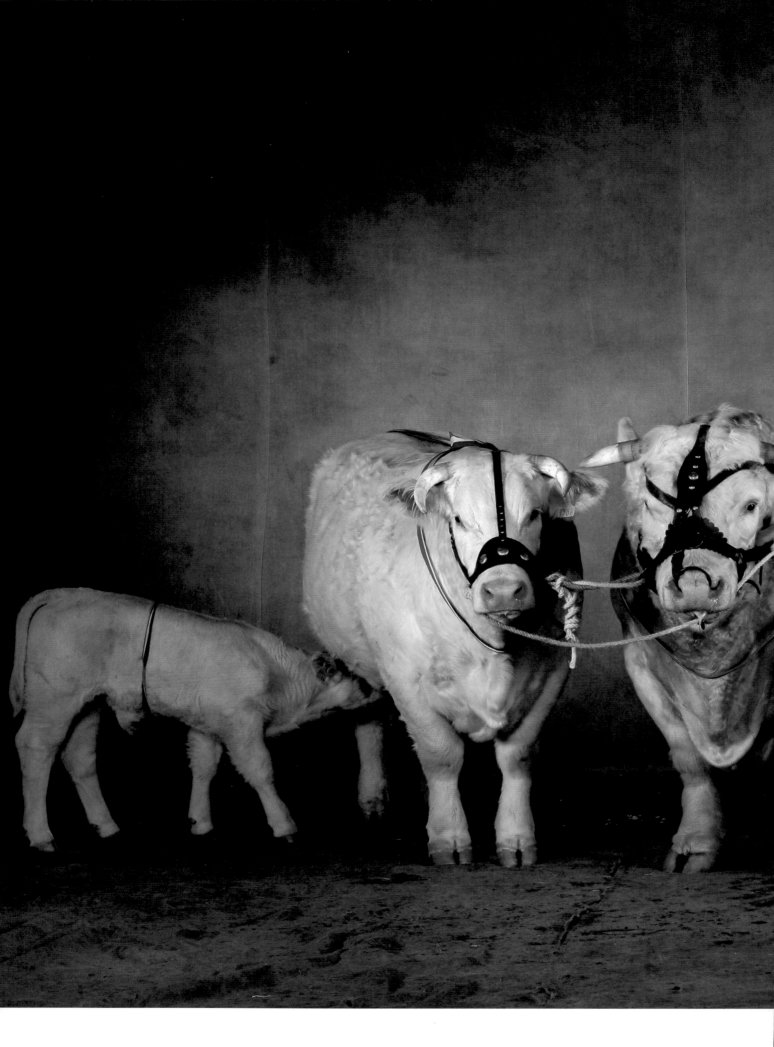

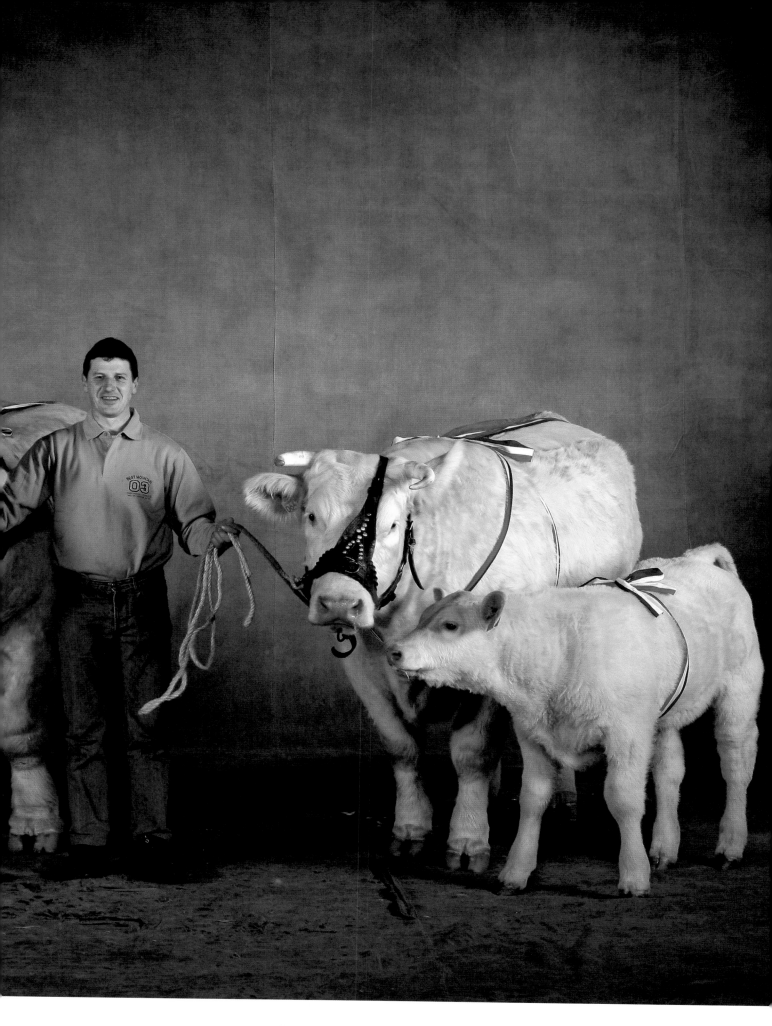

Sirène, vache Charolaise âgée de quatre ans, et son veau Andalou, Pedro, bœuf Charolais âgé de six ans et pesant 1 620 kg, et Royale, vache Charolaise âgée de cinq ans, et son veau Artiste, présentés par leur propriétaire, Claude Cadoux, de Saint-André-en-Terre-Plaine, Yonne. Salon de l'agriculture, Paris, mars 2005.

Sirène, Charolaise cow, four years old; her calf, Andalou; Pedro, Charolais bull, six years old and weighing 1,620 kg; and Royale, Charolaise cow, five years old; and her calf, Artiste, exhibited by their owner, Claude Cadoux, from Saint-André-en-Terre-Plaine, Yonne. Salon de l'Agriculture, Paris, March 2005.

CHAROLAISE

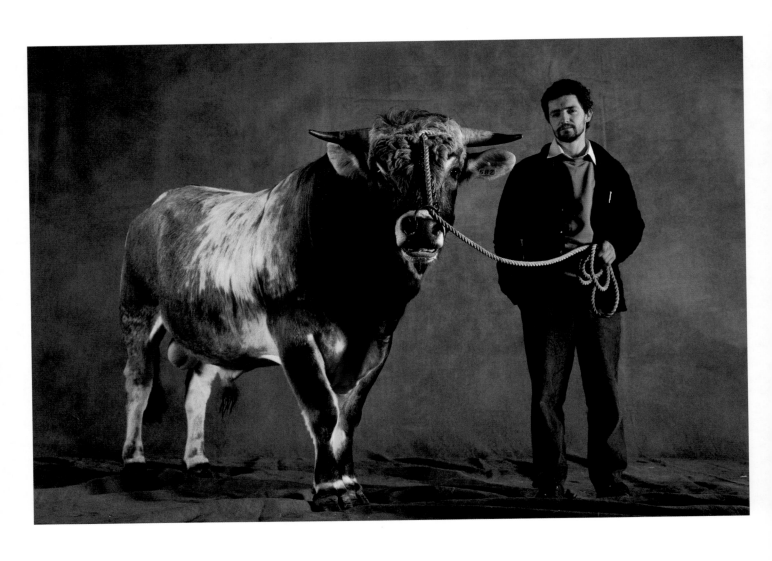

Guenrouet, taureau Nantais âgé de trois ans, fils de Rium et de Fauvette, présenté par Régis
Fresneau et appartenant au Domaine du Bois Joubert, Donges, Loire-Atlantique.
Salon de l'agriculture, Paris, mars 1994.

Guenrouet, Nantaise bull, three years old, son of Rium and Fauvette, exhibited by Régis
Fresneau and owned by to the Domaine du Bois Joubert, Donges, Loire-Atlantique.
Salon de l'Agriculture, Paris, March 1994.

NANTAISE

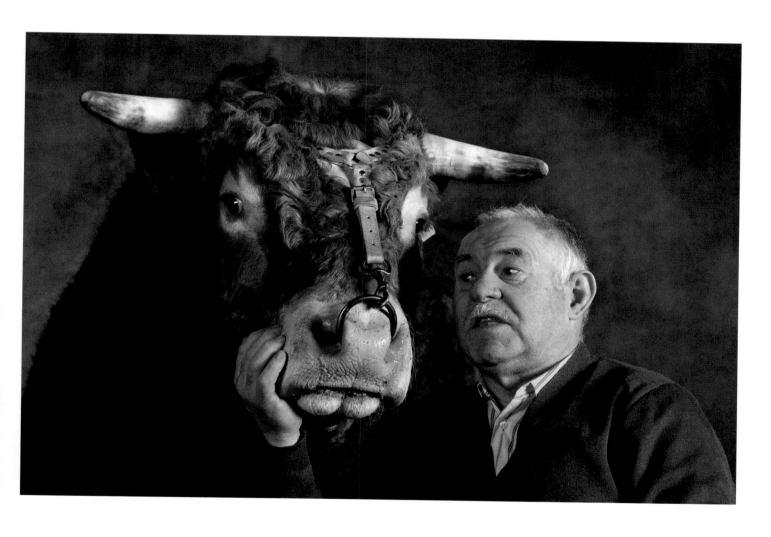

Fripon, taureau Limousin âgé de quatre ans et pesant 1 224 kg, fils de Brutus et de Sédentaire, présenté par le père de son propriétaire, René Guimontheil, de Faliés, Aveyron. Salon de l'agriculture, Paris, mars 1994.

Fripon, Limousin bull, four years old and weighing 1,224 kg, son of Brutus and Sédentaire, exhibited by the father of its owner, René Guimontheil, from Faliés, Aveyron. Salon de l'Agriculture, Paris, March 1994.

LIMOUSINE

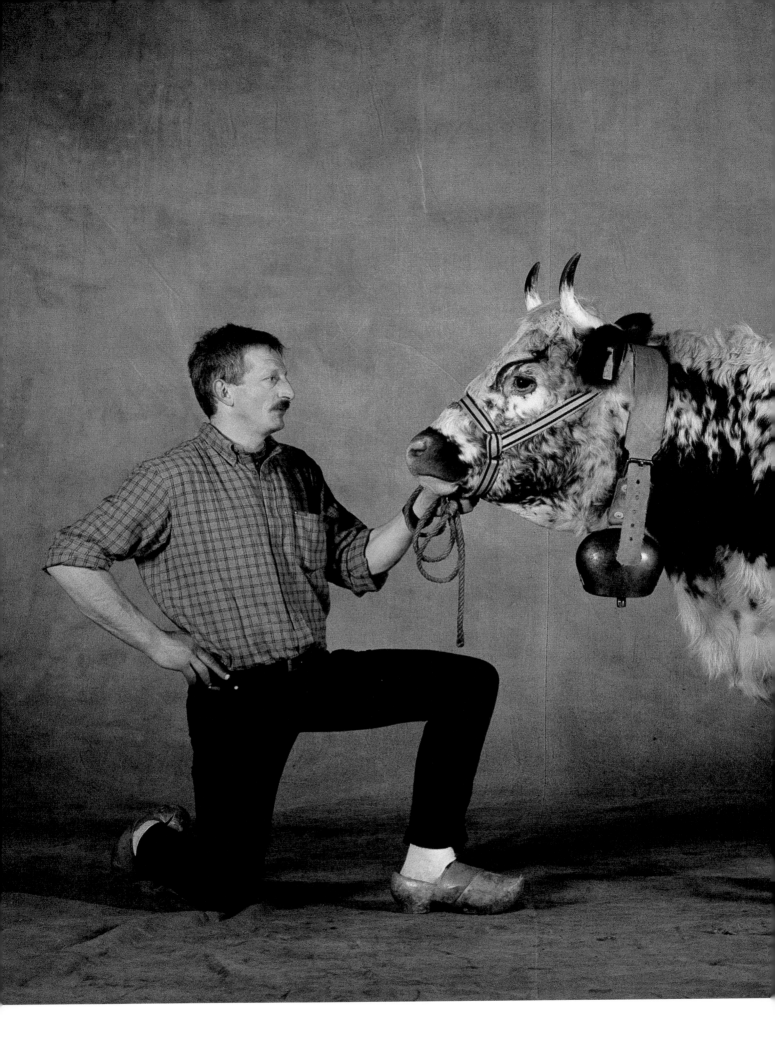

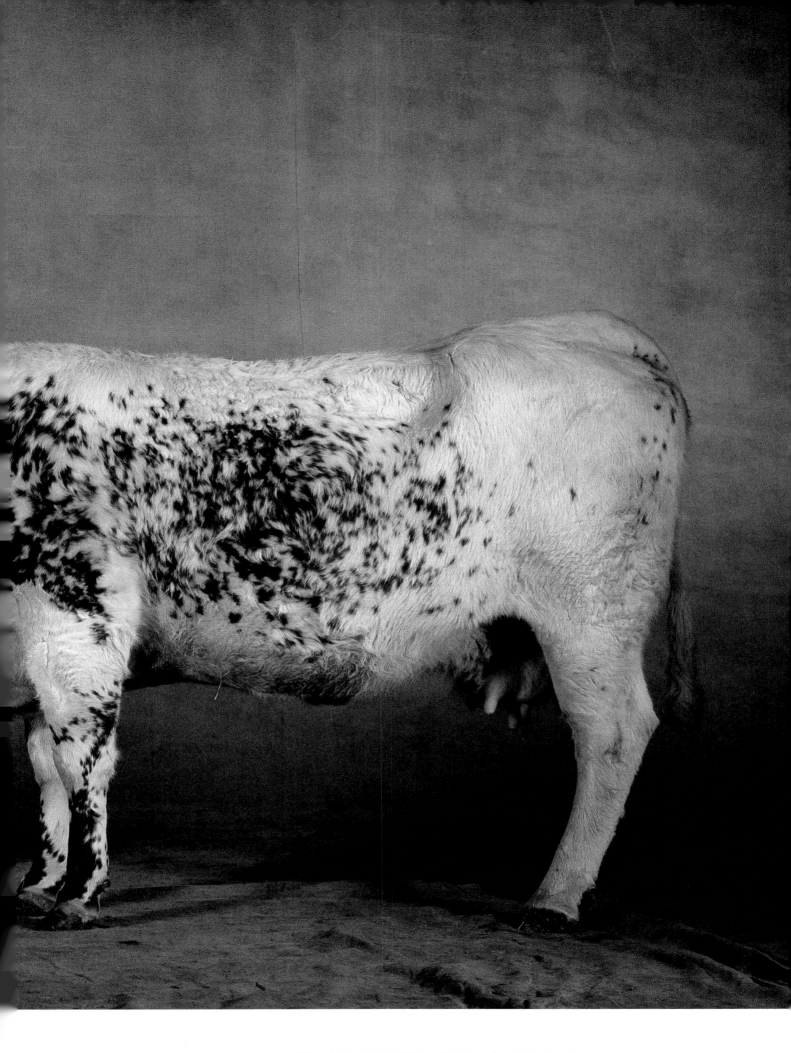

Biche, vache Ferrandaise âgée de huit ans, fille de Cartouche et de Pige, présentée par Guy Chautard et appartenant à Jean-François Ondet, de Mont-Dore, Puy-de-Dôme. Salon de l'agriculture, Paris, mars 2001.

Biche, Ferrandaise cow, eight years old, daughter of Cartouche and Pige, exhibited by Guy Chautard and owned by Jean-François Ondet, from Mont-Dore, Puy-de-Dôme. Salon de l'Agriculture, Paris, March 2001.

FERRANDAISE

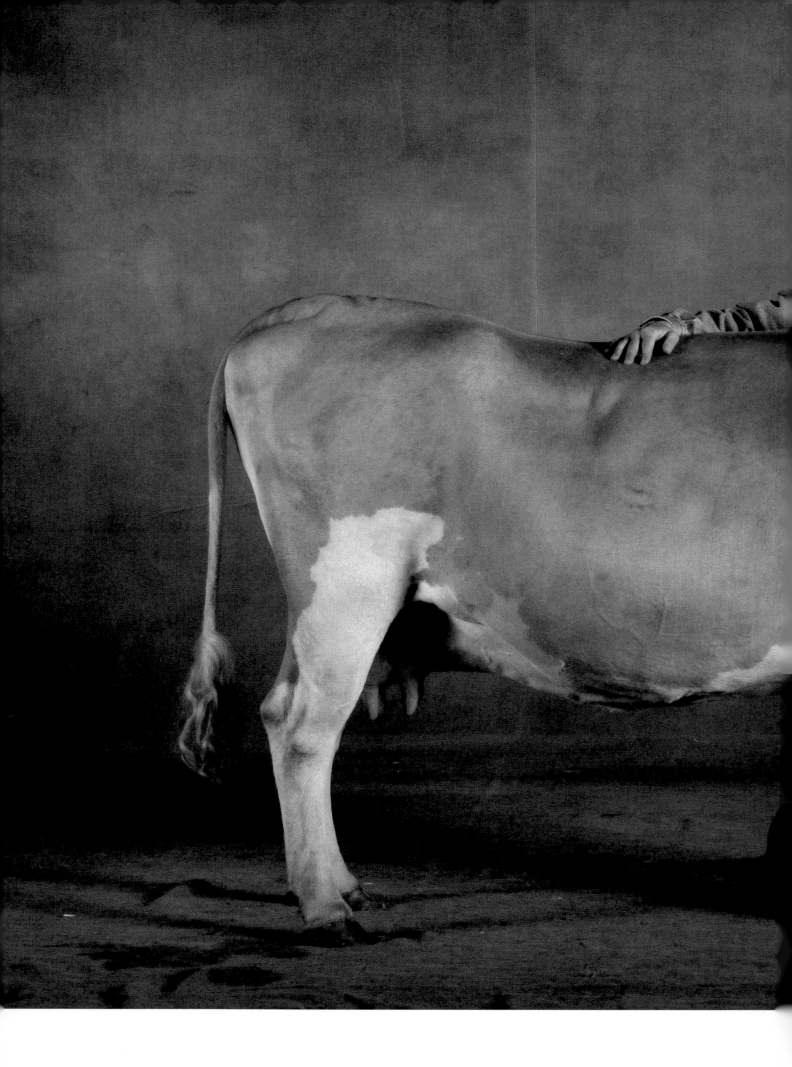

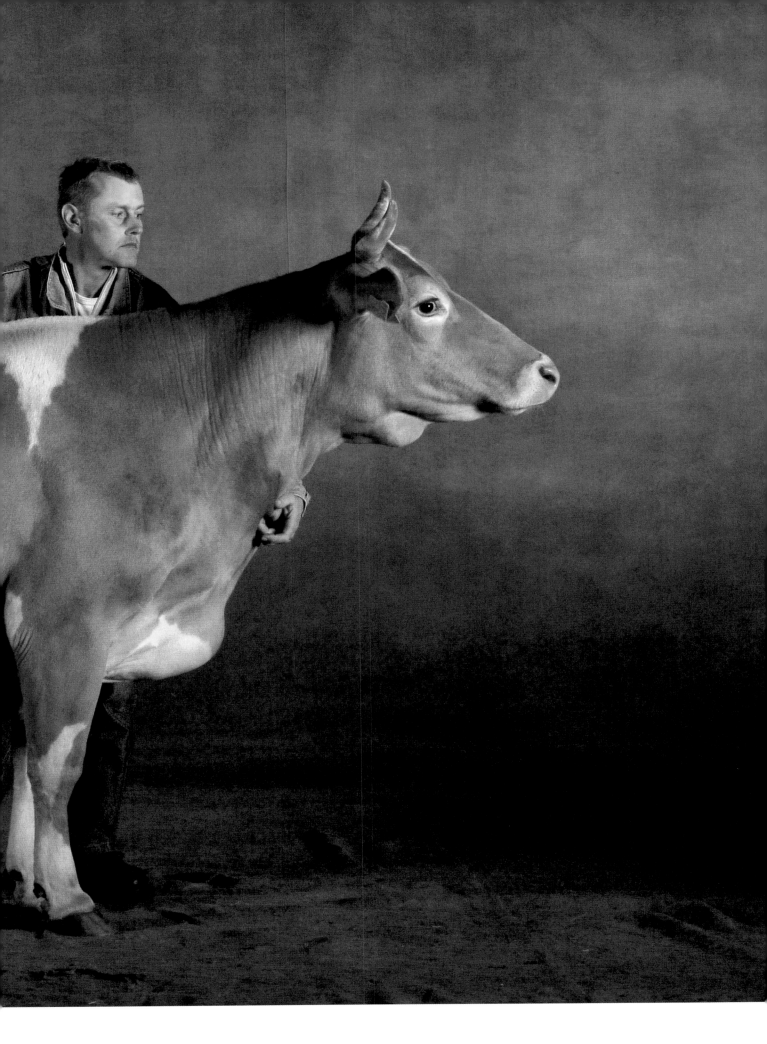

Prima, vache Froment du Léon âgée de cinq ans, fille de Jupiter et de Lichen, présentée par son propriétaire, Christophe Leroux, de Guérande, Loire-Atlantique. Salon de l'agriculture, Paris, mars 2004.

Prima, Froment du Léon cow, five years old, daughter of Jupiter and Lichen, exhibited by its owner, Christophe Leroux, from Guérande, Loire-Atlantique. Salon de l'Agriculture, Paris, March 2004.

FROMENT DU LÉON

L'élevage industriel est une
menace pour le bien-être
des animaux, des hommes
y compris des éleveurs et pour
l'environnement. Il détruit
notre planète.

Factory farms endanger
the well-being of animals and
humans, notably farmers,
and the environment. They are
destroying our planet.

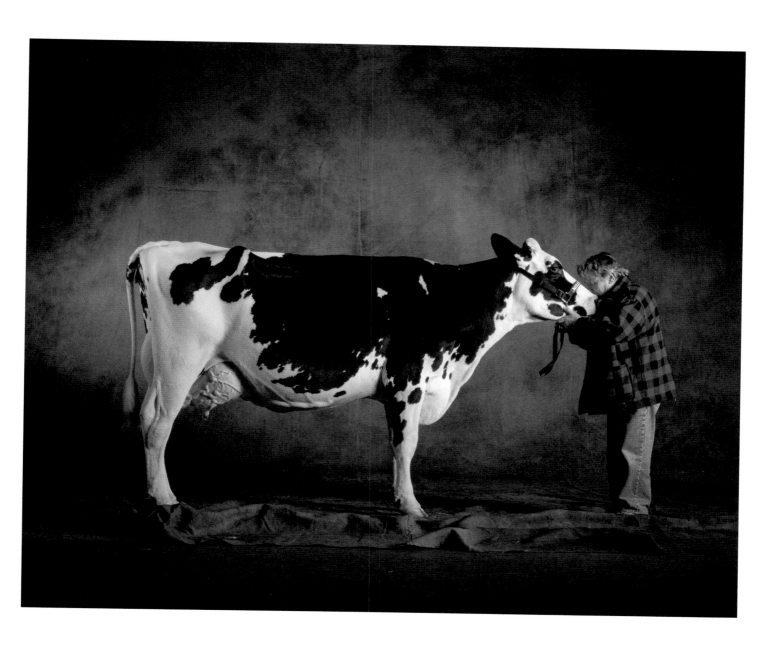

Étoile, vache Prim'Holstein âgée de cinq ans, fille de Melwood et de Chadenn, 1er prix adulte de sa race, présentée par son propriétaire, René Louvet-Chazottes, de Bibal, Aveyron. Salon de l'agriculture, Paris, mars 1994.

Étoile, Prim'Holstein cow, five years old, daughter of Melwood and Chadenn, first prize for an adult of its breed, exhibited by its owner, René Louvet-Chazottes, from Bibal, Aveyron. Salon de l'Agriculture, Paris, March 1994.

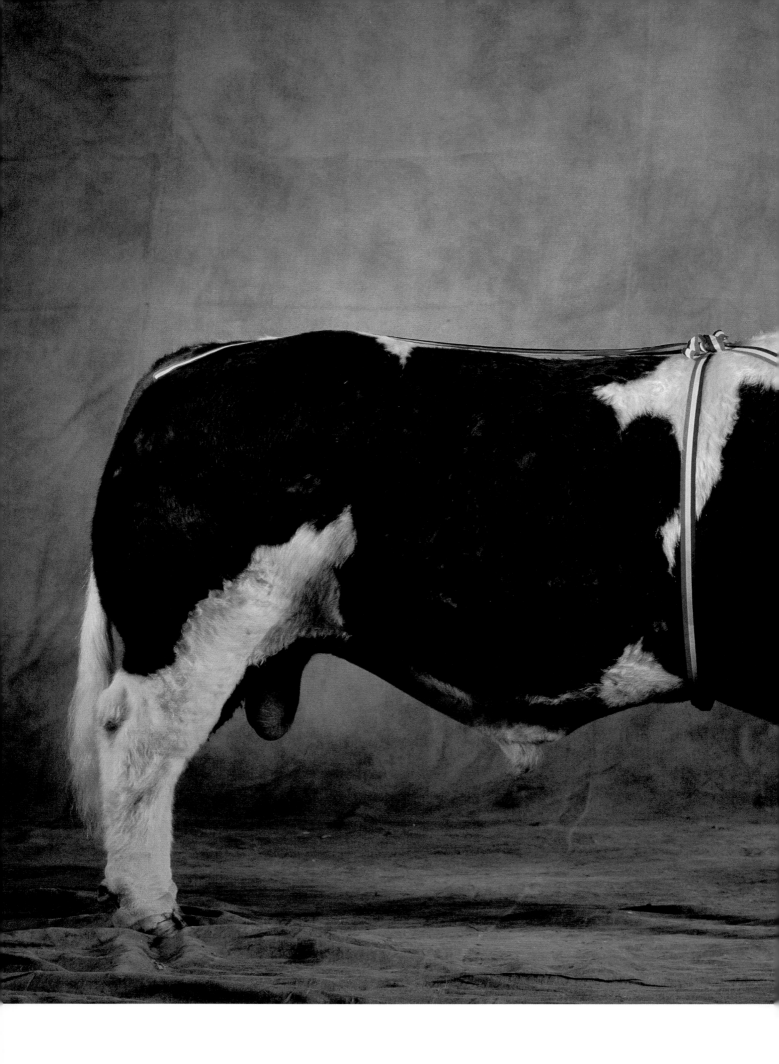

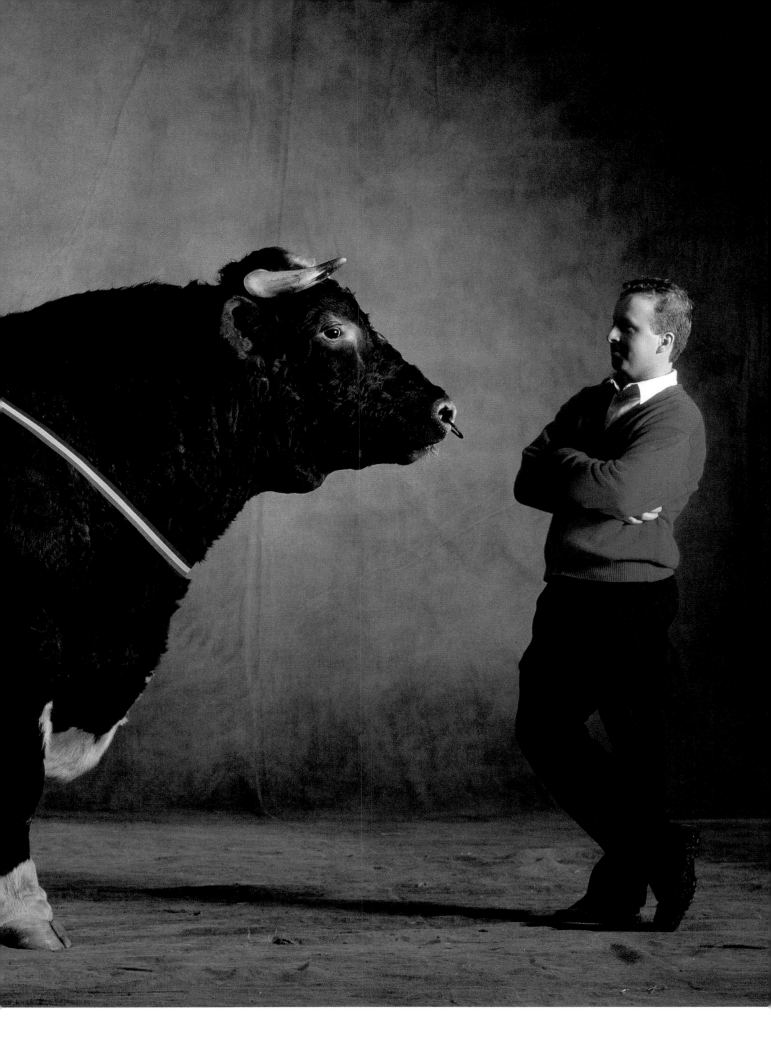

Filou, taureau Rouge des Prés âgé de huit ans, fils de Lascar et de Danseuse, 1er prix de championnat, présenté par son propriétaire, Thierry Bournault, de Chantenay-Villedieu, Sarthe. Salon de l'agriculture, Paris, mars 1998.

Filou, Rouge des Prés bull, eight years old, son of Lascar and Danseuse, first prize, exhibited by its owner, Thierry Bournault, from Chantenay-Villedieu, Sarthe. Salon de l'Agriculture, Paris, March 1998.

ROUGE DES PRÉS

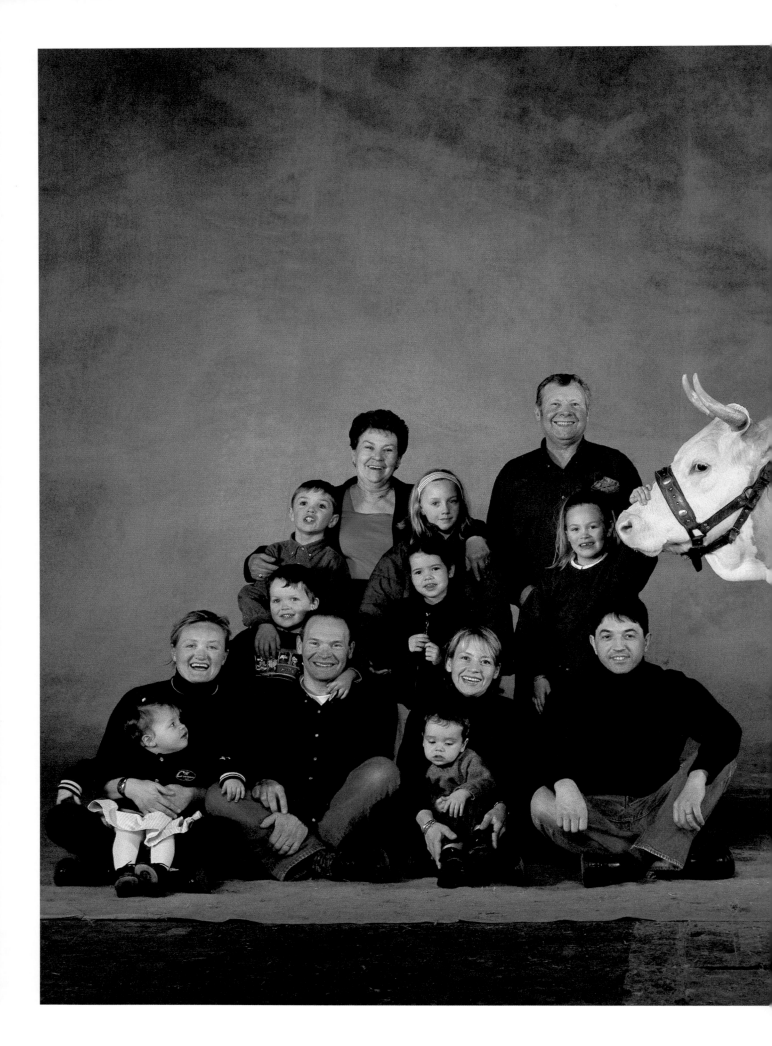

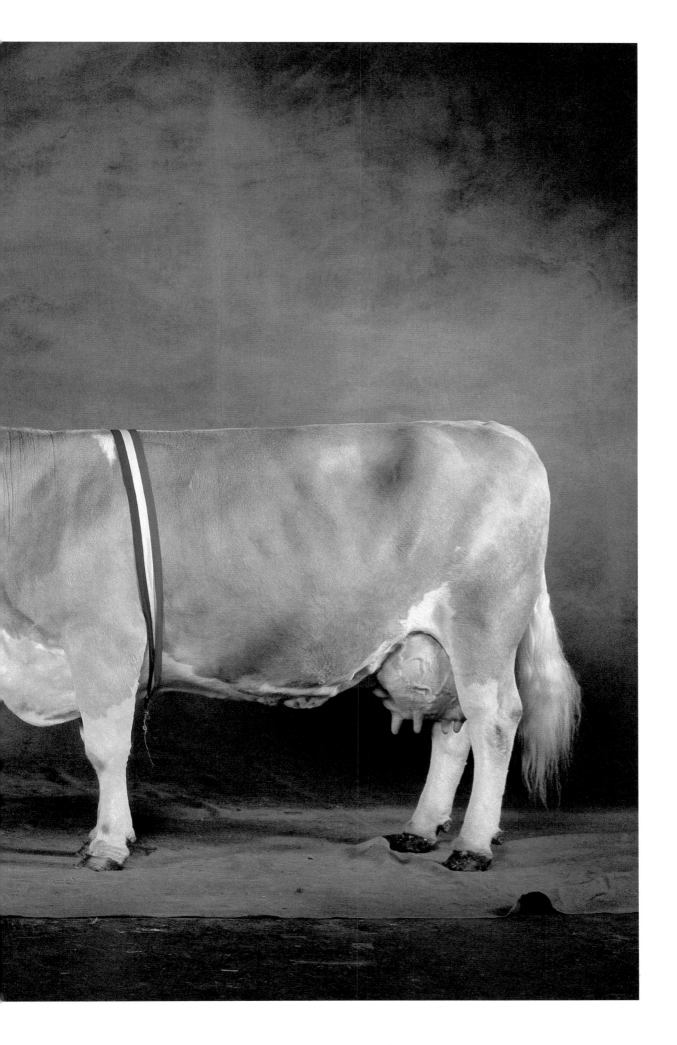

Lady, vache Simmental âgée de six ans et demi, fille d'Iverdon et d'Irma, championne de sa race, présentée par la famille de son propriétaire, René Rolland, de Vaudremont, Haute-Marne. Salon de l'agriculture, Paris, mars 2002.

Lady, Simmental cow, six and a half years old, daughter of Iverdon and Irma, champion of its breed, exhibited by the family of its owner, René Rolland, from Vaudremont, Haute-Marne. Salon de l'Agriculture, Paris, March 2002.

SIMMENTAL

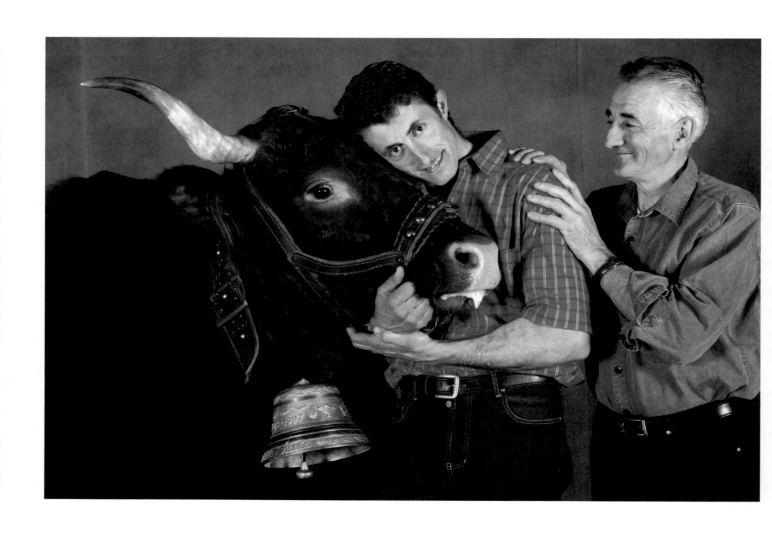

Parisienne, vache Salers âgée de cinq ans, fille d'Insouciant et d'Hélène, 2ᵉ prix de championnat, présentée par ses propriétaires, Gilles et Pierre Lafon, du GAEC De Conches, Saint-Projet-de-Salers, Cantal. Salon de l'agriculture, Paris, mars 2004.

Parisienne, Salers cow, five years old, daughter of Insouciant and Hélène, second prize, exhibited by its owners, Gilles and Pierre Lafon, from GAEC De Conches, Saint-Projet-de-Salers, Cantal. Salon de l'Agriculture, Paris, March 2004.

SALERS

Rafal, taureau Tarentais âgé de trois ans et pesant 890 kg, fils de Hasard et de Galope, présenté par Michel Charcosset et appartenant à l'UCEAR de Francheville, Rhône. Salon de l'agriculture, Paris, mars 2003.

Rafal, Tarentaise bull, three years old and weighing 890 kg, son of Hasard and Galope, exhibited by Michel Charcosset and owned by UCEAR de Francheville, Rhône. Salon de l'Agriculture, Paris, March 2003.

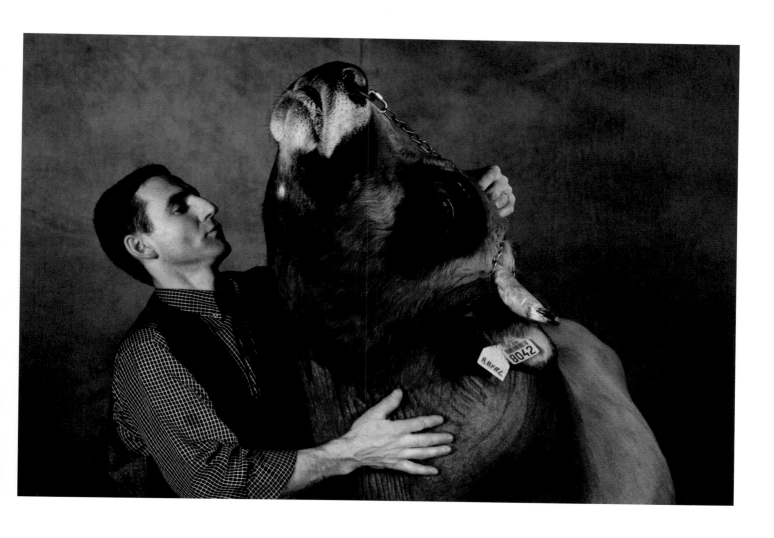

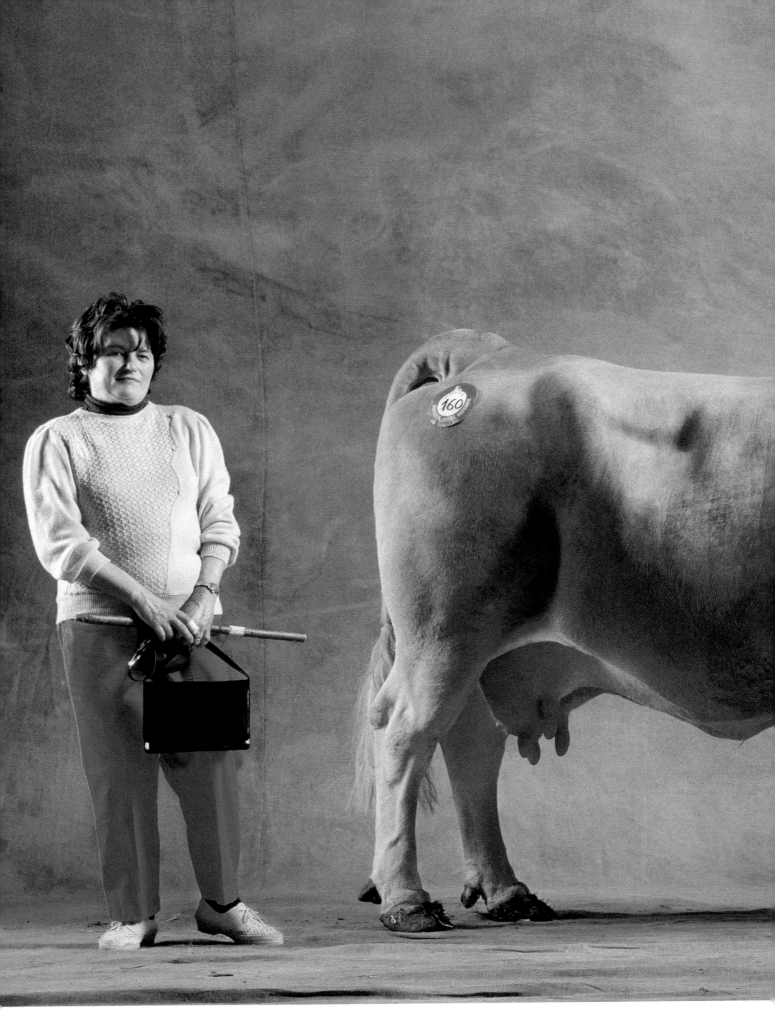

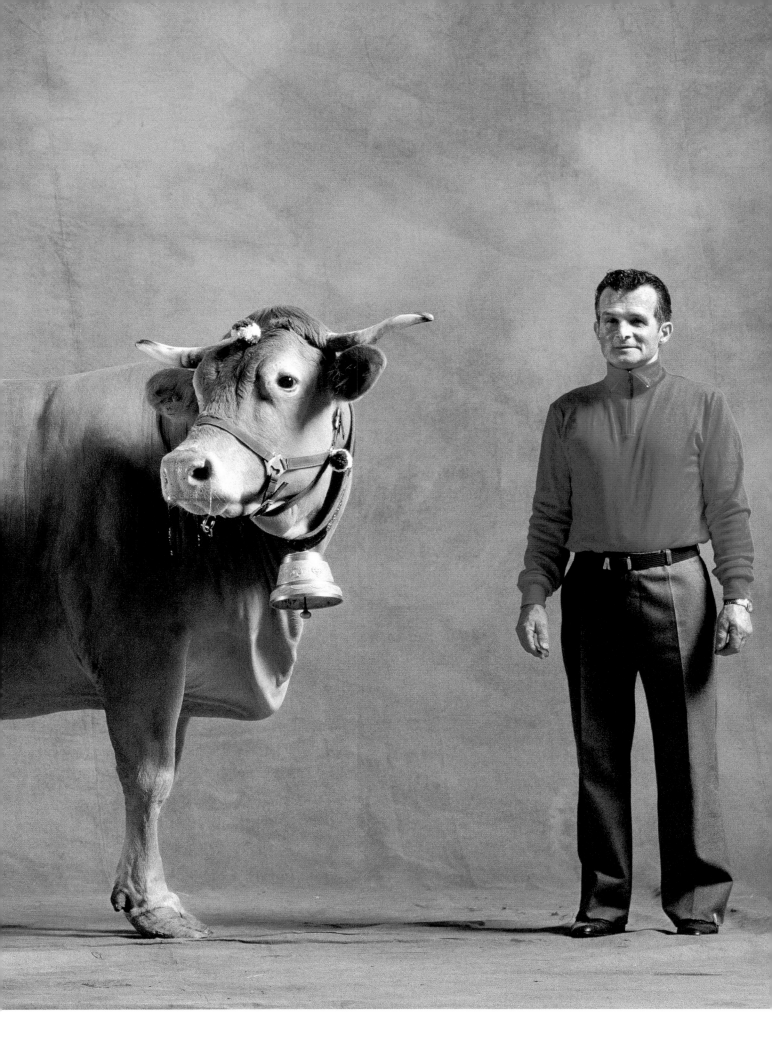

Olympe, vache Villard-de-Lans âgée de douze ans, fille de Loulou et de Rosette, 1er prix de championnat, présentée par Gérard Chabert, de Villard-de-Lans, Isère. Salon de l'agriculture, Paris, mars 1990.

Olympe, Villard-de-Lans cow, twelve years old, daughter of Loulou and Rosette, first prize, exhibited by Gérard Chabert, from Villard-de-Lans, Isère. Salon de l'Agriculture, Paris, March 1990.

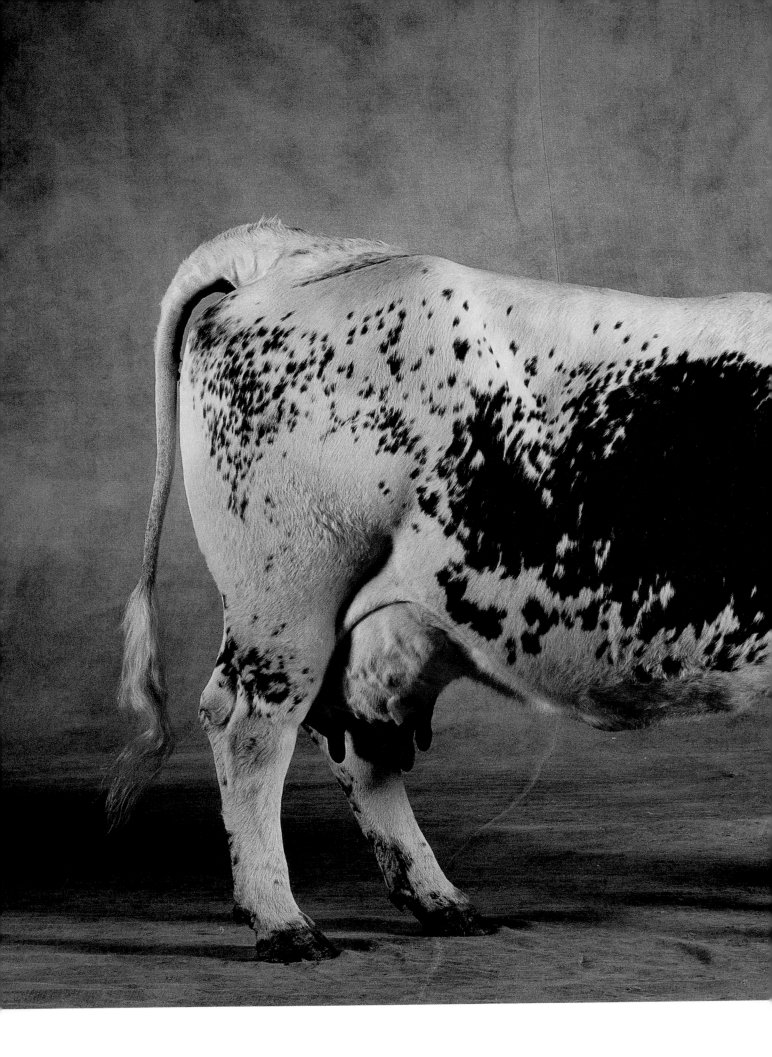

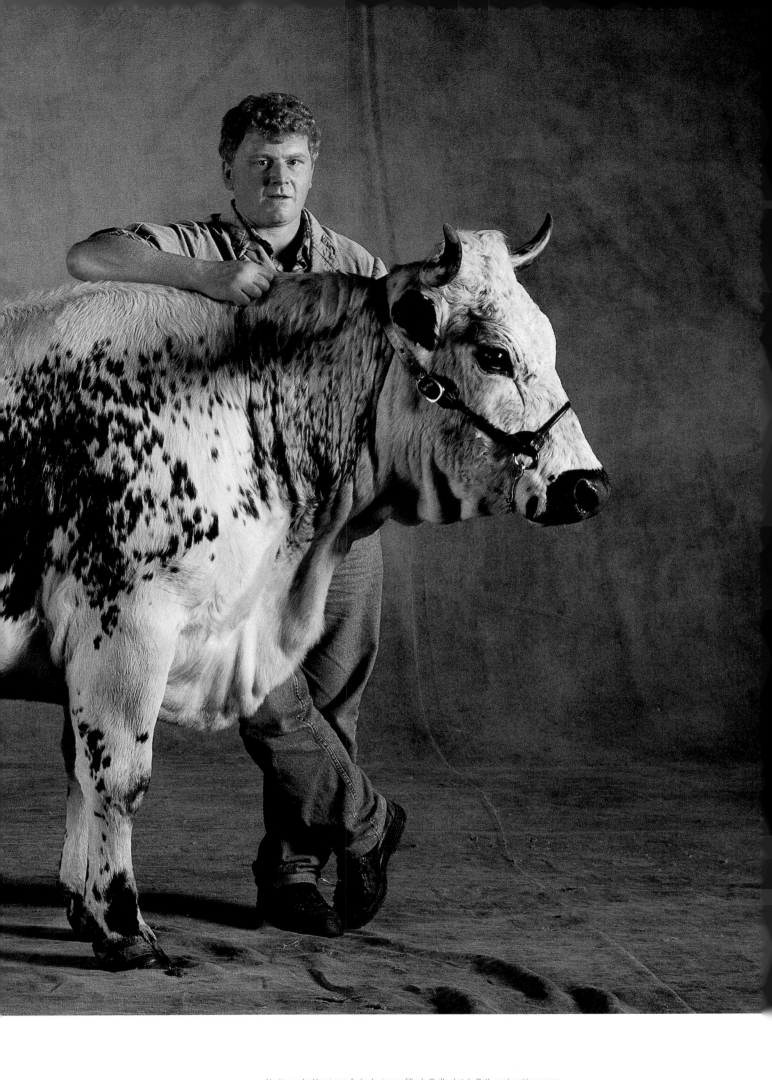

Yvette, vache Vosgienne âgée de six ans, fille de Gaillard et de Cathy, présentée par son propriétaire, Jean-Daniel Wehrey, de Breitenbach, Haut-Rhin. Salon de l'agriculture, Paris, 1999.

Yvette, Vosgienne cow, six years old, daughter of Gaillard and Cathy, exhibited by its owner, Jean-Daniel Wehrey, from Breitenbach, Haut-Rhin. Salon de l'Agriculture, Paris, 1999.

VOSGIENNE

Il est grand temps de repenser notre relation aux animaux d'élevage. C'est notre responsabilité collective.

It is time to reassess our relationship with farm animals. We have a collective responsibility to do so.

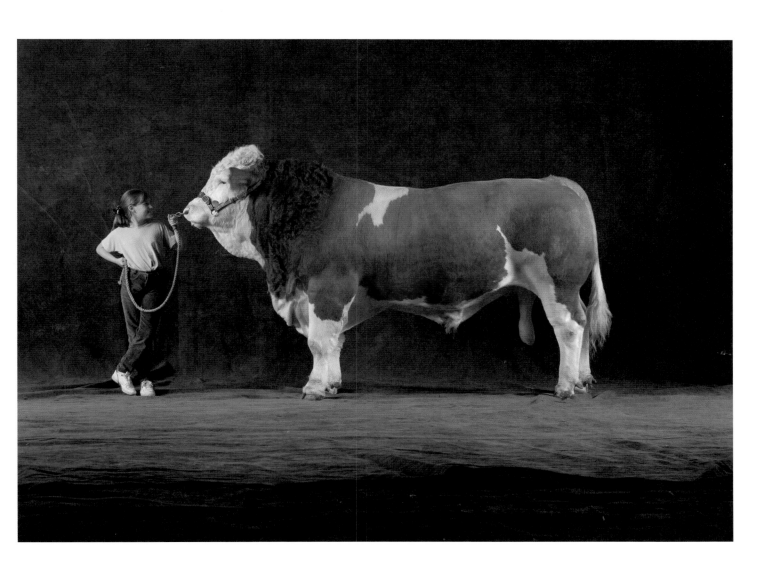

Whitemine Vampire, taureau Pimpernel Simmental, présenté par Laura Morris et appartenant à Bernard E. Kenney, du Leicestershire, Angleterre. Royal Show, juillet 1991.

Whitemine Vampire, Pimpernel Simmental bull, exhibited by Laura Morris and owned by Bernard E. Kenney, from Leicestershire, United Kingdom. Royal Show, July 1991.

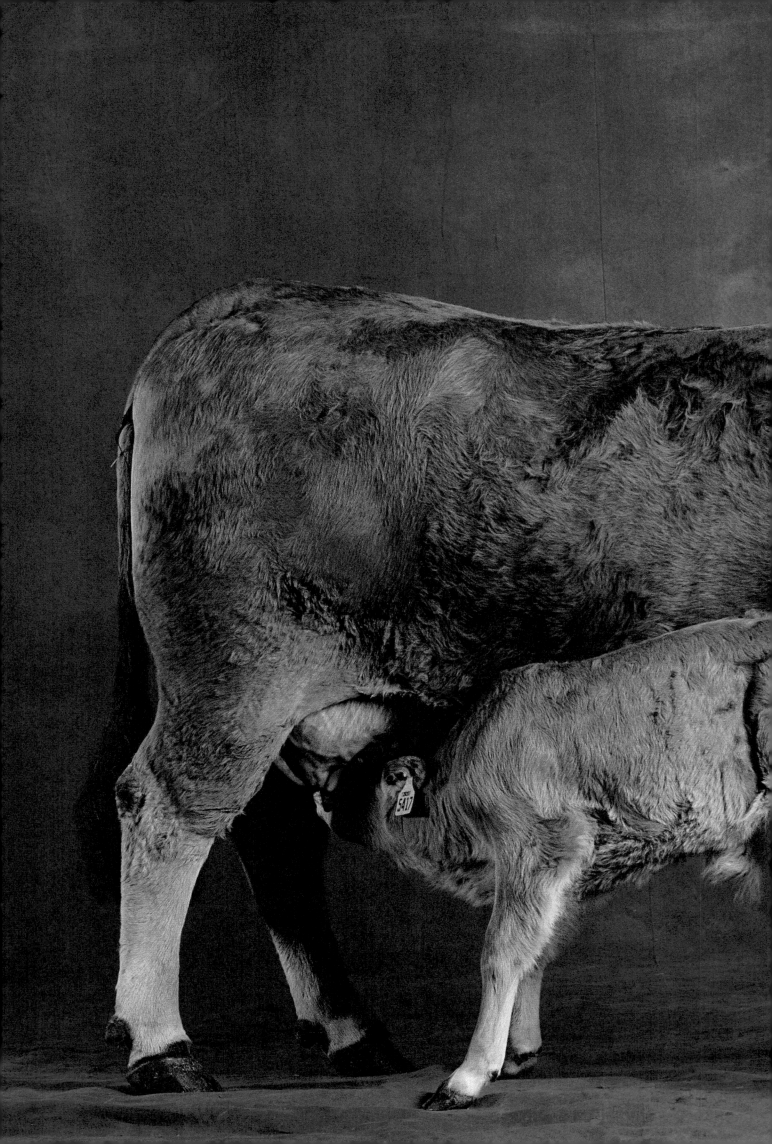

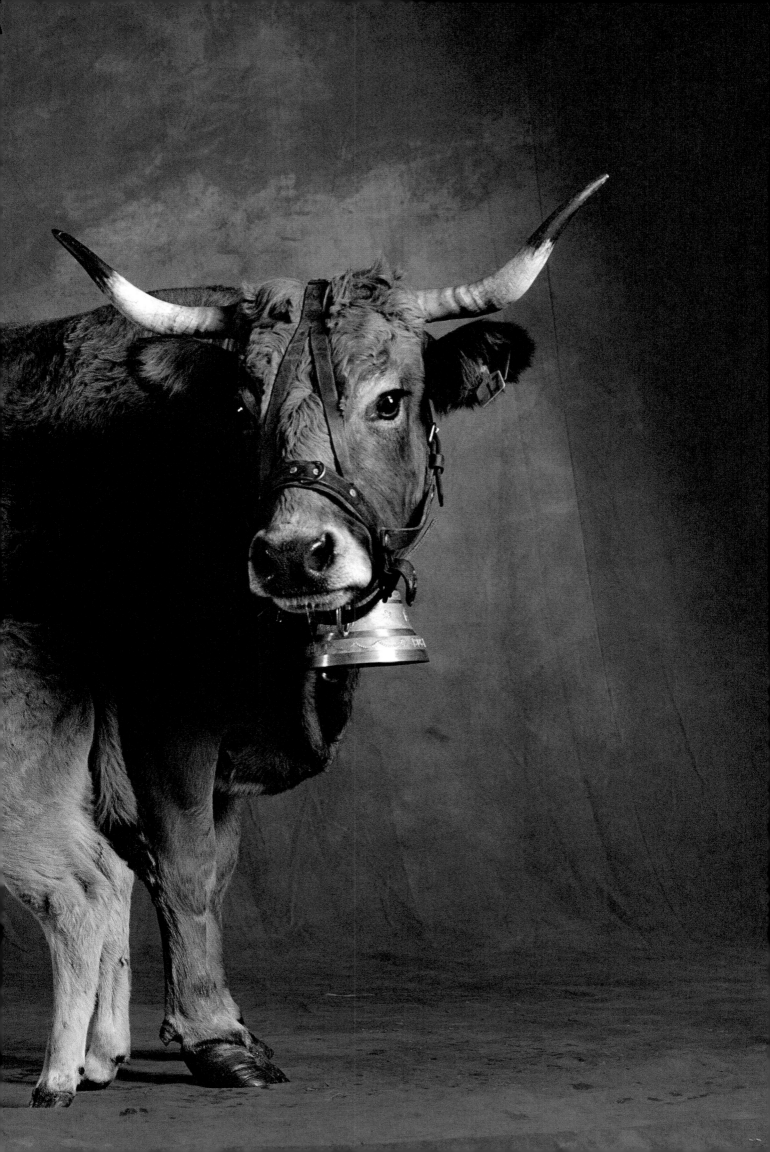

Double page précédente I Preceding pages

Vipère, vache Aubrac âgée de neuf ans et pesant 757 kg, et son veau âgé de deux mois,
appartenant à Jean-François Petit, de Vieurals, Aveyron. Salon de l'agriculture, Paris, mars 1992.

Vipère, Aubrac cow, nine years old and weighing 757 kg, and her calf, two months old,
belonging to Jean-François Petit, from Vieurals, Aveyron. Salon de l'Agriculture, Paris, March 1992.

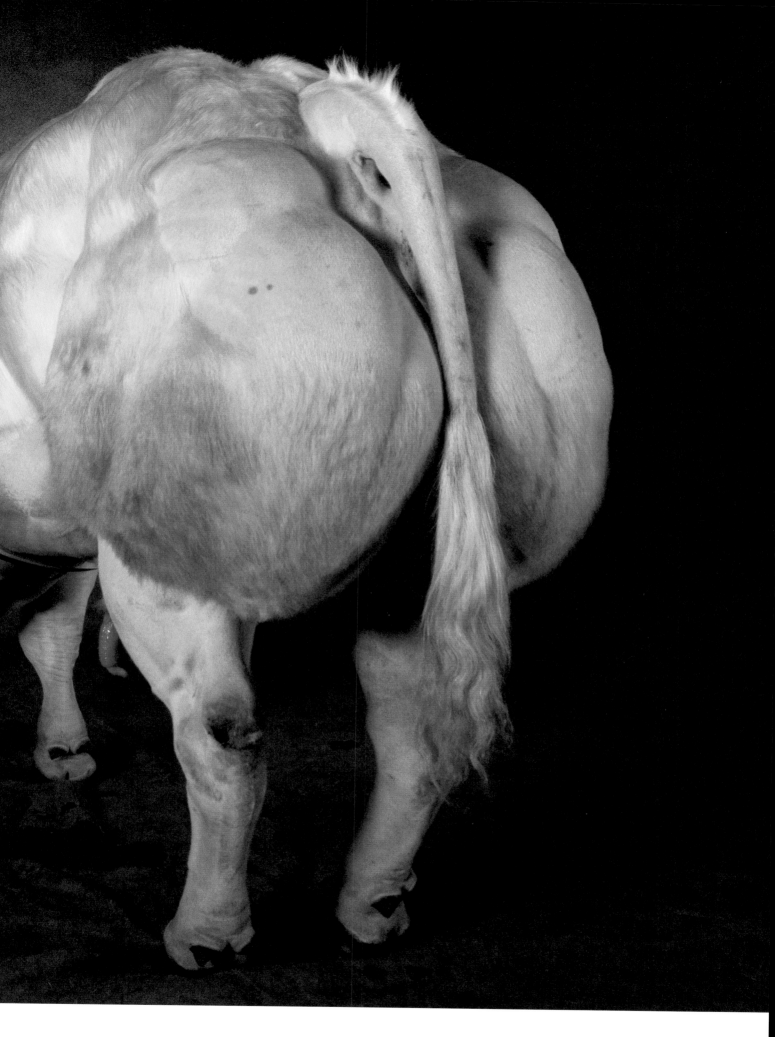

BLANC BLEU BELGE

Objectif, taureau Blanc bleu belge âgé de quatre ans et pesant 1 015 kg, fils de Séduisant et de Maline, champion en 2002 et rappel de championnat en 2003, présenté par François-Xavier Lesage et appartenant à Didier Hurion, de Taillette, Ardennes. Salon de l'agriculture, Paris, mars 2003.

Objectif, Blanc Bleu Belge bull, four years old and weighing 1,015 kg, son of Séduisant and Maline, champion in 2002 and reserve champion in 2003, exhibited by François-Xavier Lesage and owned by Didier Hurion, from Taillette, Ardennes. Salon de l'Agriculture, Paris, March 2003.

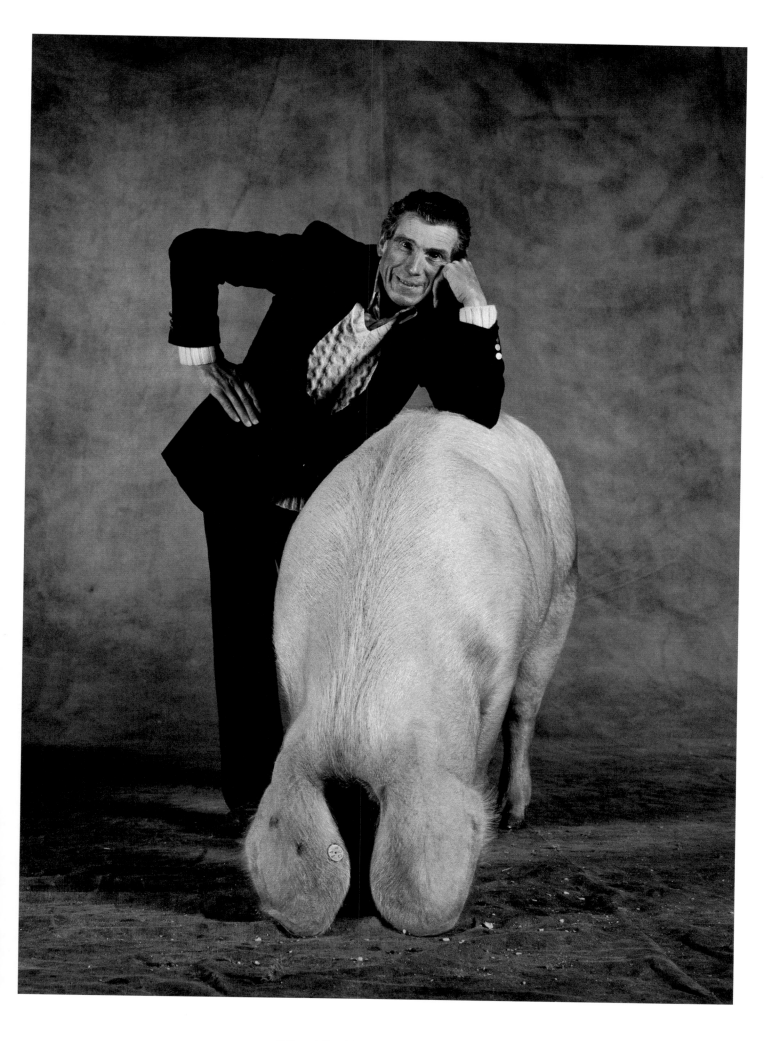

Hellène, truie Blanc de l'Ouest âgée de deux ans et demi, fille de Fonceur et de Groseille, présentée par son propriétaire, Claude Doyennel, de Caumont-l'Éventé, Calvados. Salon de l'agriculture, Paris, mars 1995.

Hellène, Blanc de l'Ouest sow, two and a half years old, daughter of Fonceur and Groseille, exhibited by its owner, Claude Doyennel, from Caumont-l'Éventé, Calvados. Salon de l'Agriculture, Paris, March 1995.

BLANC DE L'OUEST

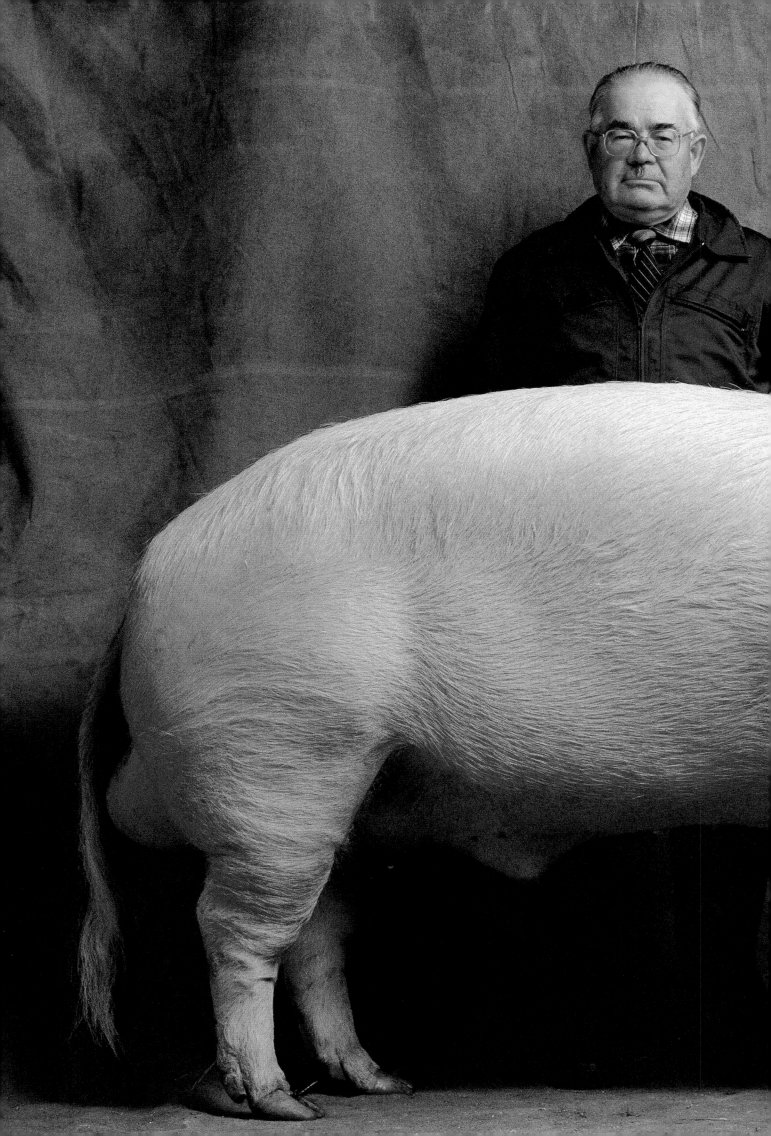

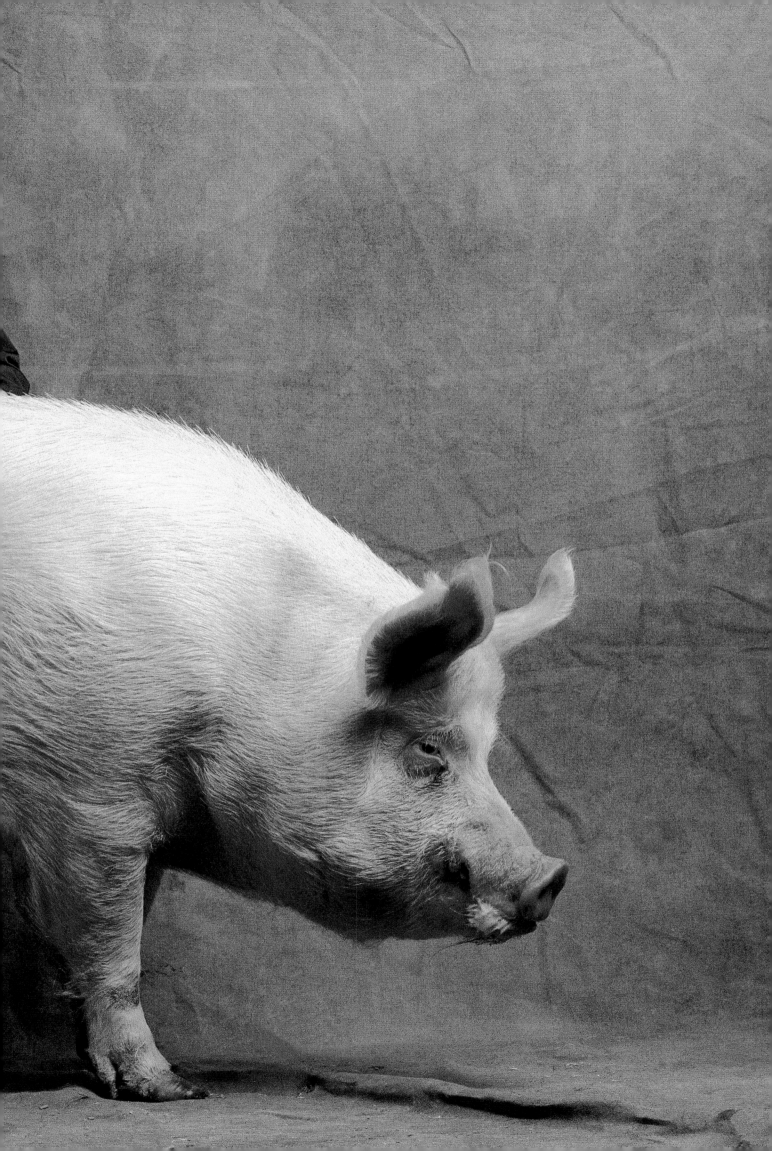

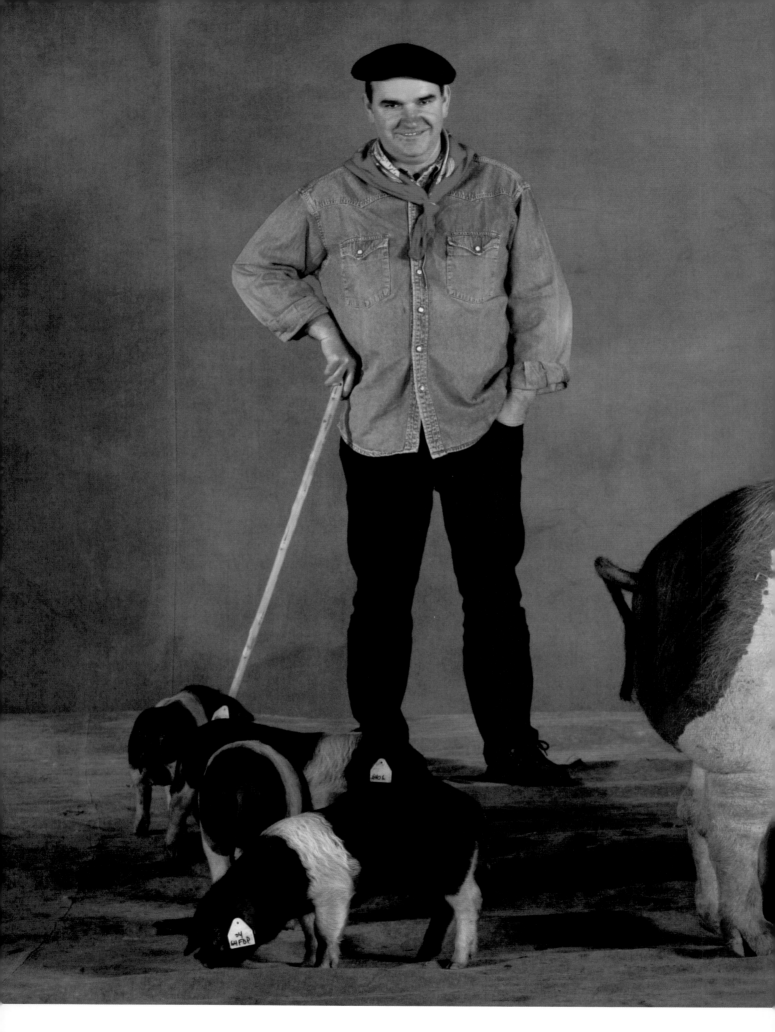

Double page précédente / Preceding pages

Bagnères de Poulard, porc Large White âgé de quatre ans, pesant 502 kg et mesurant
1,15 mètre de hauteur, fils d'Actif de Poiville, présenté par son propriétaire, Henri Bordes,
de Bourran, Lot-et-Garonne. Salon de l'agriculture, Paris, mars 1990.

Bagnères de Poulard, Large White hog, four years old, weighing 502 kg and 1.15 meters high,
son of Actif de Poiville, exhibited by its owner, Henri Bordes, from Bourran, Lot-et-Garonne.
Salon de l'Agriculture, Paris, March 1990.

LARGE WHITE

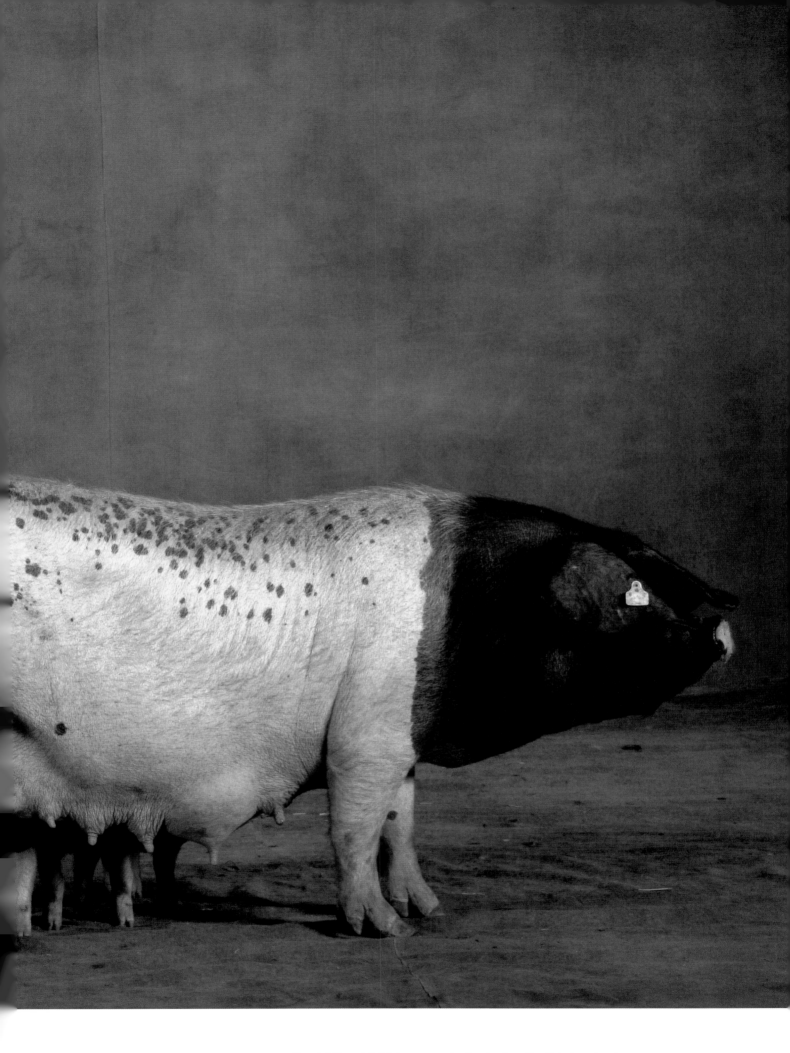

Terexa, truie Basque âgée de trois ans, avec ses six petits, présentés par Pierre Oteiza et appartenant à son épouse, Catherine Oteiza, de Aldudes, Pyrénées-Atlantiques. Salon de l'agriculture, Paris, mars 2004.

Terexa, Basque sow, three years old, with her six piglets, exhibited by Pierre Oteiza and belonging to his wife, Catherine Oteiza, from Aldudes, Pyrénées-Atlantiques. Salon de l'Agriculture, Paris, March 2004.

Conversation autour du portfolio
Yann Arthus-Bertrand et Catherine Briat accompagnés d'un panel d'étudiants[1]

Le point de départ de cette conversation, ce sont les animaux d'élevage, ceux que *Homo faber* a façonnés et que Yann Arthus-Bertrand a longtemps photographiés pour en faire l'objet de la série "Bestiaux" désormais célèbre. Membre de l'Académie des beaux-arts, président de la fondation GoodPlanet[2], photographe et réalisateur dont la renommée dépasse les frontières, Yann Arthus-Bertrand est aujourd'hui identifié par le public[3] comme un artiste pionnier de la question écologique et de la cause animale.

Catherine Briat, directrice de la RSE (responsabilité sociale des entreprises) d'un groupe international, membre du Collectif de l'Art faber, a eu l'occasion d'inviter à plusieurs reprises Yann Arthus-Bertrand lorsqu'elle était diplomate, conseillère culturelle de l'ambassade de France à Berlin, pour ses films *Human* et *Woman*. Ils poursuivent ici leurs échanges sur des thèmes qui leur sont particulièrement chers, les animaux d'élevage, la relation que l'homme entretient avec eux, le monde agricole et ses nouveaux défis.

Catherine Briat : Avec la série "Bestiaux", que tu as commencée il y a plus de trente ans, c'était la première fois que tu portais ton regard sur les relations entre l'homme et l'animal "fabriqué" par les éleveurs. Quelle est la genèse de cette série ?

Yann Arthus-Bertrand : Je suis entré dans ce travail un peu par hasard. Un jour (je crois que c'était à la fin des années 1980), je passe devant le Salon de l'agriculture et je me dis que ce serait sympa de faire un sujet là-dessus. Un photographe est quelqu'un qui doit bouillonner d'idées, être toujours en train d'entreprendre, de réfléchir à ce que l'on peut faire de nouveau... J'installe donc un studio dans le Salon de l'agriculture. Personne ne comprend pourquoi je mets une bâche alors que normalement on met des ballots de paille en fond ! Je mets une bâche comme Félix Nadar l'avait fait, lui pour des portraits de personnalités mondaines, moi pour des personnalités agricoles ! C'était un clin d'œil amusant, mais aussi une mise en scène jolie. On a donc acheté des toiles de jute que l'on a patinées pour les vieillir et pour avoir une matière avec des ombres. C'est assez compliqué de créer une bâche à l'aspect ancien. Et puis c'est cette bâche qui, au fil des années, a donné son unité artistique à la série.

C. B. : C'est une belle référence pour nous, car Félix Nadar et son frère Adrien, eux aussi, sont des contributeurs importants de l'Art faber[4]. Félix Nadar est l'un des pionniers des représentations photographiques des mondes économiques avec ses images de personnalités des affaires mais aussi de magasins, de l'activité urbaine vue depuis un ballon gonflable ou encore des mondes souterrains des villes. C'est aussi un grand créatif et un inventeur de styles – et l'éclairage, bien sûr, pour toi comme pour tous les photographes, joue un rôle important. La photographie n'est-elle pas, étymologiquement, l'art d'écrire avec la lumière ?

Y. A.-B. : Oui, l'éclairage est très important dans ce projet. Sur cette bâche, on projetait des lumières qu'on avait travaillées et qui sont des lumières utilisées pour la photo de mode. Ne connaissant rien au studio de mode, j'avais choisi Jean-Philippe Piter, très bon assistant qui avait travaillé avec Dominique Isserman. Je lui ai dit qu'on allait faire un studio au Salon de l'agriculture. Ça l'a changé de Salon ! Il nous a vraiment bien formés. En vingt-quatre heures, j'ai été formé au studio. À cette époque, chaque photo était testée avec des polaroïds pour ajuster la lumière. On a immédiatement compris que la lumière était essentielle.

Les étudiants : Cette mise en scène rend les photos très touchantes, montrant la fierté et l'attachement de l'éleveur pour son animal. Est-ce que cela caractérise la relation homme-animal d'élevage ?

Y. A.-B. : Oui, parmi d'autres facettes, mais clairement les éleveurs bichonnent leurs bêtes. Tous ceux que j'ai rencontrés ont ce rapport personnel avec elles. Ils veulent qu'elles soient bien. Il y a une connivence entre eux. On a fait une photo, qui est d'ailleurs ici [p. 64-65], qui m'a beaucoup marqué. Un éleveur avait des vaches Simmental sublimissimes. Un jour, il est venu me voir, me disant qu'il avait vendu son troupeau et que c'était sa dernière année au Salon de l'agriculture. Sans l'exprimer ouvertement, il voulait une dernière photo avec l'une de ses bêtes. Mais je me souvenais qu'avec lui, chaque fois qu'on faisait une photo, ça ne fonctionnait pas bien. Pour arriver à photographier, il faut une énergie collective, entre l'éleveur, sa vache, toute l'équipe... Si tu ne l'as pas, ça ne va pas. Or, avec lui, il y avait toujours quelque chose qui manquait. Alors je lui ai dit que s'il venait avec sa famille, on les photographierait tous ensemble. Le lendemain, il est revenu me voir et m'a dit OK. Le jour dit, on a fait poser la vache, bien rectiligne, l'éleveur, sa femme, ses enfants et ses petits-enfants. C'est une photo de famille extraordinaire. La grande famille. La vraie. Avec une vache. Et l'éleveur. Quand tu le vois, tu sens qu'il est fier, qu'il est heureux. D'un seul coup il redresse la tête. Ils rayonnent tous. La belle vache, qui a gagné le championnat, est calme, elle a toute sa famille autour d'elle. J'aime cette photo. Tout le monde est content. J'aime photographier les gens qui sont heureux.

C. B. : En lançant cette grande série sur les animaux d'élevage, qu'est-ce qui t'intéressait dans ce projet ?

Y. A.-B. : Au final, plein de choses. Faire un grand projet, et aller au bout des choses. Ici, je voulais montrer l'animal d'élevage. Tous ces animaux sont importants, et pas seulement sur le plan économique. Dans notre société, ils contribuent à son équilibre, à son futur, comme par l'entretien et la survie de ses paysages. La série "Bestiaux" est aussi un hommage aux races animales que l'homme au fil du temps a su développer. Par exemple, celles des chevaux. Toute la série des chevaux est très belle ! Tu t'aperçois qu'on a fabriqué, élevé, des chevaux magnifiques. Tous ces beaux chevaux que l'on appelle des chevaux lourds, les chevaux bretons, etc., sont extraordinaires. Ce sont des animaux de collection. C'est impossible de manquer une belle photo de cheval. Je me sens plus témoin que photographe, au fond. Et cette valorisation a aujourd'hui d'autant plus de signification que les races régionales de ces animaux disparaissent. Actuellement, on estime qu'une race disparaît chaque semaine. Avant, en France, par exemple, il y avait une vache par région. Elle correspondait aux contraintes locales, celles de l'environnement et des besoins des gens. Aujourd'hui, il n'y a presque plus qu'une seule vache, la Prim'Holstein, qui représente 60 % du cheptel laitier en France[5]. Il est intéressant de voir comment on va vers l'animal le plus solide, le plus rentable, mais cette spécialisation conduit à une catastrophe écologique. Cette course au productivisme fait disparaître la diversité des races, elle abîme l'écologie des territoires. Par exemple, la Holstein est gavée au soja provenant du Brésil, l'animal n'est pas bien traité. Fabriquée par les Canadiens dans les années 1930, c'est la vache qui a la plus grosse rentabilité en lait, au détriment de ses besoins en alimentation, trop volumineux pour l'écosystème, et aux dépens de sa santé. Normalement, une vache vit quatorze ans, mais une Holstein ne vit que trois ou quatre ans, parce que dès qu'elle commence à produire moins de lait, les éleveurs ne gagnant pas assez d'argent, les prix auxquels ils vendent sont trop faibles, la vache part à l'abattoir.

C. B. : Ta série nous questionne aussi sur le statut de l'animal d'élevage, celui qui nous regarde photo après photo, qui nous interpelle avec insistance, droit dans les yeux et qui nous captive par son charisme, sa puissance, son calme aussi. Dans de nombreux pays occidentaux, son statut évolue vers plus de protection. En France, depuis 2015, l'animal n'est plus considéré comme un bien meuble par le code civil. C'est un tournant historique qui fait évoluer son statut si archaïque. Mais n'est-on pas encore loin du compte pour respecter pleinement la notion d'"être vivant doué de sensibilité" (nouvel article 515-14) du code civil[6] ?

Y. A.-B. : Hélas, oui. Une vache réfléchit, pense, a de l'émotion, s'attache, souffre... comme les autres animaux. Mais on doit faire encore beaucoup d'efforts et de recherches pour mieux les comprendre et les traiter. Sait-on ce que ressent un cheval quand il travaille trop dur ? Les bestiaux ont été fabriqués pour rendre service à l'homme, dans ses loisirs – pour certains d'entre eux – mais surtout dans son travail. Sais-tu, par exemple, que le cheval Boulonnais, on l'a fait blanc pour qu'il soit vu la nuit afin qu'il puisse apporter le poisson de Boulogne à Paris ? Le sort des animaux d'élevage est souvent terrible : les chevaux de course, par exemple, s'ils ont un problème à la patte et qu'ils n'ont plus de rentabilité, partent à l'abattoir. Oui, l'animal fabriqué est au service de l'homme. Mais, trop souvent, l'homme n'assume pas ses responsabilités et ses devoirs envers lui. Jocelyne Porcher a écrit des livres très intéressants sur l'animal d'élevage[7].

Les étudiants : Mais n'est-ce pas aussi parce que le monde économique les utilise de moins en moins que ces races disparaissent ?

Y. A.-B. : Oui, c'est paradoxal. Ce qui est terrible, c'est que pour sauver ces races de chevaux de ferme, par exemple, il faudrait les manger ou les utiliser pour leur force. Il n'y en a plus assez qui travaillent dans les villes, même si ça reviendra peut-être un jour. Aujourd'hui, ils ne servent plus dans le quotidien, puisqu'on ne monte plus à cheval, on ne tire plus de charrette. Il n'y a plus d'utilité économique.

C. B. : Cette évolution pourrait conduire à un changement anthropologique et historique inédit de notre relation aux animaux de ferme, autrement dit à leur disparition. On est donc face à un dilemme : prendre en compte leur bien-être, c'est bien et c'est nécessaire aujourd'hui – et peu de personnes diront encore le contraire –, mais c'est aussi cette plus grande attention portée par l'homme aux animaux d'élevage qui risque, à plus ou moins long terme, de leur être fatale...

Les étudiants : Existe-t-il des solutions pour concilier les deux – bien-être et pérennité des races animales ?

Y. A.-B. : Il faut développer de nouveaux usages, comme ceux de loisirs ou d'aides et d'accompagnements thérapeutiques. C'est ce qui a été fait avec les chevaux du Haras de la Cense par exemple, qui est un lieu assez unique, centré sur la relation homme-cheval[8]. Il faut aussi améliorer les usages traditionnels de ces animaux. On vient de faire un tour en France pour un film et on s'est aperçu que des gens ne traient les vaches qu'une fois par jour et qu'ils ne les nourrissent qu'avec de l'herbe. Par conséquent, ces éleveurs produisent moins, c'est moins contraignant pour eux. Ils vivent beaucoup mieux parce qu'ils n'ont plus besoin d'acheter des aliments et ne dépendent pas des coopératives. Les animaux gagnent en qualité de vie mais les éleveurs également. Et ça, c'est aussi un enjeu majeur. La question du bien-être, c'est celle des animaux et des agriculteurs.

C. B. : D'ailleurs, les agriculteurs occupent une place essentielle dans ta série. Souvent en binôme : l'*Homo faber* éleveur et son bestiau.

Y. A.-B. : Au départ, mon idée était de photographier les animaux tout seuls. Or, le premier jour, je m'aperçois tout de suite que l'animal seul ne se tient pas, sauf quand son éleveur l'accompagne. L'animal se calme alors, il est en place. Et l'agriculteur est très fier de son animal, donc ça prend immédiatement. Les deux sont indissociables. Et je voulais aussi parler d'eux, les agriculteurs, ces éleveurs. L'agriculture me passionne. J'ai beaucoup de respect pour ces paysans, beaucoup d'affection. Il faut savoir une chose, et je le dis souvent, c'est que si on avait fait cette réunion en 1850, deux personnes sur trois autour de cette table auraient été des paysans. On a tous des racines, on a tous quelque part en nous ces gènes de paysan.

Les éleveurs font ce qu'ils peuvent ; leurs conditions de travail et de vie sont dures. Il faut bien entendu parler de la souffrance des animaux d'élevage, mais il faut aussi comprendre qu'elle est indissociable de celle de leurs éleveurs, eux-mêmes souvent soumis à des impératifs de production industrielle très difficilement tenables. Est-ce intéressant pour lui de faire venir un vétérinaire ou pas ? Ton chien malade ira chez le vétérinaire, mais un paysan se demandera s'il a les moyens de payer le vétérinaire ou s'il envoie son animal à l'abattoir. Il ne faut pas oublier que les revenus des paysans sont faibles. C'est une profession où il y a beaucoup de maladies professionnelles et surtout beaucoup de suicides, ce qui est bien la preuve d'un véritable malaise. La dernière année où on a fait le Salon de l'agriculture, en 2006, un copain qui faisait des Charolais me disait qu'il avait encore deux voisins dans son entourage direct qui s'étaient suicidés. Il faut donc les soutenir. Améliorer la qualité de vie des bêtes et celle des hommes. Derrière les photographies, ce sont des rencontres avec des gens et des histoires. En faisant des clichés de bestiaux, c'est peut-être plus encore à l'humain que je me suis intéressé. Faire des photos de personnes et les rencontrer, j'aime ça. En fin de compte, quand je photographiais *La Terre vue du ciel*, mon envie était de redescendre vite et de voir les gens.

C. B. : Tu as réalisé cette série "Bestiaux" pendant plus de quinze ans, de 1990 à 2006. La referais-tu aujourd'hui ?

Y. A.-B. : Je voulais la refaire. Je voulais revenir au Salon de l'agriculture, mais c'est techniquement devenu infernal. Par exemple, dès que tu transportes un animal d'un hall à l'autre, désormais il faut qu'il soit accompagné d'un vétérinaire. C'est devenu très compliqué. Et aujourd'hui je serais obligé de louer un stand.

C. B. : Mais le sujet est toujours d'une grande actualité, avec des débats vifs et des évolutions notables.

Y. A.-B. : Et des mutations : il y a des paysans qu'on photographiait tous les ans et dont on voyait les enfants grandir. Mais tu sentais que leur monde était en transformation et que ça allait s'échapper. La photographie du paysan qu'on a faite à une certaine époque, on n'a jamais pu la refaire. Ce monde-là n'existe déjà plus.

C. B. : Outre cette dimension mémorielle, quel a été l'impact de cette série sur le public ?

Y. A.-B. : Beaucoup voient juste que c'est une belle photo, un bel animal. C'est déjà ça. Mais cela a permis aussi de faire rentrer les bestiaux dans l'univers de gens qui ne s'intéressaient pas forcément au monde agricole. Découvrir l'éleveur, le monde paysan. Le travail du photographe n'est pas celui d'un artiste, c'est celui d'un témoin de son époque. C'est un travail ethnographique, sociologique d'un monde en complète mutation, qui s'inscrit, au fond, dans l'histoire humaine.

C. B. : Tes photos évoquent aussi, en creux, l'élevage industriel[9]. Au premier regard, le sujet est absent de tes images, mais bel et bien présent dans l'implicite de tes photographies. Et c'est un sujet sur lequel on ne peut pas faire l'impasse, même si c'est très difficile de l'aborder – il y a quelque chose de l'ordre du tabou, de l'interdit. Ce thème a été mis en lumière dans un roman social célèbre, très Art faber, *The Jungle*, d'Upton Sinclair[10], qui a connu un succès immense. On est en 1906, il révèle au public les conditions terribles pour les hommes comme pour les animaux dans les abattoirs de Chicago. Ce livre va avoir des retentissements considérables, au point de pousser le gouvernement américain à légiférer pour mieux encadrer ces pratiques. De là sont nées les premières lois d'hygiène et de sécurité des produits alimentaires aux États-Unis[11].

Y. A.-B. : Il y a encore tellement à faire, à comprendre, à montrer sur ce sujet, et ce n'est pas facile. Il faut savoir que rentrer dans un abattoir est aussi difficile que d'avoir accès à un sous-marin nucléaire ! Aujourd'hui, les gens de la profession disent qu'ils ne peuvent pas montrer un abattoir, sinon plus personne n'achète de viande. On n'a pas le droit de montrer la mort, cette banalité du mal. La mort n'existe pas. Elle est virtuelle. Elle est cachée. Pourtant, on devrait tellement mieux la traiter. L'autre jour, j'ai photographié

un abattoir mobile. Ce sont deux énormes poids lourds. L'animal est dans le champ, il arrive, on le pousse doucement dans le camion venu jusque sur l'exploitation agricole. Pas de transport. On lui met un truc sur le front et il tombe mort. On le charge et on ferme la porte. À l'intérieur, deux vétérinaires sont là. Le rythme de ce type d'abattoir est modéré : quatre animaux par jour, trois ou quatre jours par semaine. C'est une alternative à l'abattoir industriel. Les animaux sont tués sur place, donc moins stressés.

Les étudiants : Vous avez raconté que le fils du fermier avait caressé l'animal avant qu'il entre dans cet abattoir mobile. Comment ces éleveurs gèrent-ils leur affection pour l'animal et le fait qu'ils l'élèvent souvent pour une finalité : sa mort ?

Y. A.-B. : Ces animaux ont été élevés pour être tués un jour, tous les éleveurs le savent. Ils s'y attachent dans ce cadre. Je les voyais avec les vaches qu'ils avaient fait naître, élevées et gardées pendant longtemps, des vaches à viande. Certaines avaient dix-douze ans et ils connaissaient leurs noms, mais... ils les tuaient. C'est inscrit dans l'histoire, c'est normal économiquement parlant, c'est ainsi qu'ils peuvent vivre de leur métier. Des éleveurs utilisent des techniques de mise à mort qui se veulent plus en adéquation avec une vision déontologique de l'élevage. La question de la souffrance des animaux, même atténuée, se pose bien entendu encore ici. Mais elle est sans commune mesure avec celle qu'ils endurent dans les élevages et abattoirs industriels.

Les étudiants : Pour notre génération, il est de plus en plus difficile d'accepter qu'il soit nécessaire de tuer pour manger. Reportages et photographies sur l'industrie agroalimentaire renforcent cette perception, et tout cela fait de plus en plus l'objet de débats virulents.

Y. A.-B. : Vous franchirez bientôt l'étape suivante, c'est-à-dire que vous ne mangerez plus de viande, ou beaucoup moins. C'est peut-être le préalable. Il y a aujourd'hui en France plus de végétariens que de chasseurs. Ils sont presque deux millions. Il est probable que le monde devienne végétarien et que la viande des éleveurs qui respectent la condition animale devienne un luxe.

C. B. : En effet, notre plus grande sensibilité à l'animal pousse notre considération plus loin encore. Celle-ci ne concerne plus seulement les lieux et les méthodes de sa mise à mort, mais elle nous pousse désormais à contester la tradition même de sa consommation, et donc à nous tourner vers des régimes sans produits d'origines animales comme le végétarisme ou le véganisme par exemple. Et il va falloir nourrir l'humanité, avec bientôt ses 9 milliards d'habitants (à l'horizon 2050), tout en diminuant la pression sur la planète pour répondre à des besoins grandissants, qui selon les estimations vont doubler dans les trente-cinq prochaines années, ce qui suppose une augmentation de 70 % de la production alimentaire. C'est vertigineux. La fabrication de protéines en laboratoire constitue l'une des alternatives à la pêche et l'élevage, et il pourrait bien s'agir d'une nécessité en termes de sécurité alimentaire mondiale. Lorsque je vivais en Amérique, nous parlions beaucoup déjà des *clean meat*, ces "viandes cultivées *in vitro*". Mais, comme toujours, lorsqu'on parle de ces sujets, il y a l'autre face. Ces biotechnologies qui fabriquent des protéines menacent la survie des races d'animaux d'élevage, puisqu'elles produisent des viandes sans animal. On retrouve ici la question de la place à accorder aux animaux dans les mondes d'*Homo faber*. En étant un peu dans la dystopie, on se dit que si ce modèle venait à se généraliser, on pourrait se diriger vers un monde sans exploitation alimentaire de l'animal, et donc vers un monde peut-être aussi sans ou avec beaucoup moins de bestiaux...

Y. A.-B. : Je ne crois pas, mais ce que je sais, c'est que nous avons besoin d'eux. On les aime, les bestiaux. Ils me passionnent. L'homme a besoin de l'animal. Et n'oublions pas : notre façon de les traiter traduit notre degré d'humanité. C'est peut-être pour ça que je suis devenu encore plus activiste !

1. Il s'agit d'étudiants issus de la promotion 2022-2023 du MBA de l'université Paris-Panthéon-Assas.
2. "La Fondation GoodPlanet a pour vocation de sensibiliser l'ensemble des acteurs aux enjeux environnementaux. Elle met en œuvre des projets de terrain autour de cinq grandes thématiques (biodiversité, agriculture durable, énergie propre, déchets et éducation) afin de préserver notre planète. Dans le monde entier, ces projets de développement contribuent à améliorer l'environnement, la qualité de vie des populations impliquées et à lutter contre le changement climatique." www.goodplanet.org/fr.
3. Selon l'enquête menée par le Collectif de l'Art faber auprès de 1 000 acteurs des mondes économiques et culturels en Europe.
4. *Nadar. Inventeur, entrepreneur et photographe*, collection Beaux-Arts Magazine Art faber, n° 1, octobre 2021.
5. "Avec 30 % du cheptel bovin et 60 % du cheptel bovin laitier, la Prim'Holstein produit 80 % du lait collecté en France, ce qui en fait la première productrice de produits laitiers, aussi bien en conventionnel qu'en biologique." France Génétique Élevage, fr.france-genetique-elevage.org/Prim-Holstein.html.
6. Voir p. 119.
7. Jocelyne Porcher, *Cause animale, cause du capital*, Le Bord de l'eau, Lormont, 2019.
8. Voir p. 116.
9. Voir p. 11.
10. Upton Sinclair, *La Jungle*, Le Livre de Poche, Paris, 2011 (éd. originale 1906).
11. Votées en 1906, les *Meat Inspection Act* et *Pure Food and Drug Act* serviront de base à l'établissement la même année de la Food and Drug Administration (FDA).

Talking about the Portfolio
Yann Arthus-Bertrand and Catherine Briat discuss a project with a panel of students[1]

This conversation began with a discussion about farm animals, those developed by homo faber and photographed for many years by Yann Arthus-Bertrand—who made them the subject of his series *Farm Animals.* A member of the Académie des Beaux-Arts, president of the GoodPlanet Foundation,[2] and an internationally renowned photographer and director, Yann Arthus-Bertrand is now viewed by the public as a pioneering artist on environmental issues and animal rights.[3]

Catherine Briat is the director of corporate social responsibility (CSR) for an international group and a member of the Collectif de l'Art Faber. While working as a diplomat, as cultural attaché for the French embassy in Berlin, she hosted Yann Arthus-Bertrand several times for his films *Human* and *Woman*. Here, they pick up their conversation, focusing on themes that are close to their hearts: farm animals, the relationship between humans and these animals, the agricultural sector, and the new challenges it faces.

Catherine Briat: The series *Farm Animals*, which you began thirty years ago, was the first time you turned your attention to the relationship between humans and animals "fabricated" by breeders. How did this series come about?

Yann Arthus-Bertrand: I started this work almost by accident. One day (I think it was in the late 1980s), I was going by the Salon de l'Agriculture in Paris and I thought it would be interesting to do something about it. A photographer is someone who always has to have lots of new ideas, always be learning, always thinking about how to do something fresh. So I set up a studio at the Salon de l'Agriculture. Nobody could understand why I put up a tarp, because people usually arrange bales of straw for a backdrop. I put up a tarp as Félix Nadar had done—he for the portraits of famous people, me for farming celebrities! It was a fun historic nod, but also a lovely background. We then bought some burlap that we weathered to make it look old and to have a material with shadows. It's fairly complicated to create a tarp that looks old. And it was this same tarp, used year after year, that created the artistic unity of the series.

CB: That's a lovely reference for us, because Félix Nadar and his brother Adrien are also important contributors to Art Faber.[4] Félix Nadar pioneered photographic images of economic sectors with his portraits of business leaders but also of stores, urban activity viewed from a hot-air balloon, and even the underground worlds of cities. He was also extremely creative and invented new styles. Lighting, of course, also plays an important role for you and for all photographers. Isn't photography, etymologically speaking, the art of drawing with light?

YA-B: Yes, lighting was very important for this project. We projected lights we made onto the tarp, the kind of lights used in fashion photography. As I didn't know anything about fashion studios, I hired Jean-Philippe Piter, an excellent assistant who had worked with Dominique Isserman. I told him that we were going to create a studio at the Salon de l'Agriculture. That was a change from his usual fashion shots! He trained us well. In twenty-four hours, I was ready for studio work. At the time, each photo was tested with Polaroids to adjust the lighting. We immediately understood that lighting was essential.

Students: This set-up created extremely touching photographers, illustrating the pride and affection of the farmers for their animals. Is that characteristic of the relationship between owners and their farm animals?

YA-B: Yes, among other facets, but it's clear that breeders pamper their animals. Everyone I met had this personal relationship with them. They wanted what was best for them. There was a complicity between them.

We took one photo—it's here—that had a big impact on me. A farmer who had magnificent Simmental cattle came up to me one day, saying that he had sold his herd and this was his last year at the Salon de l'Agriculture. Without asking me directly, he wanted one last photo with his animals. But I remembered that photos of him had never really worked. For a good photo, there has to be a collective energy that includes the breeder, the cow, the entire team. If you don't have it, it won't work. And with him, there was always something missing. I told him that if he came with his family, we would photograph them all together. The next day, he came back to say okay. On the scheduled day, we had him pose in a line with his cow, his wife, his children, and his grandchildren. It is an extraordinary family photo. The extended family. A true one. With a cow. And the farmer. When you see it, you can tell that he's proud, he's happy. All at once, he held his head high. They are all radiant. The beautiful cow, a prizewinner, is calm; she has her entire family all around her. I like this photo. Everyone is happy. I like to photograph happy people.

CB: What interested you about the project when you first began this series?

YA-B: Lots of things; for one, undertaking a large project and seeing it through. Here, I wanted to show farm animals. All animals are important, and not merely for economic reasons. In our society, they contribute to our equilibrium, our future, as do the survival and upkeep of our rural lands. The *Farm Animals* series is also a celebration of the animal breeds, as with horses, that humans have shaped over time. The entire *Horses* series is extremely beautiful. You can see that we have created and reared magnificent horses. All these horses, draft horses, Breton horses, and so on, are extraordinary. They are collector animals. It's impossible to miss a good shot of a horse. Ultimately, I feel more like a witness than a photographer. Showcasing them in this way is even more important now in that the regional breeds of these animals are disappearing. According to estimates, one breed disappears every week. Before in France, there was one breed of cow per region. It corresponded to the local constraints—that of the environment and the needs of the people. Today, there is basically only a single breed of cow, the Prim'Holstein, which represents 60 percent of France's dairy cattle.[5] It is interesting to see how we opted for the strongest, most profitable animal, while this specialization is leading to an ecological catastrophe. The race for productivity results in a loss of breed diversity and damages local ecologies. The Holstein, for example, is fed with soy that comes from Brazil; the animals are not well treated. Developed by the Canadians in the 1930s, this is the most profitable cow in terms of milk production, without factoring in its feed requirements, which are too large for the ecosystem, and ultimately detrimental to our own health. A cow normally lives fifteen years, but a Holstein only lives three or four years, because as soon as they start to produce less milk, they are no longer profitable for the farmers; the prices are too low and the cow is sent to the slaughterhouse.

CB: Your series also raises questions about the status of the farm animal, appearing in one photograph after another. They immediately capture our attention, as they look straight into our eyes, captivating us with their charisma, power, and calm. In many Western countries, animal protection measures are emerging. In France, since 2015, an animal is no longer considered to be a movable asset according to the civil code. This historic turning point has transformed the former archaic status of animals. But we are still far from fully respecting the concept of animals as "sentient, living beings," as per the new article 515-14 of the civil code.[6]

YA-B: Unfortunately, yes. A cow reflects, thinks, has feelings, get attached, suffers—as do other animals. But we must still conduct much more research to understand them and treat them better. Do we know what a horse feels when it has worked too hard? Animals were bred to be of service to humans, and to provide leisure for some, but primarily to work. Did you know, for example, that the Boulonnais horse was bred to be white so that it could be seen at night, as it was used to carry fish from Boulogne to Paris? The fate of farm animals is often terrifying: if a racehorse has a problem with its leg and is no longer profitable, it is sent to the slaughterhouse. Yes, animals are bred to serve humans. But too often, humans do not shoulder their duties and responsibilities toward them. Jocelyne Porcher has written interesting books on farm animals.[7]

Students: But aren't these breeds disappearing because they are no longer efficient from an economic standpoint?

YA-B: Yes, it's paradoxical. What is really terrible is that to save these farm horse breeds for example, we would have to eat them or use them for their strength. Very few still work in cities, even though they may be reintroduced one day. They no longer serve a purpose in our everyday lives; we no longer get around on horseback, we no longer use carts and wagons. They no longer have any economic purpose.

CB: This shift could result in an unprecedented anthropological and historical change in our relationship to farm animals, in other words, their disappearance. We therefore face a dilemma: factoring in their welfare is good and necessary—and few people would dispute its importance—but the increasing attention paid to farm animals by humans could ultimately end up being fatal to them.

Students: Are there any solutions to reconciling the two—animal welfare and the sustainability of animal breeds?

YA-B: We have to develop new uses, such as leisure activities or therapeutic and assistance purposes. This is being done with the horses at the Haras de la Cense, for example, which is a unique place, based on an equitable relationship between people and animals.[8] We must also improve the traditional uses made of these animals. We recently traveled all over France for a film and we noticed that farmers only milk their cows once a day and that the animals are entirely grass-fed. The farms produce less milk, but this method is less labor-intensive. The farmers are much better off because they no longer have to buy feed and don't depend on cooperatives. The animals have a better quality of life, but so do the breeders. And this is a major achievement. The issue of welfare concerns animals, but also farmers.

CB: Furthermore, farmers are an essential part of your series, often working in tandem: the homo faber breeder and their livestock.

YA-B: Initially, my idea was to photograph animals on their own. But on the first day, I immediately realized that the animal alone would only stay in place if its farmer was with it. The animals calmed down, stayed put. And farmers were extremely proud of their animals, so the shot happened instantly. The two were indissociable. And I also wanted to talk about the farmers, the breeders. Farming is a passionate subject for me. I have a great deal of respect for these farmers, a lot of affection. You have to know one thing, and I say this often: it's that if we were having this meeting in 1850, two of the three people around this table would have been farmers. We all have roots, we all have these farmer genes somewhere within us. Livestock farmers do what they can; their living and working conditions are hard. It's important to talk about the suffering of farm animals, but we also have to understand that it is inseparable from that of their breeders, who themselves face production demands that are very difficult to meet. Does it make sense for them to have a vet come or not? You will take your sick dog to the vet, but a farmer will ask themselves if they can pay the vet or should he send the animal to the slaughterhouse. We mustn't forget that farmers have low incomes. This profession has a lot of work-related illnesses and injuries—and a high rate of suicide, which clearly reflects a profound malaise. The last year we were at the Salon de l'Agriculture, in 2006, a friend who raised Charolais told me that he had two more neighbors, close friends, who had committed suicide. We have to support them, improve living conditions for the animals and for the people. Underlying the photographs are the encounters with people and their stories. With these shots of animals, I may have been more interested in the human aspect. I like to meet and take photos of people. At the end of the day, when I shot Earth from Above, what I wanted to do was come back down quickly and see people.

CB: You created the series *Farm Animals* over a period of more than fifteen years, from 1990 to 2006. Would you do it again today?

YA-B: I wanted to do it again. I wanted to return to the Salon de l'Agriculture, but it has become impossible from a technical standpoint. For example, the minute you move an animal from one building to another, a veterinarian has to come along. It has become very complicated. And today, I would have to rent a stand.

CB: Yet the issue is still extremely relevant, with heated debates and significant developments.

YA-B: And changes: there were farmers we used to photograph every year, whose children we watched grow up. But we could sense that their worlds were transforming and would slip away. We were never able to replicate the photographs of farmers we took at a certain time. That world doesn't exist anymore.

CB: Beyond the purpose of capturing history, what impact did this series have on the public?

YA-B: Many people only saw that these were beautiful photographs, beautiful animals. That's already something. But it was also a way to introduce these creatures to an entire group of people who were not necessarily interested in the agricultural sector. They discovered breeders, the farmers. It is an ethnographical, sociological work about a world in the midst of rapid transformation, one that is ultimately part of the history of humanity.

CB: Behind the scenes, your photos also touch on factory farms.[9] At first glance, this subject is absent from your images, but it is indeed implicit in your photographs. We cannot avoid this subject, even though it is very difficult to deal with—there is something taboo or forbidden about it. This was also the subject of a very Art Faber novel, Upton Sinclair's *The Jungle*,[10] which was a huge success. The year was 1906, and it exposed the abominable conditions for both the workers and the animals in Chicago slaughterhouses. This book had a massive impact, compelling the American government to pass legislation regulating this sector. It ushered in the first food and safety hygiene regulations in the United States.[11]

YA-B: There is still so much to do, to understand and to learn about this issue, and it's not easy. Gaining entry to a slaughterhouse is as hard as getting access to a nuclear submarine! Today, people in this business say they can't show what happens in a slaughterhouse otherwise no one would eat meat anymore. We are not allowed to show death, this banality of evil. Death doesn't exist. It is virtual.

It is hidden. And yet we should treat it in a much better way. The other day, I photographed a mobile slaughterhouse. It involved two enormous heavy-duty trucks. The animal was in the field, it was pushed gently toward the truck that had driven out to the farm. Which means no transport. They placed a thing on its forehead and it fell dead. It was loaded up and the door was closed. Inside were two vets. The pace in this type of slaughterhouse is relatively slow: four animals a day, three or four days a week. It offers an alternative to the industrial slaughterhouse. The animals are killed on site, so they are less stressed.

Students: You said that the farmer's son had petted the animal before it walked into the mobile slaughterhouse. How do these breeders deal with their affection for their animals and the fact that they often rear them for a single purpose: their death?

YA-B: These animals were reared to be killed one day; all the farmers know it. They are attached, yes, but within this framework. I used to see them with the beef cows they knew from birth, animals they reared and kept for many years. Some were ten to twelve years old and the farmers knew their names, but they killed them just the same. That's the way it goes; it's normal from an economic standpoint, this is how they earn a living. Animal breeders use slaughtering techniques that they consider coherent with a deontological vision of livestock breeding. Even though the issue of animal suffering is somewhat mitigated, it is still relevant. But it cannot be compared with what they endure in factory farms and industrial-scale slaughterhouses.

Students: It is becoming increasingly difficult for our generation to accept the necessity of killing to eat. Articles and photographs about the food industry reinforce this perception, and all this is adding more fodder to bitter debates.

YA-B: You will soon take the next step, which means that you won't eat meat anymore, or at least much less. That may be the starting point. There are nearly two million vegetarians in France today, more than the number of hunters. The world will probably become vegetarian and meat from breeders who respect animal welfare will become a luxury item.

CB: It's true, our growing awareness of animals compels us to delve deeper. It is no longer only about the methods and places used for slaughtering animals; we must now challenge the very tradition of eating meat and therefore look to diets that have no animal origins, like vegetarianism and veganism. We will have to feed all of humanity, soon to number nine billion people (by 2050), while reducing the pressure on the planet to meet growing needs, which according to estimates will double in the next thirty-five years—requiring a 70 percent increase in food production. It is staggering. Engineering proteins in laboratories is one alternative to fishing and livestock farming, and it may actually become a necessity in terms of global food security. When I was living in the United States, we were already talking a lot about "clean meat," or in vitro meat. But, as always, when we discuss subjects like this, there is another side. The biotechnologies that engineer proteins endanger the survival of livestock breeds, as they produce meat without animals. Once again, we face the question of the role animals play in the worlds of homo faber. This is a somewhat dystopic view, but if this model becomes widespread, it's possible we could be heading toward a world with no animal-based food production, and therefore a world without, or with far fewer, animals.

YA-B: I don't think so, but what I do know is that we need them. We love these animals. I am fascinated with them. Humans need animals. And don't forget: our way of treating them reflects our degree of humanity. Perhaps that's why I have become even more of an activist!

1. Students from the 2022–2023 MBA class at the Université Paris-Panthéon-Assas.
2. "The aim of the GoodPlanet Foundation is to raise awareness about environmental issues. It implements field projects based on five major themes (biodiversity, sustainable agriculture, clean energy, waste, and education) with the goal of preserving our planet. These development projects located around the world help to improve the environment and the living conditions of the populations involved and to fight against climate change." www.goodplanet.org/fr.
3. According to a survey conducted by the Collectif de l'Art Faber with one thousand people in the economic and cultural sectors in Europe.
4. *Nadar. Inventeur, entrepreneur et photographe*, Beaux-Arts – Art Faber series, no. 1 (October 2021).
5. "With 30 percent of the beef cattle and 60 percent of the dairy cattle, the Prim'Hostein produces 80 percent of the milk collected in France, making it the leading producer of dairy products, for both conventional and organic items." France Génétique Élevage: fr.france-genetique-elevage.org/Prim-Holstein.html.
6. See p. 119.
7. Jocelyne Porcher, *Cause animale, cause du capital* (Lormont: Le Bord de l'eau, 2019).
8. See p. 116.
9. See p. 11.
10. Upton Sinclair, *The Jungle* (New York: Doubleday, 1906).
11. Signed into legislation in 1906, the Meat Inspection Act and Pure Food and Drug Act would serve as the basis for the creation of the Food and Drug Administration (FDA) that same year.

La relation entre l'éleveur et l'animal
est ici une relation intime, faite de
fierté, de respect, d'attachement et
d'une certaine beauté.

The bond between a farm and an
animal is an intimate relationship,
built on pride, respect, attachment,
and a certain beauty.

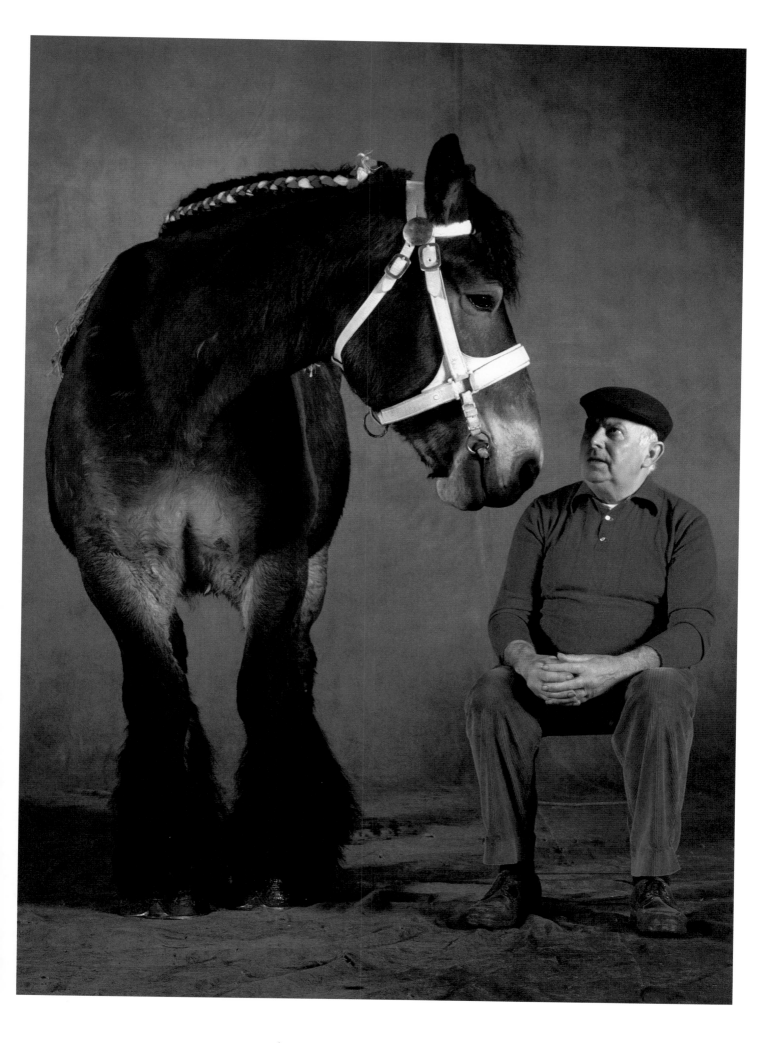

Éva de Germignies, jument Trait du Nord âgée de sept ans, fille de Mico et de Vaillante de Germignies, présentée par Louis Deltour et appartenant à René Dujardin, France. Salon de l'agriculture, Paris, mars 1999.

Éva de Germignies, Trait du Nord mare, seven years old, daughter of Mico and Vaillante de Germignies, exhibited by Louis Deltour and owned by René Dujardin, France. Salon de l'Agriculture, Paris, March 1999.

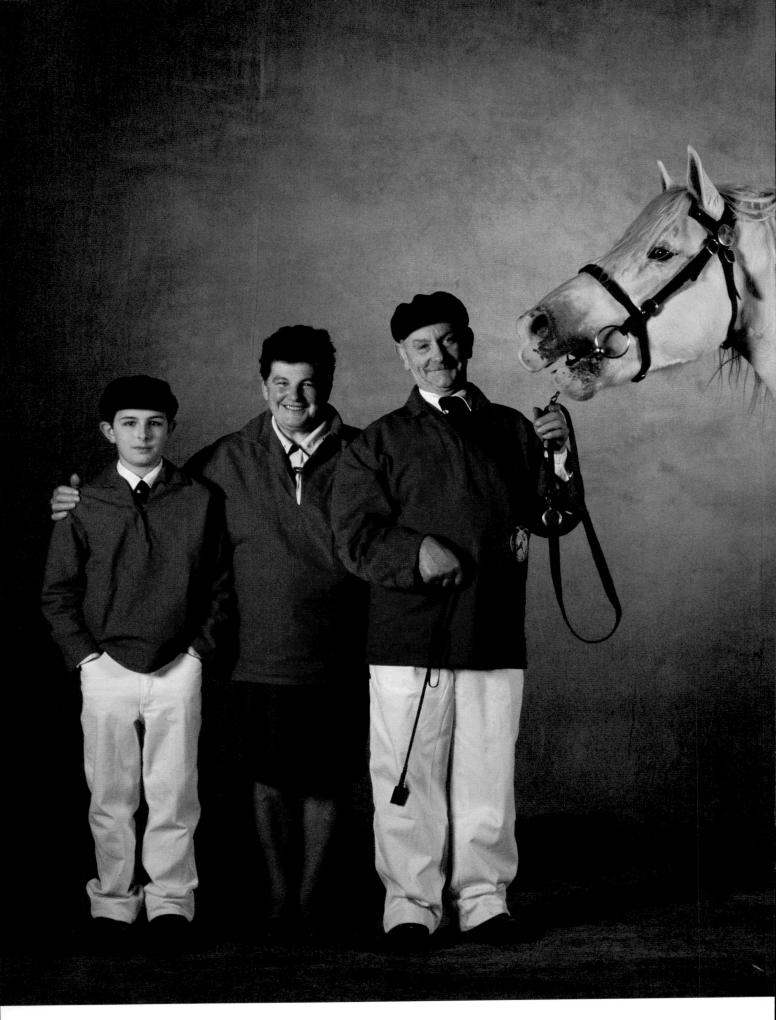

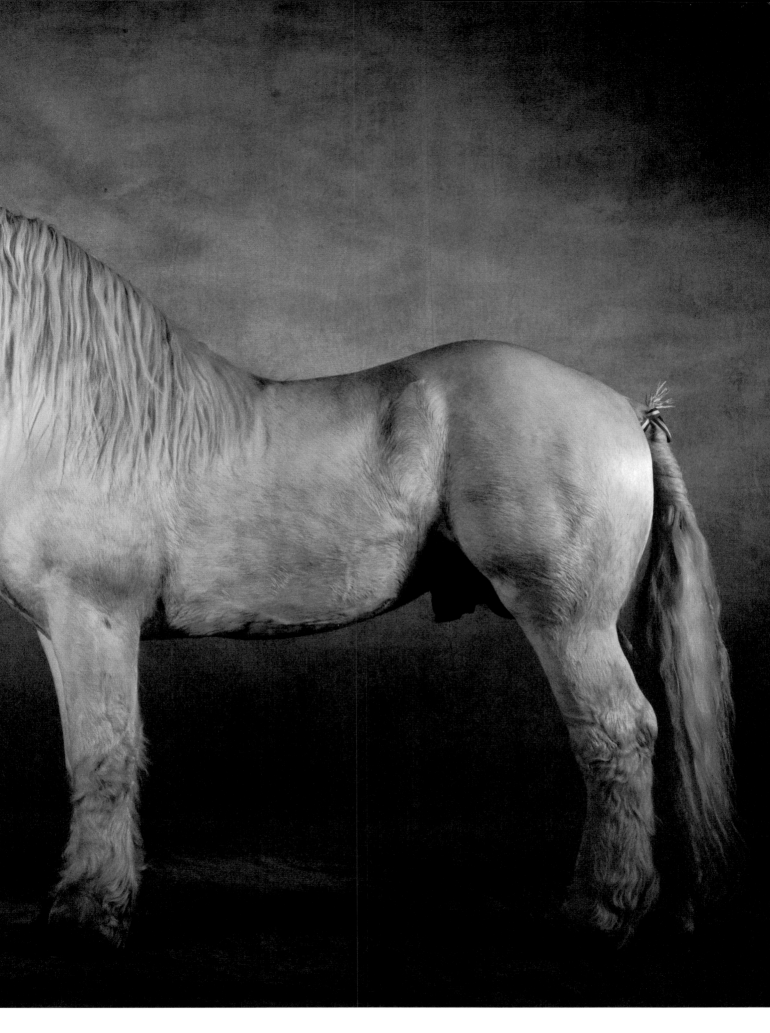

Idéal II, étalon Boulonnais âgé de sept ans et pesant 800 kg, fils d'Urus et de Cora, champion des étalons et 1er de sa race en 2002, présenté par son propriétaire, Bernard Hochart, son épouse, Francine, et son petit-fils, Kévin, de Ouve-Wirquin, Pas-de-Calais. Salon de l'agriculture, Paris, mars 2003.

Idéal II, Boulonnais stallion, seven years old and weighing 800 kg, son of Urus and Cora, stallion champion and first in its breed in 2002, exhibited by its owner, Bernard Hochart, his wife, Francine, and his grandson, Kévin, from Ouve-Wirquin, Pas-de-Calais. Salon de l'Agriculture, Paris, March 2003.

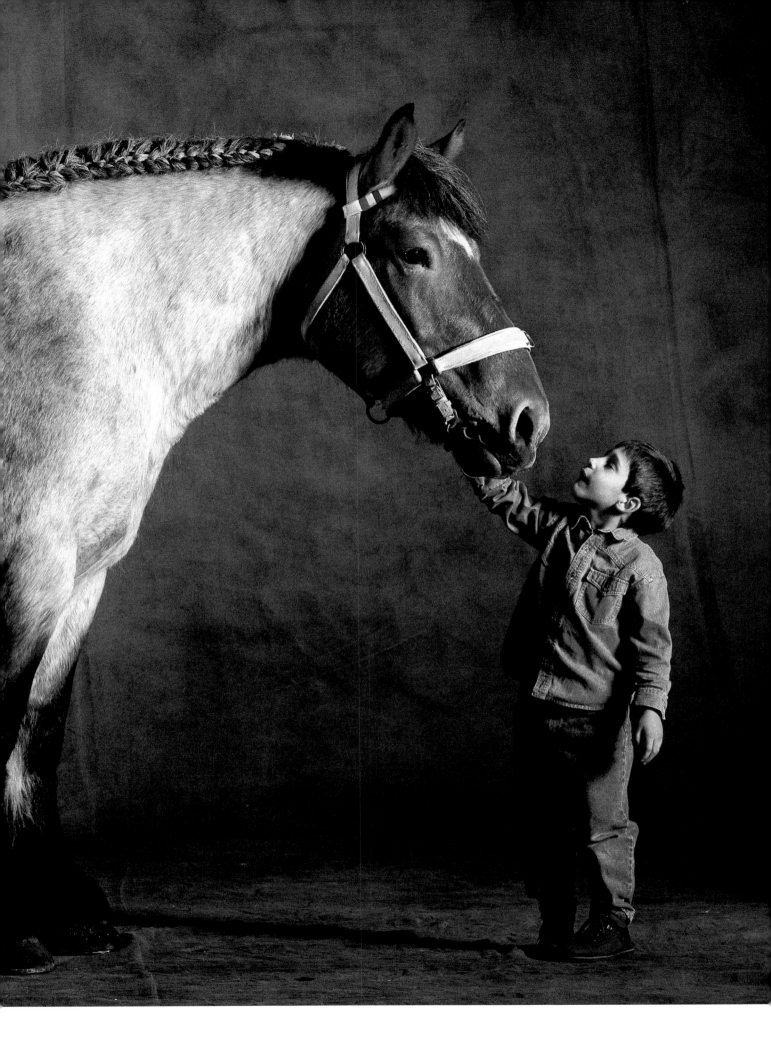

Pimprenelle, jument Auxoise âgée de quatorze ans, fille de Glorieux et de Jonquille, championne de sa race, présentée par Romaric, le petit-fils de Roger Dubois, France. Salon de l'agriculture, Paris, mars 1995.

Pimprenelle, Auxois mare, fourteen years old, daughter of Glorieux and Jonquille, champion of its breed, exhibited by Romaric, the grandson of Roger Dubois, France. Salon de l'Agriculture, Paris, March 1995.

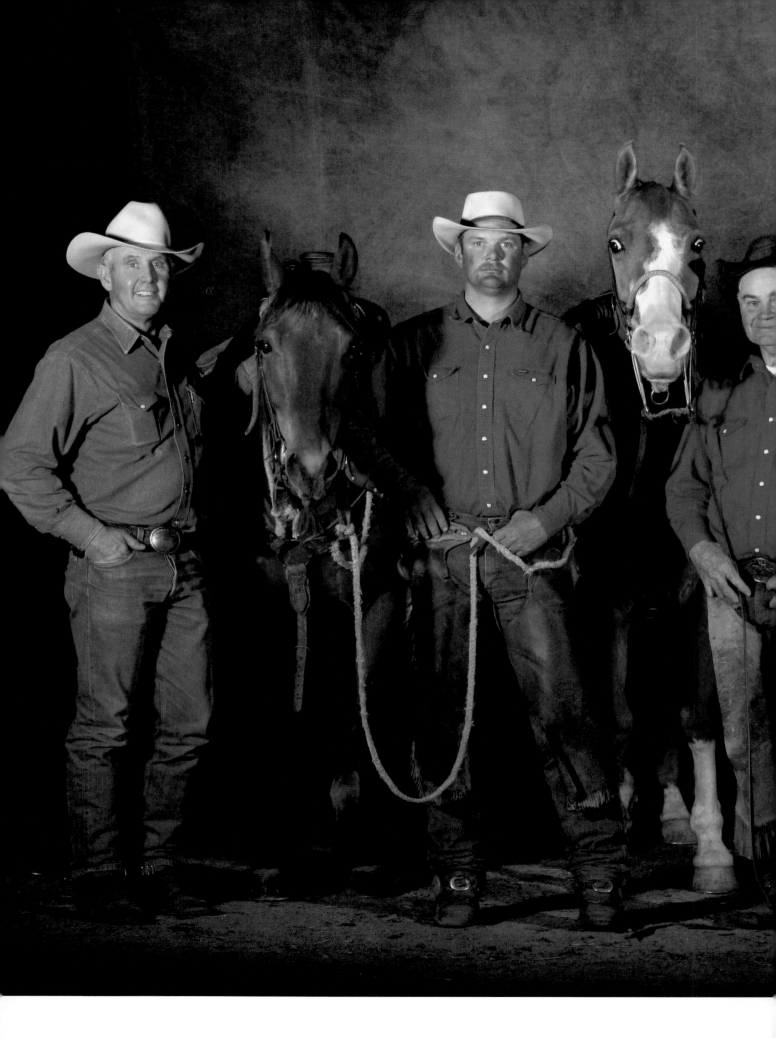

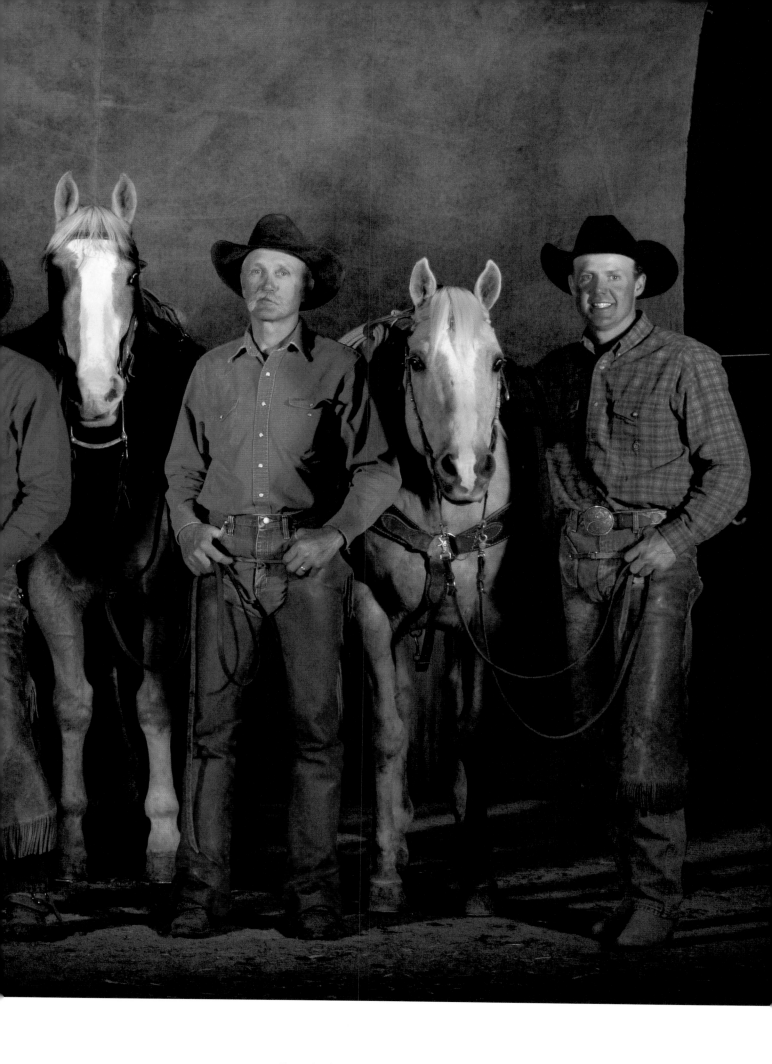

Chevaux American Quarter Horse, présentés par les cow-boys Bud Griffith, Bob Russel, Dan Hill, Dick Chaffin et Bob Griffith. Ranch de la Cense, Montana, mai 2003.

American Quarter Horses, with cowboys Bud Griffith, Bob Russel, Dan Hill, Dick Chaffin, and Bob Griffith. La Cense Ranch, Montana, May 2003.

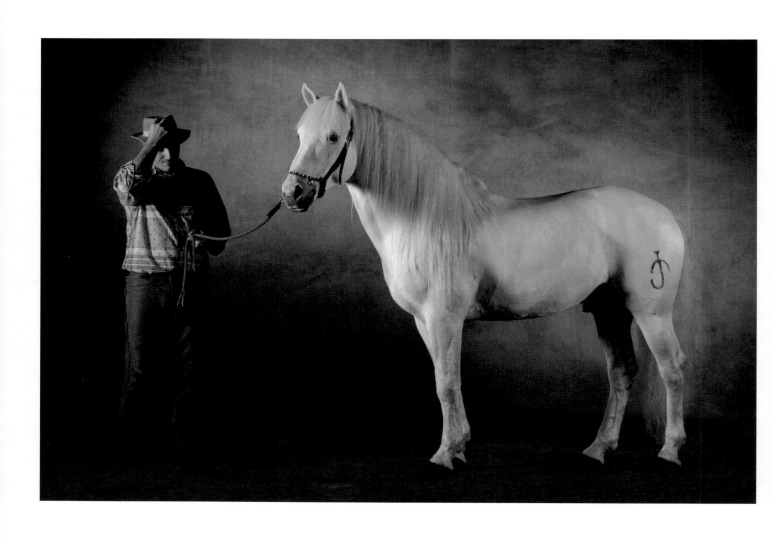

Gitan du Mas II, étalon Camargue âgé de huit ans, fils de Tampis du Mas et de Valeur,
1ᵉʳ prix toutes catégories 1998 au Mas de la Cure, Saintes-Maries-de-la-Mer, présenté
par son propriétaire, Jean-Marie Nègre, de Pérols, Hérault. Salon de l'agriculture, Paris, mars
2002.

Gitan du Mas II, Camargue stallion, eight years old, son of Tampis du Mas and Valeur, best in
show 1998 at the Mas de la Cure, Saintes-Maries-de-la-Mer, exhibited by its owner, Jean-Marie
Nègre, from Pérols, Hérault. Salon de l'Agriculture, Paris, March 2002.

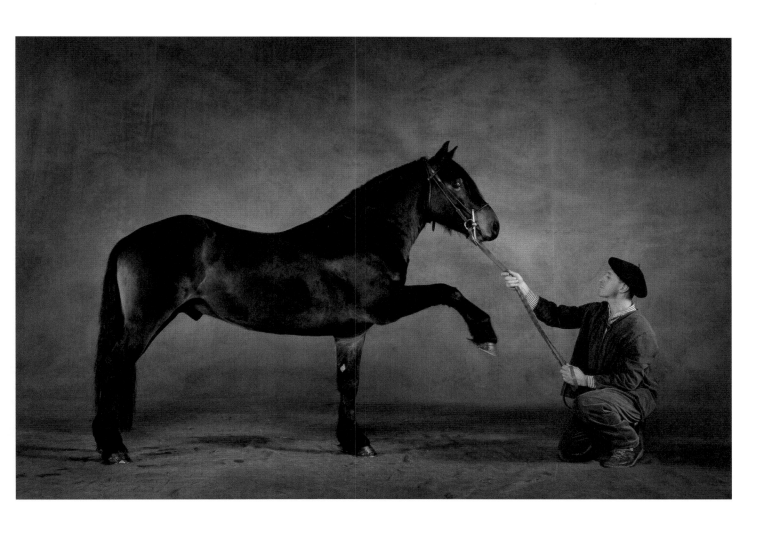

Kazan des Vielles, étalon Castillonnais âgé de quatre ans, fils d'Embrun et de Duchesse, présenté par Jean-Christophe Goedgebuer et appartenant à Marie-Claude Bernard, de Prat-Bonrepaux, Ariège. Salon de l'agriculture, Paris, mars 2002.

Kazan des Vielles, Castillonnais stallion, four years old, son of Embrun and Duchesse, exhibited by Jean-Christophe Goedgebuer and owned by Marie-Claude Bernard, from Prat-Bonrepaux, Ariège. Salon de l'Agriculture, Paris, March 2002.

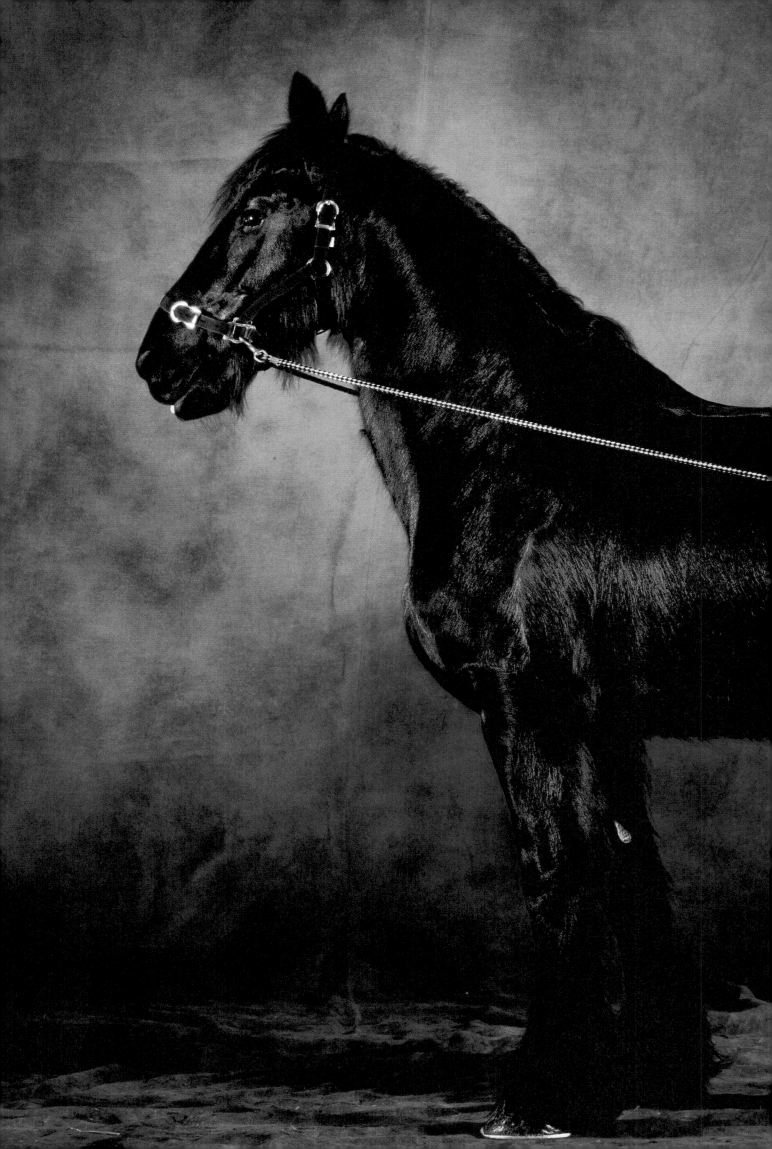

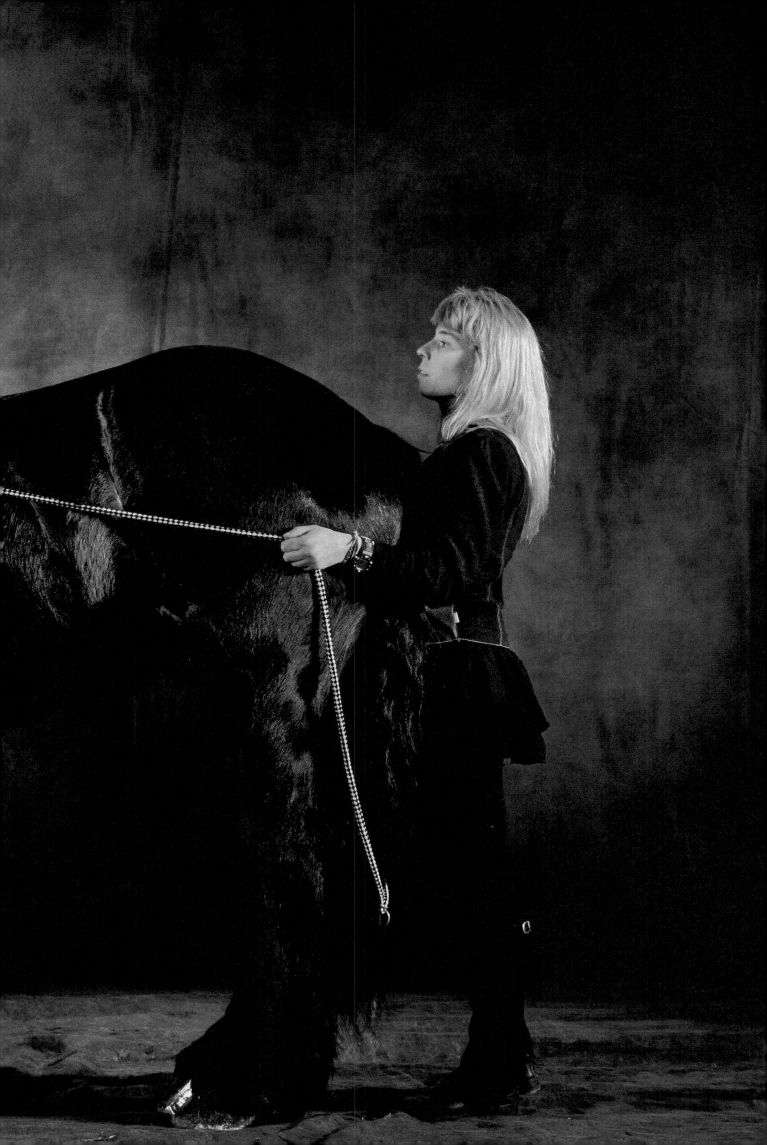

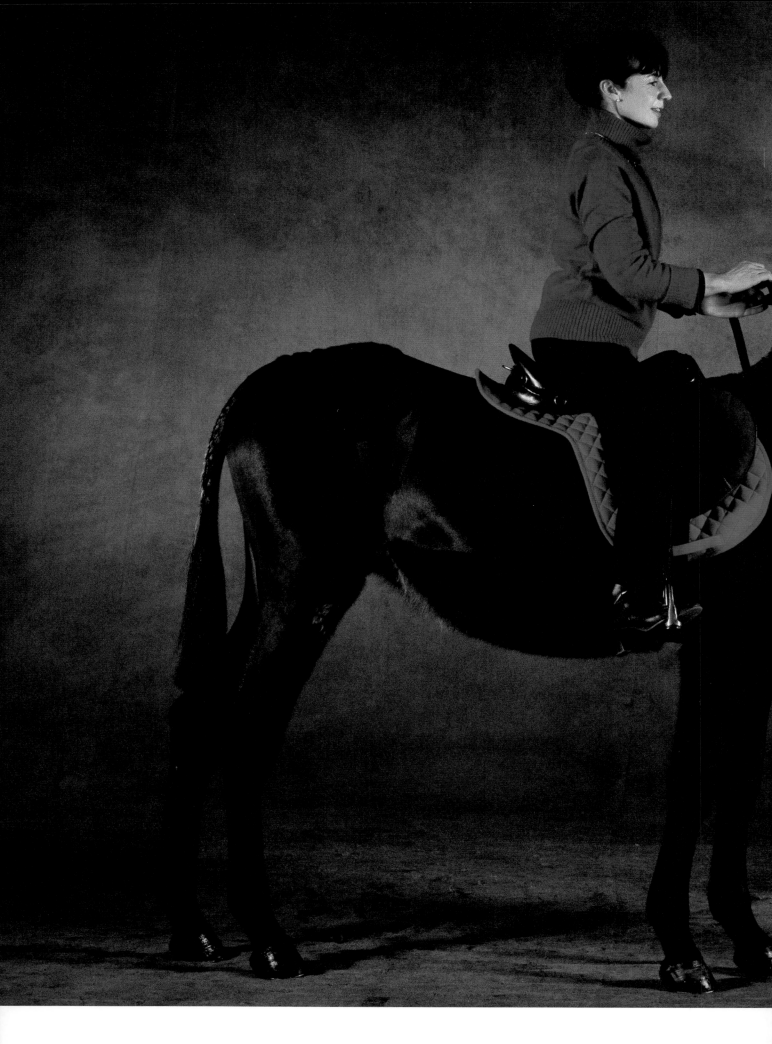

FRISON

Double page précédente | Preceding pages

Koert, cheval Frison âgé de onze ans, fils de Walter, présenté par Ann Zagradsky et appartenant à Philippe Harcourt, de Fumichon, Calvados. Salon de l'agriculture, Paris, mars 1998.

Koert, Frison horse, eleven years old, daughter of Walter, exhibited by Ann Zagradsky and owned by Philippe Harcourt, from Fumichon, Calvados. Salon de l'Agriculture, Paris, March 1998.

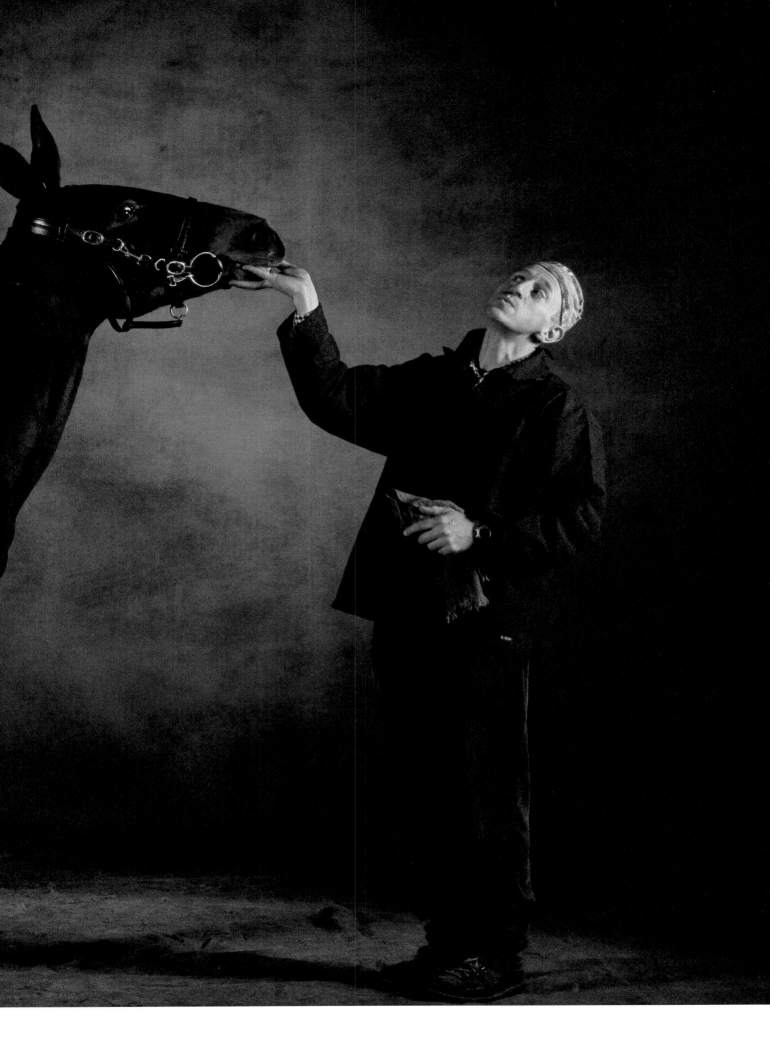

Méras de Loubères, Mule des Pyrénées âgée de deux ans, fille d'Arrau et d'Hopi, présentée par sa propriétaire, Marie-Michèle Doucet, accompagnée de Jean-Christophe Goedgebuer, de Grisy-les-Plâtres, Val-d'Oise. Salon de l'agriculture, Paris, mars 2002.

Méras de Loubères, Pyrenees mule, two years old, daughter of Arrau and Hopi, exhibited by its owner, Marie-Michèle Doucet, accompanied by Jean-Christophe Goedgebuer, from Grisy-les-Plâtres, Val-d'Oise. Salon de l'Agriculture, Paris, March 2002.

MULE DES PYRÉNÉES

TRAIT POITEVIN

Ursule, jument Trait Poitevin âgée de treize ans, fille de Banane, présentée par son propriétaire, Dominique Bachelier, de Payré, Vienne. Salon de l'agriculture, Paris, mars 1999.

Ursule, Trait Poitevin mare, thirteen years old, daughter of Banane, exhibited by its owner, Dominique Bachelier, from Payré, Vienne. Salon de l'Agriculture, Paris, March 1999.

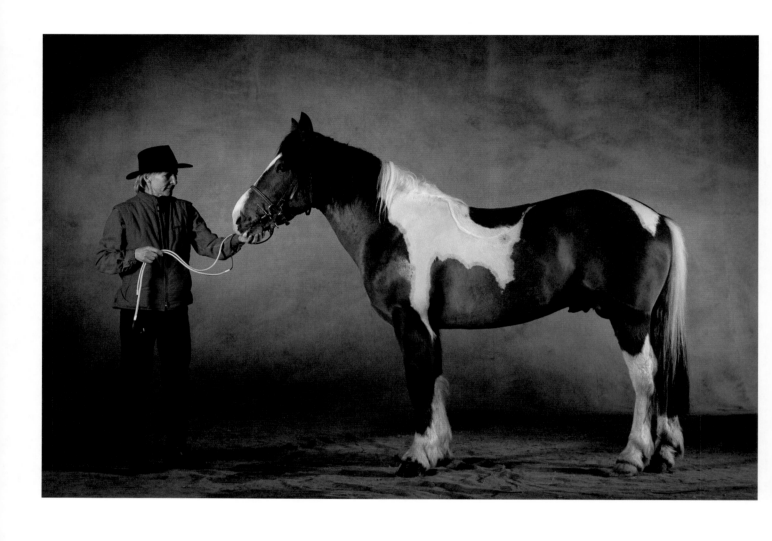

Judo, étalon Pottok âgé de cinq ans, fils de Quini et Datzia par Iritzia, présenté par Jacomina Daneels et appartenant au Haras des Grands Joncs Marins, Bois-Guilbert, Seine-Maritime. Salon de l'agriculture, Paris, mars 2002.

Judo, Pottok stallion, five years old, son of Quini and Datzia by Iritzia, exhibited by Jacomina Daneels and owned by the Haras des Grands Joncs Marins, Bois-Guilbert, Seine-Maritime. Salon de l'Agriculture, Paris, March 2002.

POTTOK

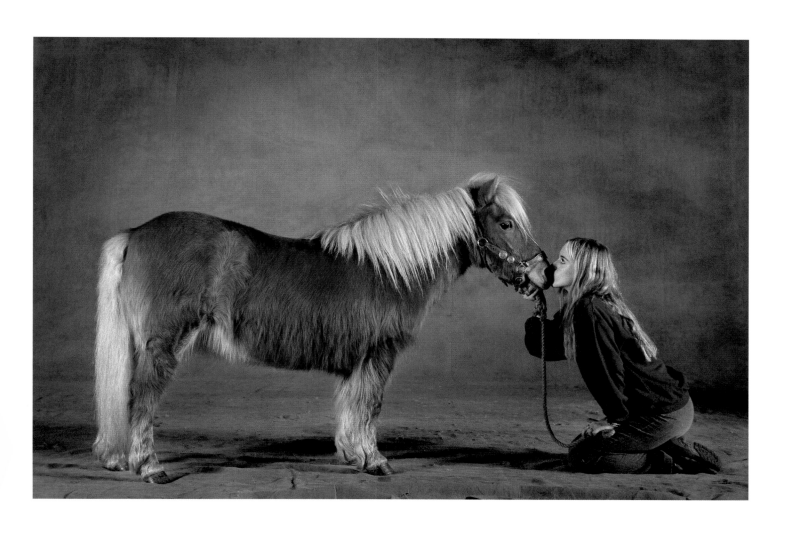

Idole du Trégor, jument poulinière Shetland âgée de douze ans, fille de Star de la Marre d'Ovillers et de Déesse du Trégor, présentée par Pamela Mengy et appartenant à Francis Glas, de Pleumeur-Bodou, Côtes-d'Armor. Salon de l'agriculture, Paris, mars 2002.

Idole du Trégor, Shetland brood mare, twelve years old, daughter of Star de la Marre d'Ovillers and Déesse du Trégor, exhibited by Pamela Mengy and owned by Francis Glas, from Pleumeur-Bodou, Côtes d'Armor. Salon de l'Agriculture, Paris, March 2002.

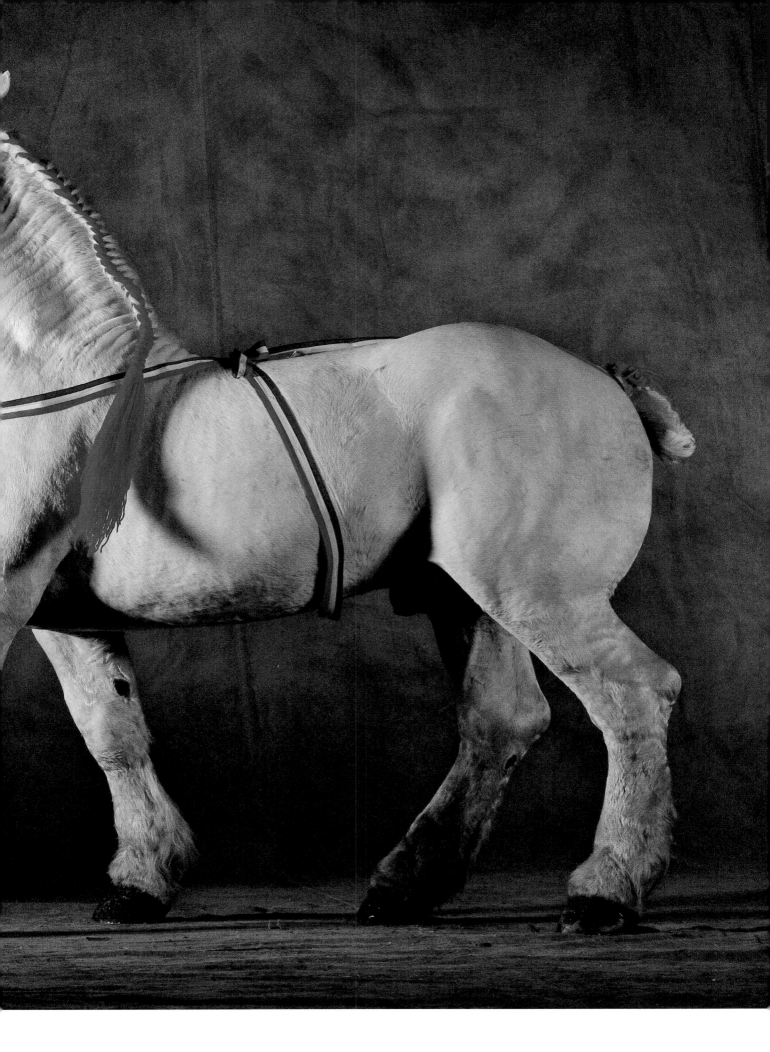

Terrible, étalon Percheron âgé de dix ans, fils d'Iran et de Lorraine, trois fois de suite 1er prix
et prix de championnat en 2005, présenté par son propriétaire, Michel Lepoivre,
de Saint-Aubin-de-Courteraie, Orne. Salon de l'agriculture, Paris, mars 1995.

Terrible, Percheron stallion, ten years old, son of Iran and Lorraine, triple first prize winner
and championship award in 2005, exhibited by its owner, Michel Lepoivre, from
Saint-Aubin-de-Courteraie, Orne. Salon de l'Agriculture, Paris, March 1995.

PERCHERON

Bestiale, l'économie des hommes ?

JEAN-MARC DUPUIS

La comptabilité nationale fait de l'animal "un capital productif".
Ce vocabulaire traduit à bien des égards l'appétit technocratique
et productiviste d'une société. Mais qu'en est-il de la réalité ?
L'économiste Jean-Marc Dupuis aborde dans cet entretien,
conduit avec un panel d'étudiants[1], les spécificités de ce secteur
économique et nous éclaire sur les enjeux liés à la sélection
et à l'élevage des animaux.

Les étudiants : Que représente aujourd'hui l'économie de l'élevage ?

Jean-Marc Dupuis : Depuis le 19e siècle, le monde agricole et, notamment, l'élevage se sont industrialisés. Le productivisme s'est imposé dans de nombreux types d'élevages au lendemain de la Seconde Guerre mondiale pour répondre à l'explosion des besoins et mettre fin aux crises alimentaires. Cela s'est traduit par le développement de nombreuses filières d'élevages en batteries (poules, lapins, porcs...) et par l'usage toujours plus important d'engrais, de pesticides ou encore de médicaments.
Aujourd'hui, deux modèles coexistent : l'élevage, traditionnel, artisanal, qui survit tant bien que mal en parallèle de l'élevage industriel, dominant, qui impose des modes de production et de gestion le plus souvent éprouvants pour les animaux mais aussi pour les éleveurs. Cette activité productiviste a également des conséquences importantes sur l'environnement et sur la santé, tant animale qu'humaine. Désormais, on ne peut plus ignorer ces paramètres sanitaires, écologiques, éthiques... qui sont en train de bouleverser en profondeur le secteur.

Combien cette filière économique compte-t-elle de bestiaux en France ?

Par "bestiaux", on entend les animaux élevés dans une ferme, à l'exception des animaux de basse-cour. En 2021, ils étaient 39 millions : pour deux Français, un animal de ferme !
À eux seuls, les bovins représentent 45 % de ces animaux. Viennent ensuite les porcins (33 %), puis les ovins et caprins (21 %). Vous remarquerez que les équidés ont une part résiduelle, avec seulement 312 000 animaux.
Le cheptel bovin français est le premier troupeau européen. Il est composé de deux grands troupeaux spécialisés, l'un en production laitière, l'autre en viande. Il se démarque ainsi des autres troupeaux européens, spécialisés dans la production laitière.

Peut-on dire que l'élevage est un secteur d'activité majeur pour l'économie française ? Et à l'échelle du monde ?

En 2022, l'Insee a estimé à 31,4 milliards d'euros[2] la production de l'élevage en France, soit le tiers de la production agricole. L'élevage fait donc partie intégrante de notre économie, et sa place ne cesse de s'accroître. En termes d'emplois, on estime à 312 000 équivalents temps plein les emplois dans les ateliers d'élevage, c'est-à-dire les emplois directs. Compte tenu de l'existence d'emplois à temps partiel, ce sont 415 000 personnes qui travaillent dans l'élevage. Ce chiffre est supérieur à celui de l'emploi dans l'industrie automobile (210 000 en 2020) !
Quant aux emplois indirects, ils représentent environ 467 000 personnes. Ce sont pour les deux tiers les emplois de l'industrie agroalimentaire et de la distribution. Les autres emplois indirects se situent en amont, la santé et la sélection animale, l'alimentation, la recherche et l'enseignement. Enfin, l'élevage représente aussi une part importante des exportations nationales : plus de 9 milliards de produits animaux ont été exportés par la France en 2022[3].
À l'échelle mondiale, 5 milliards d'animaux mobilisent près de 7 % de la surface de la Terre. L'élevage représente, dans certains pays, voire pour des continents entiers comme celui de l'Afrique, un secteur économique majeur.

En tant qu'économiste, pourquoi définissez-vous l'animal comme un capital productif ?

Ce n'est pas moi qui adopte ce terme, mais la comptabilité nationale. Ainsi, une vache laitière ou un taureau sont répertoriés dans le capital productif, c'est-à-dire celui qui produit un bien ou un service. Le bœuf Charolais, destiné à être consommé, est considéré comme un stock de produit. Cette approche productiviste de l'animal s'est imposée depuis la révolution industrielle avec des résultats considérables. De 1800 à 1900, en Europe de l'Ouest, le

rendement laitier est multiplié par 2, passant de 950 à 1 800 litres de lait par vache.

Les performances du cheval, elles aussi, vont subir cette fièvre productiviste. En France, à la fin du 18ᵉ et au début du 19ᵉ siècle, avec le développement des routes, on peut – et on veut – rouler plus vite : on cherche alors à remplacer le cheval carrossier par un cheval de trait, plus léger et qui trotte. Éphrem Hoüel, jeune officier des haras nationaux, soutient l'idée qu'il faut organiser des courses de trot pour sélectionner les meilleurs chevaux et ainsi contribuer à accroître la vitesse. Il organise les premières courses de trot à Cherbourg en 1836 et à Caen en 1837.

L'élevage français a-t-il poursuivi cette recherche du rendement ?

Il l'a non seulement poursuivie mais aussi amplifiée. Le meilleur exemple est celui de la production laitière, pour laquelle le rendement par vache a été multiplié par 3,5 entre 1960 et 2020. Ce résultat a été obtenu par les éleveurs d'une part, en spécialisant leurs troupeaux en lait ou en viande, et en pratiquant la sélection génétique d'autre part.

Un autre exemple : à partir des années 1960, les éleveurs délaissent la vache Normande au profit de la Holstein, race hollandaise "machine à lait" dont le rendement laitier est supérieur de 40 % à celui de la Normande. Les effectifs des deux races sont à peu près comparables en 1960, mais en 2010 l'effectif de la Prim'Holstein, sa nouvelle dénomination, est cinq fois supérieur à celui de la Normande ! Dans cette dynamique, la puissance publique française, avec la loi sur l'élevage de 1966, s'est donné pour objectif d'augmenter les rendements en combinant amélioration de l'alimentation animale et sélection animale.

Les experts attribuent la moitié de cette augmentation du rendement à la sélection génétique. Comment la sélection animale s'est-elle organisée ?

L'insémination artificielle à partir de semence congelée a constitué une véritable révolution dans la sélection animale. Un recueil statistique systématique des caractères, performances et pedigrees des animaux reproducteurs a été organisé par la puissance publique et la profession, pour construire un index de sélection. L'éleveur pouvait alors choisir, auprès du centre d'insémination dont il relevait géographiquement, l'animal qui lui semblait le plus adapté pour améliorer le potentiel génétique de son troupeau. Mais ces augmentations de performance n'ont pas été sans conséquence, y compris d'un point de vue économique. Par exemple, si la Prim'Holstein produit plus de lait que la Normande ou la Montbéliarde, à l'inverse, son rendement fromager est inférieur et la qualité de sa viande médiocre. De plus, elle se révèle exigeante pour l'alimentation et sa fertilité se dégrade. Ainsi la tendance est-elle à la diversification des objectifs de la sélection.

La révolution du génome dans les années 2000 a-t-elle modifié les méthodes de sélection ?

Oui. Prenez l'exemple des jeunes taureaux : ils sont alors retenus pour l'insémination artificielle uniquement sur la base de leur évaluation génomique, sans recourir au testage sur descendance. Ainsi a-t-on pu observer une diminution du coût de la sélection.

Peut-on parler de manipulation génétique dans la sélection animale ?

Dans l'élevage français, l'évolution des troupeaux repose exclusivement sur la sélection de reproducteurs répondant aux caractères recherchés. Je vais prendre l'exemple des cornes dont voudraient se débarrasser certains éleveurs pour éviter les blessures dans leurs troupeaux. Par croisements d'animaux naturellement dépourvus de cornes, il est possible d'obtenir progressivement un tel résultat. L'autre solution, pour l'instant confinée aux laboratoires, consiste à insérer dans l'embryon de bovin la variété de gène qui conduit à l'absence de cornes. Un laboratoire américain a ainsi fait naître cinq veaux sans cornes. Interdite en France, la manipulation génétique n'est pas pratiquée dans la sélection animale.

Quel est, plus largement, l'impact environnemental de l'élevage ? Et quelles sont les actions mises en place actuellement pour le limiter ?

Entre multiplication des émissions de gaz carbone, exploitation des terres agricoles et utilisation extensive de l'eau, l'impact environnemental de l'élevage est important. On ne doit pas non plus oublier le développement, encore peu questionné, des technologies numériques, qui servent depuis quelques années à moderniser les exploitations agricoles. Très énergivores, ces dernières ont elles aussi un coût environnemental élevé.

L'élevage français occupe 146 000 km², soit la moitié de la surface agricole nationale. En ce qui concerne les gaz à effet de serre, le Centre interprofessionnel technique d'études de la pollution atmosphérique (Citepa) a estimé la responsabilité de chaque secteur dans leur émission. En 2017, l'agriculture et la sylviculture émettent 19 % des gaz à effet de serre (les transports, 29 %). De plus, les trois quarts des émissions de l'agriculture tiennent à l'élevage. L'alimentation animale émet le plus de gaz à effet de serre, suivie par la fermentation entérique des ruminants (bovins, ovins, caprins, équins), c'est-à-dire leurs rots et flatulences.

À défaut de pouvoir y remédier, les scientifiques cherchent des solutions pour en atténuer les conséquences sur l'environnement. Ils étudient notamment les caractères qui valorisent chez un bovin l'efficience alimentaire : économiser les ressources naturelles (prairie) par une plus grande efficacité digestive. La recherche porte en second lieu sur la réduction des rejets animaux et sur la modification de leur composition. Par ailleurs, les agriculteurs font de plus en plus souvent réaliser des diagnostics environnementaux de leur élevage, ce qui peut leur permettre d'établir par exemple l'empreinte carbone d'un kilo de viande produit.

En quoi le changement climatique a-t-il une incidence sur la sélection animale ?

Le changement climatique est un facteur essentiel de l'évolution de la sélection. Avec le réchauffement, on recherche bien entendu des animaux qui s'adaptent à ce nouvel environnement. L'évolution climatique, c'est aussi un environnement moins contrôlé, avec des variations, des incidents. Tout un pan de la recherche génétique se préoccupe de la robustesse des animaux, par exemple en renforçant leur capacité de résistance à une maladie spécifique (la mammite, entre autres) ou à plusieurs agents pathogènes dans un tel environnement.

En quoi le bien-être animal constitue-t-il un nouvel enjeu pour la filière de l'élevage ?

Il existe désormais une pression de la société pour respecter le bien-être animal, ce qui constitue un enjeu majeur pour toute la filière de l'élevage. Ce bien-être fait l'objet d'une définition formelle avec le principe des cinq libertés : absence de faim et de soif, absence de douleur, blessure ou maladie, absence de stress physique et thermique, absence de peur et d'anxiété et, enfin, liberté d'exprimer les comportements propres à l'espèce. Ces principes conduisent à réexaminer l'organisation de l'élevage, de l'abattage ou du transport. Le traitement des questions environnementales, éthiques ou encore de santé publique et animale est décisif pour l'avenir de la filière.

1. Il s'agit d'étudiants issus de la promotion 2022-2023 du MBA de l'université Paris-Panthéon-Assas.
2. Comptes nationaux prévisionnels de l'agriculture en 2022, INSEE, 20 décembre 2022.
3. Infographie – L'élevage français, ministère de l'Agriculture et de la Souveraineté alimentaire, 4 octobre 2022.

Humankind's Economy: Beastly?

JEAN-MARC DUPUIS

National accounts treat animals as "productive capital." In many respects, this term reflects the technocratic and production-driven approach of society. But what is the reality? In this interview with a panel of students[1], economist Jean-Marc Dupuis examines the specific characteristics of this economic sector, shedding light on the issues related to the selection and breeding of animals.

Students: What does the livestock breeding economy represent today?

Jean-Marc Dupuis: Since the nineteenth century, the agricultural sector, particularly that of farm animals, has become industrialized. Productivism became the norm in many types of farms after the Second World War in order to address the food crisis and to meet skyrocketing needs. This resulted in the development of many battery systems for breeding animals (chickens, rabbits, pigs, etc.) and by the ever-increasing use of fertilizers, pesticides, and drugs.

Currently, two models coexist: traditional, artisanal breeding, which struggles to survive; and the dominant system of factory farms, which imposes production and management methods that are often stressful to animals as well as to breeders. This production-driven activity also has a considerable impact on the environment and on the health of both animals and humans. We can no longer ignore these health, ecological, and ethical parameters, which are radically transforming the sector.

How many farm animals does this economic sector have in France?

By "farm animals" we mean those that are reared on a farm, with the exception of farmyard animals. In 2021, there were 39 million—one farm animal for every two French people.

Cattle alone represents 45 percent of these animals, followed by pigs (33 percent), sheep and goats (21 percent). Note that equines take up the residual share, with just 312,000 animals. The French bovine population is the largest in Europe. It consists of two specialized herds: one that produces milk; the other, beef.

It is therefore distinct from other European herds that specialize in milk production.

Can we say that livestock breeding is a significant sector of activity for the French economy? And on a global scale?

In 2022, INSEE estimated that livestock production in France represented €31.4 million,[2] or one-third of agricultural production. Breeding is therefore an integral part of our economy, and its role is constantly growing. In terms of employment, there are an estimated 312,000 full-time jobs, in other words, direct employment, on livestock farms. Factoring in the existence of part-time jobs, that comes to 415,000 people who work in breeding. This is more than those working in the automobile industry (210,000 in 2020).

Indirect jobs represent 467,000 people. Two-thirds of them are in the food industry and its distribution. The other indirect jobs are upstream, in health and animal selection, animal feed, research and education. Finally, livestock production also represents a large share of national exports: France exported more than 9 billion animal products in 2020.[3]

Worldwide, 5 billion animals use nearly 7 percent of the earth's surface. In some countries, and even in entire continents as in Africa, livestock breeding is a major economic sector.

As an economist, why do you define animals as productive capital?

I am not the one who adopted this term; it is used in national accounts. A dairy cow or a bull is therefore listed as productive capital, in other words, as something that produces a good or a service.

A Charolais cow, reared to be consumed, is considered to be a product stock. This production-driven approach to animals has been accepted since the Industrial Revolution with significant results: From 1800 to 1900, in Western Europe, milk yield increased by nearly 100 percent, growing from 950 to 1,800 liters of milk per cow.

This production-driven frenzy would also impact the situation of horses. With the development of roads in the late-eighteenth and early-nineteenth centuries in France, people could—and wanted to—go faster. They looked for ways to replace carriage horses with draft horses, which were lighter and could trot. Éphrem Hoüel, a young officer in the French national stud farms, promoted the idea of organizing trotting races to select and breed the best and fastest horses. He organized the first trotting races in Cherbourg in 1836 and in Caen in 1837.

Is the French livestock industry pursuing this search for better performance?

It has not only pursued it, but has escalated it. The best example is that of dairy production, for which the yield per cow was multiplied by 3.5 between 1960 and 2020. This result was achieved by, on the one hand, breeders who specialized their herds as dairy or beef cattle, and through genetic selection on the other. Another example: starting in the 1960s, breeders began to shift from Normande cows to Holsteins, a Dutch "milk machine" breed that produces 40 percent more milk than the Normande. Their numbers were just about equal in 1960, but by 2010, there were five times as many Prim'Holsteins, its new name, than Normandes. Given this dynamic, French authorities adopted the goal of increasing yield by combining improvements in animal feed with animal selection, with the 1966 law on livestock breeding.

Experts attribute half of this increased yield to genetic selection. How is animal selection organized?

Artificial insemination from frozen semen was a revolution in animal selection. French authorities and professionals in the sector set up a systematic compendium of statistics listing the attributes, performances, and pedigrees of reproductive animals to establish a selection index. Breeders could then use the insemination center located in their regions to select the animals they felt were best suited for improving the genetic potential of their herds.

But this increased production did not come without a cost, including an economic one. For example, while the Prim'Hostein produces more milk than the Normande or the Montbéliarde, its yield of cheese is lower and the quality of its beef only mediocre. Furthermore, it is demanding in terms of feed and its fertility is decreasing. The trend is now for greater diversification in terms of selection criteria.

Did the genome revolution of the 2000s modify the selection methods?

Yes. Take the example of young bulls: they are now chosen for artificial insemination entirely on the basis of their genetic assessments, without referring to progeny testing. This led to lower selection costs.

Can we speak of genetic manipulation in relation to animal selection?

In the French livestock sector, the evolution of herds rests exclusively on the selection of breeding stock that have specific desired traits. I'll use the example of horns, which certain breeders would like to eliminate to prevent injuries to their herds. By naturally breeding animals without horns, it is possible to gradually achieve this goal. The other solution, which exists only in laboratories for now, consists of inserting in the bovine embryo the variety of gene that would eliminate horns. An American lab has produced five calves without horns. Genetic manipulation, banned in France, is not practiced in animal selection programs.

More broadly, what is the environmental impact of livestock breeding. And what initiatives have been implemented to reduce it?

With the increase in carbon gas emissions, the use of agricultural land, and the extensive use of water, the environmental impact of livestock is large. In addition, we must not forget the development of digital technologies, which have been used in recent years to modernize farms and are rarely questioned. These farms are extremely energy intensive and come at a high environmental cost. French livestock farming occupies 146,000 square kilometers, or half of the national farmland. In terms of greenhouse gasses, the Centre Interprofessionnel Technique d'Études de la Pollution Atmosphérique (CITEPA) estimates the share of each sector in these emissions. In 2017, agriculture and forestry emitted 19 percent of the greenhouse gasses (with transportation at 20 percent). Furthermore, three-quarters of farm emissions are due to livestock breeding. The production of animal feed emits the highest levels of greenhouse gasses, followed by enteric fermentation of ruminants (cows, sheep, goats, and horses), in other words, from belching and flatulence.

While scientists are unable to solve this problem, they are nonetheless working on solutions to mitigate its environmental impact. In particular, they are studying how to improve feed efficiency with cattle, which would save natural resources (fields) via more efficient digestion. Research is also underway on the reduction of animal waste and the modification of its composition. In addition, more farmers are also conducting environmental diagnostic studies on their land, with which they can determine the carbon footprint per kilo of beef produced.

How is climate change influencing animal selection?

Climate change is a key factor in changes to the selection process. With global warming, we obviously want animals that can adapt to this new environment. Climate change also means a less stable environment, with variations and weather-related incidents. An entire segment of genetic research is focused on creating robust animals, by bolstering their resilience to specific illnesses (mastitis, among others) or to several pathogens in a specific environment.

How is animal welfare factored in as a new challenge for the livestock sector?

There is now societal pressure to respect animal welfare, which is a major challenge for the entire livestock sector. This welfare has received a formal definition with the principle of five freedoms: including freedom from hunger and thirst; freedom from pain, injury, and disease; freedom from physical and thermal stress; freedom from fear and distress; and finally, freedom to behave normally. These principles have led to a reexamination of how farms are organized, and how animals are transported and slaughtered. How these environmental, ethical, and public and animal health issues are handled will be decisive to the future of the sector.

1. Students from the MBA class of 2022-23 at the Université Paris-Panthéon-Assas.
2. *Comptes nationaux prévisionnels de l'agriculture en 2022*, INSEE, December 20, 2022.
3. *Infographie – L'élevage français*, Ministry of Agriculture and Food Sovereignty, October 4, 2022.

Un nouveau partenaire pour l'animal

WILLIAM KRIEGEL

Riche d'un long compagnonnage avec le cheval depuis son enfance, William Kriegel, entrepreneur, fondateur du Haras de la Cense et pionnier de l'équitation éthologique en France, milite pour un nouveau modèle de relation homme-animal.

UN PIONNIER – En contact avec les spécialistes américains de l'équitation dite éthologique[1] dès la fin des années 1990, William Kriegel a perçu que "l'animal d'élevage comme le cheval pouvait avoir d'autres finalités économiques que celles qu'on connaît [...]. Il peut être un allié précieux pour les activités de loisirs, un lien important avec la nature. Il est aussi un médiateur extraordinaire, en particulier avec les enfants, les jeunes en quête de repères ou encore les personnes en souffrance physique et morale[2]".

UNE MÉTHODE – Pour que cette relation soit vertueuse et féconde, William Kriegel explique "qu'il faut repenser notre rapport avec le cheval, centrer notre relation sur lui, partir de lui avec un programme qui l'encourage à développer sa propre capacité d'apprentissage et à trouver par lui-même les réponses attendues par le cavalier [...]. Un partenariat se met ensuite en place, où cheval et cavalier se guident mutuellement et communiquent (langage du corps...) dans toutes les situations [...]. L'éthologie équine nous apporte des connaissances précises pour cela et particulièrement pour comprendre le cheval, l'approcher, communiquer avec lui et gagner sa confiance". Ce travail pédagogique, rassemblé sous le nom de méthode de la Cense[3], a conduit à la création, avec l'université d'État de Dillon (Montana), d'un diplôme *Bachelor of Science Natural Horsemanship*, premier de ce genre aux États-Unis.

DES LIEUX INNOVANTS – Pour mettre en place ces nouvelles pratiques, il fallait des lieux adaptés. William Kriegel a fondé le Haras de la Cense[4] qui, depuis près de vingt ans, accrédité par la Fédération française d'équitation, se consacre à la formation et à la pratique de cette nouvelle relation homme-animal. En 2000, il fait l'acquisition d'un ranch d'élevage bovin dans le Montana, y éduque des chevaux selon la méthode la Cense et crée la fondation Montana Center for Horsemanship[5] dédiée à la transmission de savoir-faire en matière d'éducation équine. En France, en 2018, il lance le Fonds de dotation la Cense[6] pour partager les bienfaits de la relation homme-cheval avec le plus grand nombre.

ET... UNE SÉRIE PHOTOGRAPHIQUE – Le regard des artistes est important pour mieux comprendre l'animal. En 2020, j'ai donc voulu acheter des photographies de chevaux de Yann Arthus-Bertrand. Mais il m'a convaincu qu'on ne pouvait pas les séparer de leurs petits camarades de la ferme, ils se seraient sentis seuls sinon ! Aujourd'hui, nous avons donc ses photographies de chevaux et de bestiaux, et ce que j'aime particulièrement dans ces photographies, c'est l'arrêt sur image sur cette présence conjointe de l'homme et l'animal. Cette cohabitation lumineuse est touchante. Il n'y a pas de bestiaux, d'animaux sans hommes... et vice versa.

1. L'éthologie est une science qui porte sur l'étude des comportements du cheval.
2. Propos de William Kriegel issus d'un entretien mené le 21 février 2023 par la rédaction des Cahiers de l'Art faber.
3. *La Méthode la Cense*, Delachaux et Niestlé, Paris, 2017.
4. lacense.com.
5. www.montanacenterforhorsemanship.org.
6. www.fonddedontationlacense.org.

A New Partnership with Animals

WILLIAM KRIEGEL

William Kriegal has been a horseman since childhood. This entrepreneur, founder of the Haras de la Cense and a pioneer of natural horsemanship in France, supports a new model for the relationship between humans and animals.

A PIONEER – William Kriegel has been working with American advocates of natural horsemanship since the late 1990s. He sensed that "farm animals like horses could have purposes other than the economic ones we are familiar with. They can be valuable allies in our leisure activities and provide an important link to nature. They are also extraordinary mediators, particularly with children and young people in search of direction, as well as those suffering physically and/or emotionally."[1]

A METHOD – For this relationship to be productive and positive, Kriegel explains that "we have to rethink our relationship to horses, center our relationships with them, embark on a program that encourages them to develop their own ability to learn and discover by themselves the responses expected of the rider. A partnership is then established, one in which the horse and the rider guide each other and communicate with one another (through body language) in any and all situations. Natural horsemanship provides us with the specific knowledge to do this, particularly in understanding the horse, getting close to it, communicating with it, and earning its trust." This pedagogical work, which has been formalized as Méthode de la Cense,[2] led to the creation, with the University of Montana Western, of a diploma: a Bachelor of Science in Natural Horsemanship, the first of its kind in the United States.

INNOVATIVE SITES – Suitable sites were necessary to launch these new practices. Kriegel founded the Haras de la Cense,[3] accredited by the Fédération Française d'Équitation, which has been teaching and practicing this human/animal interrelationship for nearly twenty years. In 2000, he purchased a cattle ranch in Montana, where he trained horses according to this method and created the Montana Center for Natural Horsemanship,[4] dedicated to the transmission of knowledge focusing on equine education. In France in 2018, he launched the Fonds de dotation La Cense[5] to share the benefits of the human/horse relationship with as many people as possible.

AND A PHOTOGRAPHIC SERIES – "The vision of artists is important to a better understanding of the animal. In 2020, I wanted to buy photographs of horses by Yann Arthus-Bertrand. But he convinced me that they couldn't be separated from their other farm companions, or they would end up lonely!" So today, we have photographs of horses and farm animals. What I especially like about these photographs is the focus on the shared presence of humans with animals. This luminous coexistence is touching. There are no animals without humans—and vice versa."

1. William Kriegel, in an interview with the editorial board of *Cahiers de l'Art Faber*, February 21, 2023.
2. *La Méthode la Cense* (Paris: Delachaux et Niestlé, 2017).
3. lacense.com.
4. www.montanacenterforhorsemanship.org.
5. www.fonddedontationlacense.org..

Animaux, de quel droit ?

JEAN-PIERRE MARGUÉNAUD

Comment le législateur définit-il le statut juridique de l'animal d'élevage ? Pour l'heure, la vérité se situe entre "chose" et "personne". Jean-Pierre Marguénaud, juriste, est un pionnier sur ce sujet, qui n'a cessé de militer pour l'émergence du droit animalier. Il présente ici les avancées françaises[1] en la matière, parfois source d'ambiguïtés.

STATUT JURIDIQUE : DE QUOI PARLE-T-ON ?

Nombre de débats, de discussions, de projets, de propositions, de recommandations renvoient quotidiennement à la question du statut juridique de tel ou tel corps de métier, de telle ou telle entité, de telle ou telle minorité. Or les juristes les plus aguerris seraient bien en peine de livrer une définition du statut juridique. Même le sacro-saint *Vocabulaire juridique* de Cornu et Capitant n'en donne pas véritablement. Et celui qui, de désespoir, ne résisterait pas à la tentation d'aller la chercher sur Wikipédia se heurterait à l'avertissement : "pas clair". Puisque le temps des éclaircissements nous est compté, on s'en tiendra à énoncer que, relativement à l'animal, la question du statut juridique revient à se demander comment il se situe par rapport aux personnes et aux choses, lesquelles, juridiquement, sont le plus souvent des biens.

STATUT JURIDIQUE DE L'ANIMAL : ENTRE CHOSE ET PERSONNE

En France, pays de Descartes, il allait de soi que les animaux n'étaient que des machines dont les cris n'exprimaient pas davantage la douleur que ne le fait le grincement d'une charrette mal graissée, qu'ils n'étaient juridiquement que des biens, meubles par nature ou immeubles par destination. Or, à partir de la célèbre loi Grammont du 2 juillet 1850, qui réprime les mauvais traitements exercés publiquement envers les animaux domestiques, la situation a considérablement évolué au fil de nombreuses étapes, qui ne pourront pas être toutes retracées ici, même s'il faut impérativement signaler celle qui résulte de la loi du 10 juillet 1976 qui a donné lieu à l'article L. 214-1 du code rural reconnaissant expressément pour la première fois que l'animal est un être sensible et qu'il doit par conséquent être placé par son propriétaire dans des conditions compatibles avec les impératifs biologiques de son espèce.

De nombreuses étapes ont renforcé le droit pénal animalier, dont le fleuron est l'article 521-1 du code pénal, qui incrimine les sévices graves et les actes de cruauté exercés, publiquement ou non, envers les animaux domestiques, apprivoisés ou tenus en captivité sous la menace de peines portées par la loi du 30 novembre 2021 à trois ans d'emprisonnement et 45 000 euros d'amende. En protégeant les animaux pour eux-mêmes parce qu'ils sont potentiellement

exposés à ce qu'on leur fasse du mal ou les fasse souffrir, le droit pénal a peu à peu imposé de ne plus les considérer tout à fait comme des biens, de pures choses indifférentes à la douleur.

La phase la plus significative du point de vue de l'évolution du statut juridique de l'animal a été franchie par la loi du 16 février 2015, qui a notamment introduit dans le code civil un article 515-14 ainsi rédigé : "Les animaux sont des êtres vivants doués de sensibilité. Sous réserve des lois qui les protègent, les animaux sont soumis au régime des biens." Même s'il subsiste des ambiguïtés calculées, le résultat de cette réforme de 2015 est d'avoir extrait les animaux de la catégorie des biens et des sous-catégories des meubles par nature et des immeubles par destination, mais sans les avoir pour autant intégrés dans la catégorie des personnes. Ainsi pourrait-on affirmer que, depuis 2015, les animaux ont été placés dans un état de lévitation juridique entre la catégorie des choses, de laquelle ils viennent, et la catégorie des personnes, dans laquelle ils ont vocation à être introduits pour que leur protection atteigne son apogée. Dans notre système, la *summa divisio* juridique entre les choses et les personnes est d'une force telle que les animaux finiront bien soit par retomber parmi les premières, soit par s'élever au rang des secondes, pour peu que, à l'instar de ce qui a été fait pour les personnes morales (comme les entreprises), ils soient revêtus d'une personnalité technique dissipant – tout de même – tout risque de confusion avec les personnes physiques.

LE STATUT JURIDIQUE AMBIGU DE L'ANIMAL D'ÉLEVAGE

Juridiquement, parler au singulier de statut juridique de l'animal d'élevage n'est pas très pertinent car, à y regarder d'un peu plus près, on découvrirait autant de statuts juridiques distincts qu'il y a de raisons différentes d'élever des animaux : pour s'en nourrir, pour s'en vêtir, pour se divertir, pour enrichir ses connaissances... Pour des considérations pratiques évidentes qui obligent à aller à l'essentiel dans un format qui se prête ici à des affirmations juridiques rapides, on aura principalement en tête l'animal élevé en vue de l'alimentation humaine.

L'animal d'élevage est, à l'évidence, un être vivant doué de sensibilité relevant de l'article 515-14 du code civil. Incontestablement, il est aussi un animal domestique qui, à la différence notable de l'animal sauvage vivant à l'état de liberté naturelle, bénéficie de la protection de l'article 521-1 du code pénal contre les sévices graves et les actes de cruauté, et notamment de celle du nouvel article 521-1-1 du code pénal contre les atteintes sexuelles. Sur le papier, il dispose presque d'un statut juridique de rêve. En réalité, c'est un cauchemar, car tout a été agencé pour qu'il prenne "en pleine gueule" les ambiguïtés à la fois du droit pénal animalier et du statut civil de l'animal.

Du point de vue du droit pénal, il existe en effet, dans le code rural, qui est le code des éleveurs – dont la moindre virgule ne peut être changée sans l'aval de leurs syndicats –, une incrimination des mauvais traitements et d'une kyrielle d'actions et d'omissions exposant généralement à de simples peines d'amende qui, au nom d'une application légèrement hypocrite du concept de bien-être animal, s'en tiennent à interdire, outre les sévices graves et les actes de cruauté, le minimum de ce qu'il faut concéder de souffrance pour pouvoir continuer à élever des animaux destinés à l'abattoir.

Du point de vue du droit civil, la deuxième phrase de l'article 515-14 du code civil soumet les animaux au régime des biens "sous réserve des lois qui les protègent". Il s'agit là d'une révolution théorique, les retombées pratiques de l'extraction des animaux de la catégorie des biens restant limitées s'il n'existe pas de lois qui les protègent en tant que tels. Or les pressions économiques et culturelles sont si puissantes qu'il ne faut pas s'attendre à une prochaine multiplication des lois qui protègent spécifiquement l'animal d'élevage. Même si, juridiquement, il n'est donc plus, à strictement parler, un bien, il continuera, à la différence de l'animal de compagnie, à être soumis au régime des biens et, par conséquent, à la rigueur du droit de propriété, de sa stalle à nos assiettes.

1. L'auteur laisse volontairement de côté les éléments, pourtant non négligeables, de droit international et européen.

Animals, by what right?

JEAN-PIERRE MARGUÉNAUD

How do lawmakers define the legal status of farm animals? At present, the answer lies somewhere between "thing" and "person." Legal expert Jean-Pierre Marguénaud is a pioneer on this subject, tirelessly campaigning to promote animal law. He presents the developments in France on this issue, which include a number of gray areas and ambiguous interpretations.[1]

LEGAL STATUS: WHAT DOES IT MEAN?

Every day, the issue of the legal status of one area of an industry, of one entity, or a specific minority is the subject of numerous debates, discussions, projects, proposals, and recommendations. Yet even the most seasoned legal experts would have difficulty clearly defining "legal status." Even France's sacrosanct *Vocabulaire juridique* by Gérard Cornu and Henri Capitant does not offer one. And if for a change, or in desperation, you were tempted to consult Wikipedia, it would not clarify anything. As we have limited time to address this situation, we will focus on how the legal status of animals is a question of ascertaining how they stand in relationship to people and things, which in a legal sense are generally considered goods.

ANIMALS' LEGAL STATUS: BETWEEN THING AND PERSON

In France, the land of René Descartes, it used to go without saying that animals were merely machines whose cries did not express pain any more than did the squeaking of a cart; they were considered to be mere goods, movable by nature or immovable by purpose. Yet with the Grammont Law of July 2, 1850, which imposed penalties on those publicly abusing domestic animals, the situation changed considerably, with multiple steps that cannot all be listed here—with the exception of one provision in the law of July 10, 1976, containing article L214-2 of the rural code, which for the first time recognized that animals can feel pain, and which stipulated that owners must maintain them in conditions compatible with the biological needs of their species.

Many decrees followed this bolstering of animal law, including one of the most important, article 521-1 of the penal code, which criminalizes serious injury and acts of cruelty perpetuated publicly or not, on domestic animals, including tamed animals and those kept in captivity, subject to penalties of up to three years in prison and a €45,000 fine, as stipulated by the law of November 30, 2021.

By protecting animals because they can potentially be exposed to harm, abuse, and suffering, the penal code has gradually evolved so that they are no longer considered primarily as goods, or objects, as things that feel no pain. The most significant phase in the evolution of the legal status of animals was achieved with the law of February 16, 2015, which introduced into the civil code article 515-14, which reads: "Animals are sentient, living beings. Subject to the laws that protect them, animals are subjected to the regime of goods." A level of calculated ambiguity remains, but the result of this 2015 reform was that animals were removed from the category of goods and the subcategories as movable by nature and immovable by purpose but were not granted the status of personhood. Thus, since 2015, animals have been somewhat stuck in a middle ground concerning their legal state, between the category of things, from which they came, and the category of persons, to which they should be included, which would provide them with complete protection. In the French system, the legal *summa divisio* between things and people is so strong that animals will end up either falling back among the former or rising to the status of the latter, provided—as was done for businesses and corporations being considered legal persons—they are given a technical identity that fully clears up any likelihood of confusion with natural persons.

THE AMBIGUOUS STATUS OF FARM ANIMALS

Legally, it is somewhat ambiguous to consider the legal status of farm animals in terms of a single entity because a closer examination reveals that there are as many distinct legal statuses as there are different reasons for rearing animals: for food, clothing, leisure, and education purposes. For practical reasons that require us to get the heart of the matter in a format that lends itself to rapid legal affirmations, we will primarily focus on animals reared for human consumption. Farm animals are clearly living, sentient creatures covered by article 515-14 of the civil code. Bred animals can also undeniably be household pets, which—as opposed to wild animals living in a natural state of freedom—enjoy the protection of article 521-1 of the penal code that criminalizes serious injury and acts of cruelty, notably via the new article 521-1-1 of the penal code protecting against sexual abuse. On paper, they enjoy a near-perfect legal status, but in reality, it is a nightmare, because everything was structured so that they suffer badly from the ambiguities that exist both in criminal animal law and in terms of the civil status of animals.

In terms of penal law, the rural code, which applies to breeders—in which the least comma cannot be changed without prior approval from their unions—includes criminalization for abuse and a plethora of actions and omissions that can result in minor fines. In the name of the slightly hypocritical application of the concept of animal welfare, aside from serious injury and acts of cruelty, it merely bans the minimum of what is conceded to be suffering in order to continue rearing animals slated for slaughter.

In terms of civil law, the second sentence of article 515-14 of the civil code subjects animals to the regime of goods, "subject to the laws that protect them." This is a revolution in theory, while the practical implications of removing animals from the category of goods remain limited if there are no laws to protect them as such. Economic and cultural pressure is so strong that we should not expect to see many new laws enacted that would specifically protect farm animals. Even if they are no longer goods, from a strictly legal standpoint, as opposed to household animals, they continue to be subject to the regime of goods and consequently, to the enforcement of property rights, from their stalls to our plates.

1. Despite their importance, the author has deliberately set aside elements of European and international law.

Les lendemains de l'animal

OLIVIER VIGNEAUX

La relation contemporaine humain-animaux se transforme en profondeur, vers une plus grande considération des animaux. Quels en sont les ressorts ? Pour tenter d'y répondre, Olivier Vigneaux, président de BETC Fullsix, présente les résultats de l'enquête internationale menée sur le sujet par BETC Havas.

Pour alimenter notre compréhension des imaginaires collectifs contemporains et nourrir les réflexions des entreprises, dont nous bâtissons la communication, nous menons régulièrement[1] des études à l'échelle mondiale, interrogeant les gens sur leur relation au monde. Nous nous sommes ainsi intéressés à leur appréhension de la nature[2] et du monde animal[3].

La conscience aiguë des dangers que représente l'empreinte de l'humanité sur la planète – avec notamment une réduction très préoccupante de la diversité des espèces – ne fait plus de doute pour une large majorité de gens. Cela se traduit notamment par un imaginaire très positif associé à la nature dans son ensemble :

– le besoin intense de se reconnecter à la nature touche 86 % des *Prosumers*, ces consommateurs proactifs, révélateurs de tendances émergentes, et 80 % du reste de la population ;

– 63 % des *Prosumers* associent spontanément la nature aux termes "merveille" et "inspiration".

Cette perception très valorisée de la nature s'accompagne de l'émergence d'un rapport nouveau aux animaux en général.

Bon nombre de comportements ou pratiques qui faisaient partie de coutumes humaines, même ancestrales, deviennent ainsi quasi inacceptables :

– la chasse n'est plus considérée comme légitime pour une écrasante majorité. Ils ne sont plus que 14 % – à égalité entre les *Prosumers* et l'ensemble de la population – à considérer qu'il est acceptable de la maintenir, même en tant que tradition culturelle ;

– pour 85 % des *Prosumers* – et 79 % de l'ensemble de la population –, "la violence contre les animaux mérite d'être punie de la même manière que la violence contre les humains" ;

– 82 % des *Prosumers* sont d'accord avec l'affirmation suivante : "Tous les animaux devraient être traités à égalité."

Enfin, et c'est peut-être là le changement le plus profond, seuls 49 % des *Prosumers* sont d'accord avec l'affirmation suivante : "Je soutiens l'abattage des animaux pour subvenir aux besoins en alimentation des humains" – et ce chiffre, pour l'ensemble de la population, est d'à peine 53 %.

On note des différences significatives entre pays : entre un pôle oriental, où très peu de *Prosumers* se déclarent encore favorables à l'abattage d'animaux pour l'alimen-

tation – seulement 21 % des *Prosumers* indiens et 38 % des *Prosumers* chinois –, et un pôle occidental, où ces chiffres demeurent plus élevés – 50 % des *Prosumers* français, 56 % des britanniques et 65 % des américains, les plus conservateurs en la matière.

Ces réponses, même nuancées entre les pays, montrent l'écho désormais mondial et grand public des courants antispécistes, qui entendent mettre fin à toute discrimination envers les animaux. Il y a donc fort à parier que bientôt, la majorité de la population sera défavorable à l'abattage des animaux pour son alimentation.

Justement, concernant la consommation de viande, il est intéressant de relever que le bien-être animal est désormais la première raison d'arrêter cette consommation, devant l'argument de la protection de la planète – à 46 % contre 42 % pour cette seconde raison (ces chiffres concernent l'ensemble de la population).

Nous serions donc en train d'aspirer à ce que tous les êtres vivants soient considérés à égalité. Dans ce nouvel imaginaire collectif, la domination du genre humain sur le règne animal est fortement questionnée.

Pour approfondir cette analyse, il est intéressant d'observer l'évolution de la relation aux animaux que nous avons placés au sommet de notre intérêt, ceux qui nous sont les plus proches : les animaux de compagnie.

L'attachement humain à l'animal ainsi que la plus grande prise en considération du statut et du bien-être de ce dernier diffèrent en effet considérablement qu'il s'agisse d'animaux d'élevage ou d'animaux de compagnie.

Comme l'a rappelé Éric Baratay, ce sont les animaux de compagnie – vivant au plus près des humains – qui bénéficient le plus de cette évolution des consciences. Les résultats de notre enquête vont en ce sens. L'époque est au surinvestissement du lien entre humains et animaux de compagnie : investissement financier, avec des dépenses annuelles de 1 500 dollars[4] en moyenne par an et par animal aux États-Unis par exemple, et investissement affectif, particulièrement lisible dans notre étude.

- 81 % des *Prosumers* considèrent les animaux de compagnie comme "des membres à part entière de la famille" ;
- et c'est 70% pour le reste de la population.

Cette protection particulière accordée aux animaux de compagnie s'explique également par l'impact psychologique qu'ils ont sur nous au quotidien :

- 74 % des possesseurs d'animaux déclarent que ces derniers leur ont permis d'améliorer leur santé mentale[5] ;
- "Les animaux de compagnie renforcent les liens entre les membres de la famille" pour 83 % des *Prosumers* ;
- un chiffre, encore, tout aussi éloquent : près de 60 % des *Prosumers* déclarent "se sentir parfois plus aimés par leur animal domestique que par leurs proches".

Le passage des termes d'"animaux domestiques" à ceux d'"animaux de compagnie" en dit long et exprime, on ne peut plus clairement, leur changement de statut et leur nouvelle relation aux hommes : d'animaux définis par la maison, *domus*, leur raison d'être est désormais le lien.

Dès lors, si une volonté collective de considérer les animaux à égalité des humains semble aujourd'hui se développer, celle-ci est plus aisément applicable au cas spécifique des animaux de compagnie. Ils sont essentiellement investis d'une charge émotionnelle, alors que les animaux d'élevage sont encore majoritairement investis d'enjeux économiques.

Ces derniers sont néanmoins en train de passer de la marge au centre des préoccupations contemporaines, phénomène qui tend à rétablir progressivement un équilibre entre la considération accordée à l'une et l'autre de ces deux catégories d'animaux. C'est une réalité dont il sera bientôt impossible de ne pas tenir compte dès lors que l'offre d'une entreprise fera intervenir de près ou de loin le monde animal, comme à travers l'élevage, qu'il soit destiné à la consommation alimentaire ou à l'usage de matières animales comme le cuir ; ou comme dans le cadre du test de certains produits, médicaux ou cosmétiques ; ou encore dans le champ du divertissement, *via* les animaux en captivité ou mis en scène dans le monde du spectacle. Nous sommes passés d'un monde où l'animal pouvait être envisagé et valorisé en tant que matière première, évaluée au même titre que n'importe quelle autre marchandise dans sa dimension qualitative, à un monde où le vivant requiert un traitement à part.

Un certain nombre de signaux témoignent de ce mouvement général :

- le succès des labels "Cruelty Free" et "Vegan" dans le monde de l'alimentaire et de la cosmétique ;
- l'intérêt croissant pour les filières revendiquant de meilleures conditions de vie des animaux et les mettant en avant de manière détaillée (suffisamment d'espace pour vivre, pas d'injection hormonale ni de maltraitance physique) ;
- le développement des propositions alternatives, des cuirs végétaux aux fourrures synthétiques.

Pour les générations futures, proposer des produits ou services dans lesquels un être animal vivant a été mis à contribution, sous quelque forme que ce soit, pourrait bien ne plus être acceptable.

Les réponses des entreprises pour accompagner cette évolution devront être de plusieurs ordres :

- développer des alternatives non animales ;
- accompagner avec pédagogie les changements d'habitudes de consommation, en les valorisant d'un point de vue qualitatif et en mettant en avant, avec transparence, la vertu des nouvelles filières utilisées (*via* des labels notamment) ;
- revisiter l'imaginaire du monde animal en dépassant l'anthropomorphisme qui l'a longtemps caractérisé.

Aujourd'hui, il est nécessaire de repenser les modalités et les finalités de la "fabrique des animaux" puisque les usages et standards (juridiques, sociétaux...) ont eux-mêmes évolué. Dans quelques entreprises déjà, un collaborateur dédié représente désormais "la nature". Ce nouvel intervenant va pouvoir incarner et plus que jamais défendre le monde animal. Dans la relation entre les consommateurs et l'entreprise, le temps est venu que l'animal s'invite et que cette troisième "voix" soit enfin entendue.

1. Agence de communication du Groupe Havas/Vivendi.
2. Étude réalisée en 2022 auprès de 15 000 personnes.
3. La méthodologie consiste à comparer les déclarations des *Prosumers* avec celles du reste de la population pour identifier les évolutions significatives de leurs attentes et comportements.
4. American Pet Products Association, 2021.
5. Étude menée conjointement par les universités de York et de Lincoln en 2020.

The Aftermath of Animals

OLIVIER VIGNEAUX

The contemporary relationship between animals and humans is experiencing a radical transformation, including an increasing concern for animal welfare. What is driving this change? To address this issue, Olivier Vigneaux, President of BETC Fullsix, presents the results of an international survey conducted on the subject by BETC Havas.

To improve our understanding of contemporary collective narratives and to assist businesses in their processes of reflection, we regularly conduct global surveys that query people on their relationship to the world. In this case, we were interested in their perceptions about nature and the animal world.[1]

A large majority of people are keenly aware of the detrimental impact of humanity's footprint on the planet—notably with the distressing reduction of species diversity. This is reflected in a highly positive narrative toward nature as a whole:

– The intense need to reconnect with nature affects 86 percent of prosumers, or proactive consumers, who are in the forefront of emerging trends, and 80 percent of the rest of the population;

– 63 percent of prosumers spontaneously associate the terms "wonder" and inspiration" with nature.

This positive perception of nature coincides with the emergence of a new relationship to animals in general.

Many practices and behaviors that were once common, and even ancestral human customs and habits, have now become unacceptable:

– An overwhelming majority no longer consider hunting to be a legitimate activity. Only 14 percent—which is the same for prosumers and for the overall population—believe that it is acceptable to maintain it, even as a cultural tradition;

– For 85 percent of prosumers—and 79 percent of the general population—"violence toward animals deserves to be punished in the same way as violence again humans";

– 82 percent of prosumers agree with the following statement: "All animals must be treated equally."

Finally, and this may be the most radical change, only 49 percent of prosumers agree with the following statement: "I support the slaughter of animals to ensure the food needs of humans"—and for the general population, this figure is barely 53 percent.

We noted significant differences from one country to another: an Eastern pole, where very few prosumers express support for animal slaughter for food—only 21 percent of Indian prosumers and 38 percent of Chinese prosumers—stands in opposition to a Western pole, where the numbers are higher—50 percent of French, 56 percent of British, and 54 percent of American prosumers, the latter being the most conservative on this issue.

These replies, even though nuanced among countries, illustrate the now-global reverberations among the general public of anti-speciesist movements, which aim to end

all discrimination against animals. It is safe to say that the majority of the population will soon be averse to slaughtering animals for their food.

In terms of meat consumption, it is interesting to note that animal welfare is now the primary reason for stopping this consumption, ahead of the argument for protecting the planet—46 percent for the former as opposed to 42 percent for the latter (these are the figures for the overall population).

We appear to be heading toward a situation in which all living beings will be treated equally. In this new collective narrative, the domination of humans over the animal kingdom is being seriously called into question.

Pursuing this analysis further, it is interesting to observe the evolution in the relationship to the animals we are most interested in, those that are closest to us: household pets. Humanity's attachment to animals, as well as a keen concern for their status and welfare, differs significantly whether we were discussing farm animals as opposed to household pets. As Éric Baratay has remarked, household pets—the animals living closest to humans—benefit the most from this shift in awareness. The results of our survey confirm this. The trend today is for an over-investment in the relationship between humans and pets, including the financial investment, with an average annual expenditure of $1,500 per pet in the United States,[2] for example, and the affective investment, which stood out strongly in our study.

- 81 percent of prosumers consider household pets as "full members of the family";
- 70 percent of the general population agree.

This special protection granted to pets can also be explained by the psychological impact they have on us on a daily basis:

- 74 percent of animal owners say that their pets have improved their mental health;[3]
- "Household pets strengthen the bonds among family members" for 83 percent of prosumers;
- Another, equally meaningful figure: nearly 60 percent of prosumers say that they "sometimes feel more loved by their pet than by their friends and families."

Whereas a collective desire to view animals as equal to humans seems to be expanding, it is easier to apply this to the specific case of household pets. They essentially carry a strong emotional charge, while farm animals are still primarily linked to economic concerns.

The latter are nonetheless moving from the periphery to the center of contemporary concerns, a phenomenon that tends to gradually restore a balance between the attention paid to each of these two categories of animals. This reality will soon be impossible to evade when a company's offer involves animals directly or indirectly, as with animal breeding, regardless of whether they are used for meat consumption or for materials such as leather; for testing certain medical or cosmetic products; or even the entertainment industry, for animals in captivity or performing on stage. We have shifted from a world in which animals could be viewed and valued as a raw material, appraised like any other merchandise in terms of their qualitative aspect, to a world in which living creatures receive different treatment.

Several signs reflect this overall movement:

- The success of the "Cruelty Free" and "Vegan" labels in the food and cosmetics industries;
- The growing interest in sectors providing better living conditions for animals and detailed information about them (enough space to live, no hormone injections, no physical abuse);
- The development of alternatives, from vegetable leathers to synthetic furs.

For future generations, it may no longer be acceptable to offer products and services in which a living animal has been put to use, in any form whatsoever.

The response of businesses to these changes must include several aspects:

- The development of nonanimal alternatives;
- Support and education for changing consumer habits, by highlighting the qualitative aspect and by transparently promoting the virtue of the new sectors (notably via labels);
- A reinterpretation of the narrative about the animal world by moving beyond the anthropomorphism that has long characterized it.

We must now rethink the procedure and purposes of the "animal factory" as legal and societal standards and practices have themselves evolved. Several companies already have a dedicated staff member who represents "nature." This new facilitator will be able to embody and fully champion the animal world. In the relationship between consumers and companies, the time has come for animals to join in and have their voices heard.

1. The Havas Group conducted this survey in 2022, with 15,000 people. The methodology consisted of comparing the statements of prosumers to those of the general population to identify significant changes in their expectations and behaviors.
2. American Pet Products Association, 2021.
3. A joint survey conducted by the universities of York and Lincoln in 2020.

Les auteurs

YANN ARTHUS-BERTRAND, photographe, membre de l'Académie des beaux-arts, s'est toujours passionné pour le monde animal et les espaces naturels. En 1992, il lance le projet photographique sur l'état du monde et de ses habitants, *La Terre vue du ciel*, puis crée la fondation GoodPlanet, avec pour objectif de placer l'écologie et l'humanisme au cœur des consciences. Il est nommé en 2009 ambassadeur de bonne volonté de l'ONU pour l'environnement. En 2017, il ouvre le premier lieu dédié à l'écologie et à l'humanisme à Paris : le domaine de Longchamp. En parallèle de son activité de photographe, il réalise des documentaires et des films sur l'environnement et l'humanisme.

LOURDES ARIZPE, coprésidente du Collectif de l'Art faber, est professeure des universités, auteure, ancienne sous-directrice générale de l'Unesco en charge de la culture, présidente émérite du Conseil mondial des sciences sociales, ancienne secrétaire générale de la Commission des Nations unies pour la culture et le développement.

ÉRIC BARATAY, professeur des universités, historien, est spécialiste des relations hommes-animaux et membre senior de l'Institut universitaire de France.

CATHERINE BRIAT, écrivaine, dirigeante d'entreprise et spécialiste de la responsabilité sociale des entreprises, ancienne diplomate, conseillère culturelle près des ambassades de France en Allemagne et au Canada.

JEAN-MARC DUPUIS, professeur émérite des universités, auteur, ancien doyen de la faculté d'économie de l'université de Caen-Normandie, est membre du Lab. arts & et de l'entreprises de l'université Paris-Panthéon-Assas.

JÉRÔME DUVAL-HAMEL, coprésident et fondateur du Collectif de l'Art faber, professeur des universités, est président du Lab. arts & entreprises et de l'école de droit et management de l'université Paris-Panthéon-Assas, président du comité officiel franco-allemand des secteurs culturels et créatifs, ancien dirigeant de groupes industriels et culturels, auteur et commissaire d'exposition.

WILLIAM KRIEGEL, entrepreneur, fondateur du Haras de la Cense, pionnier de l'équitation éthologique en France.

JEAN-PIERRE MARGUÉNAUD, professeur agrégé de droit privé et de sciences criminelles, est membre de l'Institut de droit européen des droits de l'homme à l'université de Montpellier. Il a soutenu en 1987 une thèse intitulée *L'Animal en droit privé*. Depuis, il n'a cessé de mobiliser ses collègues universitaires pour favoriser l'émergence en France du droit animalier, en fondant la revue semestrielle de droit animalier en 2009, en créant le premier diplôme universitaire de droit animalier en 2016, en construisant le Code de l'animal en 2018.

OLIVIER VIGNEAUX, président de l'agence BETC Fullsix (Groupe Havas), expert en marketing, est président de la délégation marketing de l'Association française des agences-conseils en communication, et enseignant à Sciences Po-Paris.

LES MEMBRES DU COLLECTIF DE L'ART FABER/ LAB. ARTS & ENTREPRISES DE L'UNIVERSITÉ-PARIS-PANTHÉON ASSAS, ET TOUT PARTICULIÈREMENT :
Raphaël Abrille, Marie-Hélène Arbus, Pr Olivier Babeau, Maeva Bac, Sandrine Gavoille, Pr Mathilde Gollety, Jean-Philippe Hugron, Françoise Jacquot, Pr Étienne Maclouf, Guy Maugis, Andrea Montant, Pierre Robert, Stéphanie de Saint Marc et Miguel Tena Diaz.

Cet ouvrage est porté par le Lab. arts & entreprises et le pôle interdisciplinaire "A2E-Assas-études environnementales" de l'université Paris-Panthéon-Assas.

La collection "Les Cahiers de l'Art faber", codirigée par les Prs Jérôme Duval-Hamel et Laurent Pfister, a été initiée avec les soutiens de Umberto Eco, Hilla Becher et Patrick Ricard. *In memoriam.*

Livres du Collectif de l'Art faber déjà parus

AUX ÉDITIONS ACTES SUD :
Lourdes Arizpe, Jérôme Duval-Hamel et le Collectif de l'Art faber, *Petit Traité de l'Art faber*, Actes Sud, 2022.
Lourdes Arizpe, Jérôme Duval-Hamel et le Collectif de l'Art faber, *Spicilège Beaux-Arts de l'Art faber*, Actes Sud, 2023.
Lourdes Arizpe, Jérôme Duval-Hamel et le Collectif de l'Art faber, *Spicilège Poésie de l'Art faber*, Actes Sud, 2024.

OUVRAGES PUBLIÉS AVEC LE SOUTIEN DU COLLECTIF DE L'ART FABER :
Emanuele Coccia, Sébastien Gokalp, Damaris Amao, Athina Alvarez, Max Bonhomme et Jacques Barsac, *Charlotte Perriand. Comment voulons-nous vivre ?*, Actes Sud, 2021.
Florencia Grisanti et Tito Gonzalez Garcia (dir.), *Forêts géométriques. Luttes en territoire Mapuche*, Actes Sud, 2022.

Stéphane Gladieu, *Homo détritus*, texte de Wilfried N'Sondé, Actes Sud, 2022.

AUX ÉDITIONS BEAUX-ARTS MAGAZINE :
Nadar. Inventeur, entrepreneur et photographe, collection Beaux-Arts Magazine – Art faber, n° 1, octobre 2021.
Allemagne années 1920. Nouvelle Objectivité. August Sander, collection Beaux-Arts Magazine – Art faber, n° 2, mai 2022.
Impression, soleil levant fête ses 150 ans, collection Beaux-Arts Magazine – Art faber, n° 3, décembre 2022.

AUX ÉDITIONS OPUS ART FABER :
Lourdes Arizpe et Jérôme Duval-Hamel, *Affranchissements. Acting for the Advancement of Art faber*, Opus Art faber, n° 1, 2021.
Jérôme Duval-Hamel, Juliette Green et Christine Phal, *Que s'est-il passé dans cette chambre d'hôtel ?*, Opus Art faber, n° 2, 2023.

Contributors

YANN ARTHUS-BERTRAND, photographer, member of the Académie des Beaux-Arts; he has always been fascinated with the animal world and natural environments. In 1992, he began his photographic project on the state of the world and its inhabitants, *The Earth from Above,* then created the GoodPlanet Foundation, to raise awareness about the environment and humanism. In 2009, he was named a United Nations Goodwill Ambassador for the environment. In 2017, he opened the first site in Paris dedicated to ecology and humanism, the Domaine de Longchamp. Concurrently with his photography work, he directs documentaries and films on the environment and humanism.

LOURDES ARIZPE, co-president of the Collectif de l'Art Faber, university professor, author, former Assistant Director-General for Culture at UNESCO, President Emeritus of the International Social Science Council, former Secretary General for the United Nations Commission on Culture and Development

ÉRIC BARATAY, university professor and expert in human/animal relationships, and a senior member of the Institut Universitaire de France.

CATHERINE BRIAT, writer, business executive, and corporate social responsibility expert, former diplomat; she served as cultural advisor for the French embassies in Germany and in Canada.

JEAN-MARC DUPUIS, Professor Emeritus, author, former Dean of the Faculty of Economics at the Université de Caen-Normandie, member of Lab. Arts & Entreprises at the Université Paris-Panthéon-Assas.

JÉRÔME DUVAL-HAMEL, co-president and founder of the Collectif de l'Art Faber and university professor, president of Lab. Arts & Entreprises and the Paris School of Law and Management at the Université Paris-Panthéon-Assas, chairman of the French-German Committee for Cultural and Creative Industries, former director of industrial and cultural groups, author, and exhibition curator.

WILLIAM KRIEGAL, entrepreneur, founder of Haras de la Cense and a pioneer of natural horsemanship in France.

JEAN-PIERRE MARGUÉNAUD, associate professor in private law and criminal science, member of the Institute of European Law and Human Rights at the Université de Montpellier. In 1987, he defended his thesis, "L'animal en droit privé." Since then, he has worked to mobilize his university colleagues to support the development of animal rights in France, founding a biannual journal in 2009, creating the first university diploma in animal rights in 2016, and co-authoring the Code de l'Animal in 2018.

OLIVIER VIGNEAUX, CEO of the agency BETC Fullsix (Groupe Havas), marketing expert, president of the marketing delegation for the Association Française des Agences-Conseils en Communication, and lecturer at Sciences Po-Paris.

MEMBERS OF THE COLLECTIF DE L'ART FABER/ LAB. ARTS & ENTREPRISES UNIVERSITÉ PARIS-PANTHÉON-ASSAS, ESPECIALLY:

Raphaël Abrille, Marie-Hélène Arbus, Prof. Olivier Babeau, Maeva Bac, Sandrine Gavoille, Prof. Mathilde Gollety, Jean-Philippe Hugron, Françoise Jacquot, Prof. Étienne Maclouf, Guy Maugis, Andrea Montant, Pierre Robert, Stéphanie de Saint Marc, and Miguel Tena Diaz.

This book has been sponsored by Lab. Arts & Entreprises and the A2E-Assas-Environmental Studies interdisciplinary unit of the Université Paris-Panthéon-Assas.

The series "Les Cahiers de l'Art Faber", coedited by professors Jérôme Duval-Hamel and Laurent Pfister, was created with support from Umberto Eco, Hilla Becher, and Patrick Ricard. In Memoriam.

Books previously published by the Collectif de l'Art Faber

WITH EDITIONS ACTES SUD:

Lourdes Arizpe, Jérôme Duval-Hamel and the Collectif de l'Art faber, *Petit Traité de l'Art faber,* Actes Sud, 2022.

Lourdes Arizpe, Jérôme Duval-Hamel and the Collectif de l'Art faber, *Spicilège Beaux-Arts de l'Art faber,* Actes Sud, 2023.

Lourdes Arizpe, Jérôme Duval-Hamel and the Collectif de l'Art faber, *Spicilège Poésie de l'Art faber,* Actes Sud, 2024.

WORKS PUBLISHED WITH THE SUPPORT OF THE COLLECTIF DE L'ART FABER:

Emanuele Coccia, Sébastien Gokalp, Damaris Amao, Athina Alvarez, Max Bonhomme and Jacques Barsac, *Charlotte Perriand. Comment voulons-nous vivre ?,* Actes Sud, 2021.

Florencia Grisanti and Tito Gonzalez Garcia (eds.), *Forêts géométriques. Luttes en territoire Mapuche,* Actes Sud, 2022.

WITH EDITIONS BEAUX-ARTS MAGAZINE:

Nadar, inventeur, entrepreneur et photographe, Beaux-Arts Magazine – Art Faber series, no 1, October 2021.

Allemagne années 1920. Nouvelle Objectivité. August Sander, Beaux-Arts Magazine – Art Faber series, no 2, May 2022.

Impression, soleil levant fête ses 150 ans, Beaux-Arts Magazine – Art Faber series, no 3, December 2022.

AUX EDITIONS OPUS ART FABER:

Lourdes Arizpe and Jérôme Duval-Hamel, *Affranchissements. Acting for the Advancement of Art faber,* Opus Art Faber, no 1, 2021.

Jérôme Duval-Hamel, Juliette Green and Christine Phal, *Que s'est-il passé dans cette chambre d'hôtel ?,* Opus Art Faber, no 2, 2023.

Stéphane Gladieu, *Homo détritus,* text by Wilfried N'Sondé, Actes Sud, 2022.

Direction de l'ouvrage/Editors : Lourdes Arizpe,
Jérôme Duval-Hamel, Laurent Pfister
Direction artistique pour le Collectif de l'Art faber/Artistic director for the Collectif de
l'Art Faber : Maeva Bac
Coordination rédaction/Content editor : Marine Bry
Coordination éditoriale/Editorial coordinator : David Lestringant
Conception graphique/Graphic designer : Anne-Laure Exbrayat
Traduction/Translation : Lisa Davidson
Correction/Proofreading : Sophie Lemaitre, Bronwyn Mahoney, Lauranne Valette
Fabrication/Production : Laurence Gibert
Photogravure/Photoengraving : Caroline Lano | Terre Neuve

Citations p. 44, 60, 72, 92 : Yann Arthus-Bertrand

Pour toutes les photographies/For all the photographs :
© Fonds de dotation la Cense / Photographies : Yann Arthus-Bertrand
Sauf photographie p. 84 : © Stéphane Gallois

Cet ouvrage est une publication du Lab. arts & entreprises
de l'université Paris-Panthéon-Assas.

www.actes-sud.fr
www.artfaber.org

Ouvrage achevé d'imprimer en juillet 2023 par l'imprimerie
Antilope De Bie à Duffel (Belgique)
pour le compte des éditions Actes Sud, Le Méjan,
place Nina-Berberova, 13200 Arles
Dépôt légal 1ʳᵉ éd. : septembre 2023

Contributors

YANN ARTHUS-BERTRAND, photographer, member of the Académie des Beaux-Arts; he has always been fascinated with the animal world and natural environments. In 1992, he began his photographic project on the state of the world and its inhabitants, *The Earth from Above,* then created the GoodPlanet Foundation, to raise awareness about the environment and humanism. In 2009, he was named a United Nations Goodwill Ambassador for the environment. In 2017, he opened the first site in Paris dedicated to ecology and humanism, the Domaine de Longchamp. Concurrently with his photography work, he directs documentaries and films on the environment and humanism.

LOURDES ARIZPE, co-president of the Collectif de l'Art Faber, university professor, author, former Assistant Director-General for Culture at UNESCO, President Emeritus of the International Social Science Council, former Secretary General for the United Nations Commission on Culture and Development

ÉRIC BARATAY, university professor and expert in human/animal relationships, and a senior member of the Institut Universitaire de France.

CATHERINE BRIAT, writer, business executive, and corporate social responsibility expert, former diplomat; she served as cultural advisor for the French embassies in Germany and in Canada.

JEAN-MARC DUPUIS, Professor Emeritus, author, former Dean of the Faculty of Economics at the Université de Caen-Normandie, member of Lab. Arts & Entreprises at the Université Paris-Panthéon-Assas.

JÉRÔME DUVAL-HAMEL, co-president and founder of the Collectif de l'Art Faber and university professor, president of the Lab. Arts & Entreprises and the Paris School of Law and Management at the Université Paris-Panthéon-Assas, chairman of the French-German Committee for Cultural and Creative Industries, former director of industrial and cultural groups, author, and exhibition curator.

WILLIAM KRIEGAL, entrepreneur, founder of Haras de la Cense and a pioneer of natural horsemanship in France.

JEAN-PIERRE MARGUÉNAUD, associate professor in private law and criminal science, member of the Institute of European Law and Human Rights at the Université de Montpellier. In 1987, he defended his thesis, "L'animal en droit privé." Since then, he has worked to mobilize his university colleagues to support the development of animal rights in France, founding a biannual journal in 2009, creating the first university diploma in animal rights in 2016, and co-authoring the *Code de l'Animal* in 2018.

OLIVIER VIGNEAUX, CEO of the agency BETC Fullsix (Groupe Havas), marketing expert, president of the marketing delegation for the Association Française des Agences-Conseils en Communication, and lecturer at Sciences Po-Paris.

MEMBERS OF THE COLLECTIF DE L'ART FABER/ LAB. ARTS & ENTREPRISES UNIVERSITÉ PARIS-PANTHÉON-ASSAS, ESPECIALLY:
Raphaël Abrille, Marie-Hélène Arbus, Prof. Olivier Babeau, Maeva Bac, Sandrine Gavoille, Prof. Mathilde Gollety, Jean-Philippe Hugron, Françoise Jacquot, Prof. Étienne Maclouf, Guy Maugis, Andrea Montant, Pierre Robert, Stéphanie de Saint Marc, and Miguel Tena Diaz.

This book has been sponsored by Lab. Arts & Entreprises and the A2E-Assas-Environmental Studies interdisciplinary unit of the Université Paris-Panthéon-Assas.

The series "Les Cahiers de l'Art Faber", coedited by professors Jérôme Duval-Hamel and Laurent Pfister, was created with support from Umberto Eco, Hilla Becher, and Patrick Ricard. In Memoriam.

Books previously published by the Collectif de l'Art Faber

WITH ÉDITIONS ACTES SUD:
Lourdes Arizpe, Jérôme Duval-Hamel and the Collectif de l'Art faber, *Petit Traité de l'Art faber*, Actes Sud, 2022.
Lourdes Arizpe, Jérôme Duval-Hamel and the Collectif de l'Art faber, *Spicilège Beaux-Arts de l'Art faber*, Actes Sud, 2023.
Lourdes Arizpe, Jérôme Duval-Hamel and the Collectif de l'Art faber, *Spicilège Poésie de l'Art faber*, Actes Sud, 2024.

WORKS PUBLISHED WITH THE SUPPORT OF THE COLLECTIF DE L'ART FABER:
Emanuele Coccia, Sébastien Gokalp, Damaris Amao, Athina Alvarez, Max Bonhomme and Jacques Barsac, *Charlotte Perriand. Comment voulons-nous vivre ?*, Actes Sud, 2021.
Florencia Grisanti and Tito Gonzalez Garcia (eds.), *Forêts géométriques. Luttes en territoire Mapuche*, Actes Sud, 2022.

Stéphane Gladieu, *Homo détritus*, text by Wilfried N'Sondé, Actes Sud, 2022.

WITH ÉDITIONS BEAUX-ARTS MAGAZINE:
Nadar. Inventeur, entrepreneur et photographe, Beaux-Arts Magazine – Art Faber series, no 1, October 2021.
Allemagne années 1920. Nouvelle Objectivité. August Sander, Beaux-Arts Magazine – Art Faber series, no 2, May 2022.
Impression, soleil levant fête ses 150 ans, Beaux-Arts Magazine – Art Faber series, no 3, Décembre 2022.

AUX ÉDITIONS OPUS ART FABER:
Lourdes Arizpe and Jérôme Duval-Hamel, *Affranchissements. Acting for the Advancement of Art faber*, Opus Art Faber, no 1, 2021.
Jérôme Duval-Hamel, Juliette Green and Christine Phal, *Que s'est-il passé dans cette chambre d'hôtel ?*, Opus Art Faber, no 2, 2023.

Direction de l'ouvrage/Editors : Lourdes Arizpe,
Jérôme Duval-Hamel, Laurent Pfister
Direction artistique pour le Collectif de l'Art faber/Artistic director for the Collectif de
l'Art Faber : Maeva Bac
Coordination rédaction/Content editor : Marine Bry
Coordination éditoriale/Editorial coordinator : David Lestringant
Conception graphique/Graphic designer : Anne-Laure Exbrayat
Traduction/Translation : Lisa Davidson
Correction/Proofreading : Sophie Lemaitre, Bronwyn Mahoney, Lauranne Valette
Fabrication/Production : Laurence Gibert
Photogravure/Photoengraving : Caroline Lano | Terre Neuve

Citations p. 44, 60, 72, 92 : Yann Arthus-Bertrand

Pour toutes les photographies/For all the photographs :
© Fonds de dotation la Cense / Photographies : Yann Arthus-Bertrand
Sauf photographie p. 84 : © Stéphane Gallois

Cet ouvrage est une publication du Lab. arts & entreprises
de l'université Paris-Panthéon-Assas.

© Actes Sud / Art faber, 2023
ISBN : 978-2-330-16609-0

www.actes-sud.fr
www.artfaber.org

Ouvrage achevé d'imprimer en juillet 2023 par l'imprimerie
Antilope De Bie à Duffel (Belgique)
pour le compte des éditions Actes Sud, Le Méjan,
place Nina-Berberova, 13200 Arles
Dépôt légal 1re éd. : septembre 2023